U0078956

希利爾的藝術史

美國外交部鼎力推薦

Virgil Mores Hillyer
維吉爾・希利爾 著
王奕偉 譯

媒體票選「影響一生的十大圖書」之一！
已翻譯成20多種語言，全球銷售超過1000萬冊！
《紐約時報》高度讚賞，全世界最受歡迎的藝術讀物！

維吉爾・希利爾：「只要有創意，塗鴉和堆雪人也是藝術！」
這位「卡爾維特學校」校長，他獨創的教育方式，為他贏得世界性的聲譽！
——《紐約時報》

前言

　　如果你是一個還在讀書的孩子，請把這本書帶走。

　　或許，每天被囚禁在學校這座牢籠裡的你，不知不覺之間，已經變成知識的囚徒，請把這本書放在你的抽屜裡或枕頭下。這是一本不會被老師沒收，也不會被家長禁讀的課外讀物。

　　它是一座長著腳的博物館，雖然不及巴黎羅浮宮華麗，也不像倫敦大英博物館那麼宏偉，更沒有紐約大都會博物館的浩瀚，但是毫不起眼的它，卻把世界藝術史上幾乎所有著名的繪畫、建築、雕刻收入其中。這本書像一部時光機，可以帶人們穿越歷史；又像童話裡的金鑰匙，可以打開思維的鎖鏈。

　　如果你是一位老師或是為人父母，請把這本書帶走。

　　或許，書中的文字不夠華麗，內容不夠深刻，但是就像最貼心的朋友永遠只會說最樸實的話語，請把這位樸實的「朋友」安置在你的書架上。

　　它是一本不會說話的活辭典，雖然無法全部解答孩子們腦海中的「十萬個為什麼」，但是至少可以解釋孩子們關於藝術史的許多疑問：世界上最早的繪畫出現在哪裡？形似三角形乳酪的金字塔，到底是用來做什麼？殘缺的維納斯雕像，到底哪裡好看……困惑的孩子歪著頭，以充滿渴求的眼神望向你的時候，不要困窘，不要著急，這本書可以幫助你解決大部分難題。

如果你無暇逐一解釋，不妨把它送給勤奮好學的孩子。這本行文簡潔和語言生動的藝術史書籍，不會給孩子們造成任何閱讀障礙，就像為他們邀請到一位活潑的藝術史老師。

如果你是一個對古老文明和藝術充滿嚮往的旅客，請把這本書帶走。

或許，你只是對世界上所有美麗的事物充滿嚮往，卻不知道遠方的旅途究竟有怎樣的風景，請把這本書塞進你的背包裡。這是幾乎所有的美麗事物的合影，你將在未來的行程中，依次領略它們的風姿。

它是一輛載滿乘客的金馬車，你將會搭乘這輛馬車，遊遍雅典、羅馬、開羅、佛羅倫斯、巴黎、倫敦……它可以取代噴出蒸汽的隆隆作響的綠皮火車，也可以取代兩頭尖尖的威尼斯小艇，載著你到任何自己感興趣的文化藝術的發祥地和興盛地。當然，它還可以帶著你穿越時空隧道，到那些已經消失的歷史古城，探尋被深埋的文明瑰寶。

更重要的是，與你同行的乘客，都是家喻戶曉的大人物！達文西、米開朗基羅、拉斐爾、維特魯威、布魯內萊斯基、米隆、古戎、羅丹……這些耳熟能詳的名字，是不是讓你全身的血液沸騰起來？記住，在這輛馬車裡，他們既是與你同行的乘客，也是你的嚮導，隨時準備幫助你解答任何與繪畫、建築、雕刻有關的問題。不要錯過這輛華麗的馬車，它就像一次與藝術邂逅的難得機會，趕不上的人灰頭土臉，趕上的人從容不迫。

創作這本書的過程中，我隨時感受到收穫的喜悅與分享的快樂。

就像一次奇妙的時空穿梭之旅：早晨，我在古埃及的尼羅河畔和獅身人面像玩耍；中午，我躲在文藝復興時期一間狹窄畫室裡，看著那些簡陋的繪畫工具；傍晚，在一位貴族家的廚房裡，我看到卡諾瓦謹慎地用奶油雕刻獅子；晚上，星星撒滿天空，就像數千年以來，那些偉大藝術家閃亮的眼睛。

這一切，是我感受到的藝術魅力，我迫不及待地想要與別人分享，尤

其是那些在藝術方面一無所知的孩子，我想要在他們的圖紙上塗抹最燦爛的色彩。還有那些對藝術充滿嚮往的成年人，請允許我以這些不夠華麗的文字，表達我對偉大藝術家的敬仰。

我希望自己可以用成人的思維和兒童的視角，摘取藝術史最閃亮的部分，連成一串美麗的珍珠項鍊。每顆閃亮的珍珠，都有巨大的誘惑。會不會有人中計，心甘情願地墜入我設計的這個美麗的圈套？

不死板、不教條、不繁冗、不落俗套；有形、有色、有趣、言之有物。

這是我對這本書的期許和要求，希望也可以滿足你對一本好書的要求。無論如何，你翻開這本書的時候，請記住：學習是一件快樂的事情。

目錄

前言

繪畫篇

第 1 章：世界上最早的圖畫 /13

第 2 章：意義奇特的埃及壁畫 /18

第 3 章：兩河流域的繪畫新技巧 /22

第 4 章：古希臘的偉大畫家 /26

第 5 章：天才徒弟 /30

第 6 章：鍾情於聖經故事的畫家 /34

第 7 章：「古希臘風」捲土重來 /38

第 8 章：著名的義大利畫家 /42

第 9 章：英年早逝的天才——拉斐爾 /46

第 10 章：會繪畫的雕塑家 /49

第 11 章：奇才達文西 /53

第 12 章：畫家輩出的威尼斯水城 /57

第 13 章：裁縫的安德烈亞和光影魔術師 /61

第 14 章：畫家的第二故鄉 /65

第 15 章：別致的荷蘭肖像畫 /69

第 16 章：德國肖像畫高手 /73

第 17 章：被遺忘在時光裡的畫家 /76

第 18 章：三位偉大的西班牙畫家 /79

第 19 章：風景畫和看板 /84

第 20 章：古典主義畫派的誕生 /88

第 21 章：不再沉寂的英國畫家 /93

第 22 章：三個英國人 /97

第 23 章：充滿藝術細胞的窮畫家 /101

第 24 章：印象派畫家的新技巧 /105

第 25 章：經歷離奇的後印象派畫家 /109

第 26 章：整天奇思妙想的畫派 /113

第 27 章：現代畫派的大人物 /117

建築篇

第 28 章：最老的房屋 /123

第 29 章：千年不朽的神廟 /128

第 30 章：樸實無華的宮殿 /131

第 31 章：完美的帕德嫩神廟 /136

第 32 章：有性別的建築 /141

第 33 章：花樣百出的柱子 /145

第 34 章：精明的羅馬工程師 /149

第 35 章：城牆外的聖保祿大教堂 /154

第 36 章：氣勢磅礡的拜占庭風格 /158

第 37 章：遲來的修道院 /163

第 38 章：遍布歐洲的羅馬式建築 /167

第 39 章：古堡尋蹤 /171

第 40 章：神秘感十足的哥德式建築 /174

第 41 章：法國的哥德式教堂 /178

第 42 章：法國和英國各異其趣的教堂 /181

第 43 章：一起環遊歐洲 /184

第 44 章：佛羅倫斯大教堂遺留的難題 /188

第 45 章：義大利文藝復興式建築 /192

第 46 章：典雅的英倫風格 /196

第 47 章：法國塞納河畔的名勝 /200

第 48 章：掙脫束縛的巴洛克風格 /205

第 49 章：最華麗的紀念碑 /208

第 50 章：在美國盛行的「殖民式」風格 /211

第 51 章：誕生於荒地的美國首都 /217

第 52 章：架在陸地上的彩虹——橋樑 /221

第 53 章：平地崛起的摩天大樓 /226

第 54 章：注重功能主義的新式建築 /230

雕塑篇

第 55 章：從有雕像開始 /237

第 56 章：巨人和小矮人並存的國家 /242

第 57 章：亞述人的雕塑藝術 /247

第 58 章：久負盛名的希臘大理石雕像 /251

第 59 章：不一樣的雕像，一樣的「站姿」 /255

第 60 章：偉大的希臘雕塑家 /258

第 61 章：長著希臘鼻的神像 /263

第 62 章：「受難」的雕塑 /267

第 63 章：袖珍雕塑 /272

第 64 章：日常雕塑 /275

第 65 章：半身像和浮雕 /278

第 66 章：雕塑的棲身之地 /281

第 67 章：天堂之門的由來 /284

第 68 章：爆發「春倦症」的歐洲 /287

第 69 章：義大利騎士雕像 /291

第 70 章：無人不知的全能型雕刻家 /295

第 71 章：金匠巧手 /299

第 72 章：低谷期的雕刻家們 /303

第 73 章：雕塑界的慈善家們 /306

第 74 章：喜歡雕刻動物的雕刻家 /309

第 75 章：自由照耀世界 /313

第 76 章：正在思考的雕像 /315

第 77 章：繼往開來的非寫實派 /317

繪畫篇

第 1 章：世界上最早的圖畫

清脆的上課鈴聲，十五分鐘以前就停止了，講台上的老師講興正酣。但是，比起他講述的知識，我對面前的課桌更感興趣。

於是，我一邊聽課，一邊用鉛筆在棕褐色的桌面上畫兩個小圓點。它們之間，隔著大約一英尺的距離，這是兩隻眼睛。接著，我又用兩個圓圈和一條漂亮弧線拼成一副眼鏡。一雙機靈的眼睛出現在我的課桌上，好像正在眨動！

第二天，我在眼睛下面，加上挺翹的鼻子和紅色的嘴巴，並且用曲線勾勒這個小人的臉頰和頭髮。

接下來的兩天，天氣有些轉涼，我立刻給自己的小人戴上一頂暖和的帽子。

第五天，小人有身體，有手臂，有雙腿，還有手腳。把雙腳畫好以後，我突然冒出一個念頭：等到晚上我回家，他會不會趁機逃走？

於是，第六天早上，我用鉛筆在圖畫的周圍反覆描出幾根很粗的線條。有這個堅固的柵欄，小人一定跑不掉。但是，我用力太猛，以至於桌面留下很深的刻痕。

第七天，我來不及給他畫上一個沉重的書包，老師走到我身邊，發現這個藏在課桌上的秘密。

為此，我付出的代價是賠償學校一張課桌的錢，獲得一次寶貴的繪畫經驗，還有媽媽的誇獎：「兒子非常有藝術家的天賦！」但是爸爸沒有這麼想，他一直在嘮叨：「天啊！千萬不要讓他當藝術家，否則我花費的錢

就不是一張桌子！」

最終，上帝真的讓父親如願以償。

那個時候，我非常羨慕另一所學校的孩子們。據說，那所學校的大廳裡，有一張很大的木桌，桌上有一行字：如果你實在忍不住想要畫圖，就在這裡畫吧，請不要把自己的書桌變成畫板。

如果把一支鉛筆交到一個人手裡，對方多半會忍不住要畫些什麼。即使他正在上課、打電話、聽音樂，或是忙於其他事情，只要身邊有筆和紙，他一般都會塗塗畫畫，有時候畫一個圓圈，有時候畫一張臉，有時候畫一個三角形……如果身邊沒有紙，乾淨的桌面或潔白的牆壁就要倒楣了。尤其是孩子們，雖然他們不瞭解任何繪畫技巧，還是喜歡隨處塗抹，即使畫出來的狗像貓或是貓像狗，他們依然樂此不疲。

可見，繪畫是人類的本性，就連全身毛茸茸的原始人也有繪畫的衝動。

那個時候雖然沒有紙筆，但是原始人擁有天然的巨大畫板——岩壁，鹿角或象牙等動物骨骼也被他們充分利用。他們自創紅色和黃色顏料——用有色黏土和動物油脂混合攪拌而成。還有木炭和血液，也被用來繪畫，用血液描繪的圖畫會隨著時間的推移，由紅色變成暗黑色，這是時間流逝沉澱下來的印記。

原始人的作品，留在洞窟的石壁或是洞頂上，經歷數萬年時間的磨礪和淘洗，讓人們可以窺見在那段遙遠而樸素的歷史中綻放的藝術之花。

至於他們畫些什麼，似乎很難猜測。現在人們筆下經常出現的一棵樹、一朵花、一隻貓、一艘帆船、一輛汽車，或是一座房屋，對於當時的人們來說，都是非常陌生的事物。任何天馬行空的想像力，都無法驅使他們畫出從來沒有看過的東西。所以，那些經常出現在他們的生活中，或是與他們的生活息息相關，或是曾經在某個時刻讓人們震撼的動物，成為石

壁上絕對的主角。

在法國的拉斯科洞穴裡，一隻已經絕種的長毛象在岩壁上悠閒地踱步。這隻生活在史前時代的巨象，長得與現在的大象很像，區別是牠的體型更高大，耳朵稍微小一些，全身有很長的毛，就像穿著一件厚實而暖和的毛皮大衣。長毛象生活的環境十分寒冷，長期在室外，彷彿連血液都會被凍結，幸好有很長的毛髮可以保暖。

其實，長毛象已經絕種了，但是後人陸續發現牠們的化石。把這些骨頭拼接起來之後，可以透過巨大的骨架來想像牠們當時的風采。岩洞壁畫上呈現出來的長毛象的各種造型和生活狀態，更使我們可以直接瞭解這種昔日稱霸四方的龐然大物。

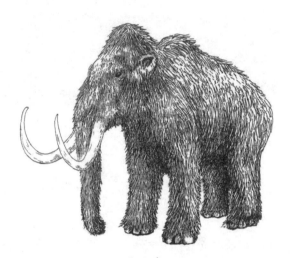

長毛象

和長毛象做伴的，還有美洲野牛，牠是水牛的一種。在美國的五分錢硬幣上，就有野牛的圖案，看起來十分凶悍，總是一副鬥志昂揚和蓄意挑釁的霸道模樣。

還有馴鹿、長角鹿、熊、狼等常見的動物，在石壁畫上奔跑幾千年。

在那段艱苦的歲月裡，生活在饑餓、寒冷、野獸威脅下的原始人，曾經拿著木棒和石頭，勇敢地和這些動物搏鬥。是不是那些難忘的生死攸關的體驗，促使他們用木炭和尖石在黑暗洞穴裡畫下這些圖案？還是他們費盡心力，只是想要講述一個故事和記錄一段生活？難道這些原始人竟然相信冥冥之中，這些圖畫可以給他們帶來好運？

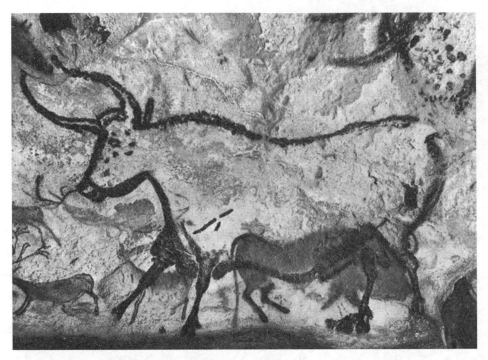

法國拉斯科洞穴壁畫

　　原始人為什麼要作畫？沒有人知道。對此，我沒有特別關心，而是深感慶幸：經過漫長的歲月，這些留在黑暗洞穴裡最古老的繪畫作品，依然完好地存在！就像電影畫面卡住一樣，這些被定格在岩壁上的鏡頭，無聲地呈現幾千年以前的舊事。圖畫的作者已經離開人世，甚至連名字也沒有留下，但是誰敢因此否定他們的偉大？

【長畫廊】——史前時代的羅浮宮

　　1940年，在法國西南部的道爾多尼州鄉村，三個孩子在追趕野兔的過程中，誤入一個山洞。就像童話《愛麗絲夢遊仙境》出現的畫面，走過狹長的通道，進入一個不規則的圓廳，他們看到一幅神奇的景象：在圓廳頂上，竟然有包括野牛、野馬、鹿在內的65隻大型動物！

這些動物不是活生生的，而是穴居人留下的原始壁畫，後來被稱為拉斯科洞窟壁畫。這些壁畫被發現以後，立刻震驚全世界，被譽為「史前時代的羅浮宮」。

第 2 章：意義奇特的埃及壁畫

告別穴居時代，古埃及人的居住環境稍微改善，雖然他們建造的土屋矮小而狹窄，和現代人的住宅比起來，簡直像一個滑稽的小丑，但是他們至少走出黑暗潮濕的洞穴，這是一個值得慶祝的轉變！

但是，古埃及人房屋的牆壁和天花板上沒有畫，和布滿圖案的洞穴相比，顯得有些單調。

古埃及人對生前居住的地方不在意，卻很在意死後葬身的墳墓和供奉神靈的廟宇。古埃及人堅信人類死後會有來世，若干年以後，身體就可以復活。他們為自己修建陵墓，準備死後葬在那裡等待轉世，國王和貴族們更是大費周章，不惜勞民傷財。他們用打磨藝術品的精力，為自己即將死去的肉體安置居所。

每年，埃及的生命之源——尼羅河，都會定期氾濫，洪水如猛獸般湧到兩岸，短時間之內不會退去。這片長期被洪水浸泡的土地，不適合土葬。為了防止棺槨被洪水浸毀，他們修建陵墓的時候不會用木材，而是用石頭或磚塊這類堅硬的東西。妥善準備屍體「保險箱」之後，古埃及人還會在屍體上塗抹防腐藥劑，防止屍體腐爛。這些用藥物處理過的屍體就是「木乃伊」，它們會被安置在人形的棺槨裡。

安全條件已經達到標準，古埃及人卻沒有滿足。他們找來技術精湛的工匠，在人形棺槨、陵墓、神殿的牆壁上，繪製密密麻麻的圖畫。在墓室主人去世之前，這些圖畫大多數已經完成。相對於遠古時代穴居人以動物為主的圖畫，古埃及人的墓地裝飾圖主角變得更豐富，不再是單一的野生

動物，而是開始以人類為主體。無論是貴族還是百姓，或是古埃及人耳熟能詳的神怪，都可以成為這個時期繪畫的主體。

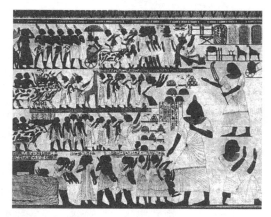

古埃及人帶著禮物覲見國王

不僅繪畫的對象更多，古埃及的畫表現的內容也變得更多，其中用來說故事的插圖佔很大的比例。有些圖畫下方會註明文字輔助說明圖畫的意義，那些沒有註明文字的圖畫也可以達到說故事的目的，這類圖畫就是「插圖」。

在王室和其他貴族為自己修建的華麗墓地裡，插圖的內容一般都是某位去世的國王或皇后的生前偉業，或是某場重要戰役和狩獵宴會。有些是完整的故事，有些是故事的片段，有些註明象形文字作為內容說明，有些只有一幅畫。在古埃及祭司的宗教經文《埃及亡靈書》裡，就有類似的插圖，講述真理女神瑪亞特秤量一個人的心臟，以決定是不是應該讓這個人永生的故事。

雖然古埃及畫家使用的繪畫顏料比不上現代人的樣式眾多，但是與穴居人的紅黃兩色相比顯得豐富許多。根據記載，古埃及人的顏料有七種顏色：紅黃藍綠黑白棕，而且這些顏料不會輕易褪色。現代人為了避免窗簾或衣服褪色，只能在染色顏料裡添加耐曬的物質成分，否則再鮮豔的顏色也會在熱烈陽光的炙烤下逐漸褪去。

幾千年以前，科技遠遠落後於現在，古埃及人怎麼做到不讓圖畫褪色？原因可能有兩個：一方面，他們的顏料經過特殊加工，具有比較強的耐性；另一方面，這些圖畫被繪製在黑暗的陵墓裡，無論陽光多麼強烈，也無法穿透厚實墓壁的阻擋。所以，幾千年過去，山川變成平地，沙漠變

成海洋，這些圖畫依然保存完善，讓人們覺得不可思議。

沒有豐富的顏料，古埃及畫家依然創作許多吸引目光的作品。古埃及人的圖畫非常有特點，他們不講究畫面色彩的搭配，想怎麼畫就怎麼畫，把人物的臉部畫成紅色或綠色，都是非常普通的事情。

圖畫中的人物，嚴格遵守「正面側身律」，也就是眼睛和雙肩是正面，臉部和身體側面呈現。就像你現在看到的這幅圖畫，主角是一個長矛工匠，他的眼睛雖然正視我們，但是臉部轉向旁邊。

此外，國王和平民同時出現在圖畫中的時候，國王的身軀比平民的身軀更高大，一般會高出兩三倍。這樣不符合現實，只是為了突顯皇族的威嚴。現在的畫家如果需要區分人物的前後關係，會把後面的人畫得比較小，位置向上移，可是古埃及人不會這樣做。在他們筆下，遠處的人和近處的人在體型上沒有區別，只是後面的人畫在前面的人的上面。

這些奇特而具有個性的圖畫，存在於神秘的古埃及陵墓裡，除非墓地被打開，否則它們將會長埋於黑暗之中，永遠不見天日。繪畫的目的，不是為了讓人們欣賞嗎？古埃及人的做法，明顯違背大眾的觀點，至於其中的原因，或許只有他們自己知道。

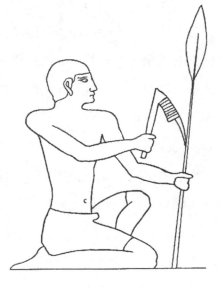

做長矛的工匠

【長畫廊】——用圖畫辨別孩子的年齡

在古埃及，有些人不是透過詢問而是繪畫以辨別孩子的年齡。方法非

常簡單，只要把三張特殊的人臉畫擺在他們的面前就可以，每張圖畫上的人臉都不完整：第一張沒有眼睛，第二張沒有鼻子，第三張沒有嘴巴。如果孩子可以辨別每張圖畫缺哪個五官，就可以斷定這個孩子已經滿六歲。

含有象形文字的古埃及圖畫

第 3 章：兩河流域的繪畫新技巧

　　蜿蜒的尼羅河是古埃及的母親，也是埃及人的靈魂。它披著神秘的面紗，從南向北一路狂奔，在荒涼的沙漠裡，孕育悠久燦爛的古埃及文明，流經之地被叫做「尼羅河流域」。在距離埃及大約一千英里的地方，也有兩條聞名遐邇的河流：幼發拉底河和底格里斯河，流經的美索不達米亞平原，也就是「兩河流域」。這片肥沃而廣闊的土地，是孕育「兩河流域文明」的搖籃。

　　西亞最早的文明，就是誕生在這個搖籃裡，隨著時間的飛逝，逐漸離開襁褓，長成青年，慢慢成熟，而後衰老，直到埋入黃土。

　　在這片土地上，時而洋溢其樂融融的和睦，時而瀰漫讓人恐懼的戰火和硝煙，許多著名的國家在這裡建立：美索不達米亞、迦勒底王國、亞述帝國、巴比倫王國……每一個耳熟能詳的名字背後，都隱藏一個神秘的國家，就像在玩捉迷藏，引誘人們去探尋它的繁榮和衰敗。

　　從幾千年以來在沙漠中屹立不倒的金字塔，可以感知古埃及人的勤勞和智慧。但是，兩河流域的繁榮落幕的時候，少有斷垣殘壁和磚塊瓦礫，大多數的文明瑰寶隨著覆滅的帝國灰飛煙滅，難覓遺蹤。

　　為什麼會這樣？

　　根據我們瞭解的事實，缺少石頭可能是兩河流域文明的致命傷之一。聽起來十分荒謬，然而事實就是這樣，讓人啼笑皆非。兩河流域的建築物不像埃及的金字塔用巨大而堅硬的石頭堆砌起來，大多數是用泥土製成的磚塊壘砌，一段時間之後很容易損壞。而且，這些磚塊製造技術比較粗

糕，用泥土作為原料製成磚塊，然後放在太陽下曬乾，這就是全部的工序。可想而知，用這種材料建造的房屋怎麼經得起千年的風雨？

無論過去兩河流域文明達到怎樣的繁榮發達，現在只剩下成堆的瓦礫，還有後人的滿腔遺憾。

兩河流域的人民怎麼可能不知道用火煅燒以後的磚塊更堅固耐用。但是，已經擁有肥沃土地和充足水源的他們，不可能獨自佔有造物者的全部恩賜。這裡的木材有限，人們沒有足夠的燃料燒製磚塊，只能利用最充足的陽光曬製磚塊。這種無奈的選擇，決定他們的建築無法長期的保存。

幸運的是，不是所有磚塊都是曬製而成。少數用木材燒製而成的珍貴磚塊，以及古代工匠們繪製在磚面上的圖案，逃過烽煙戰火的破壞，避開歲月長河的沖刷。幾千年以後，它們重見天日，上面的蛛絲馬跡講述曾經發生在兩河流域的傳奇。

磚塊上的圖案可以保存千年，是因為人們繪製各種圖案以後，又在上面塗抹一種和玻璃相似的釉質材料，再經過第二次燒製，製成可以長期保存的玻璃磚。玻璃磚帶著它的心事——繪畫圖案，承受歲月的磨礪。

與古埃及人充滿死亡遐想的繪畫作品不同，兩河流域的人民不關心死後的事情，他們把死亡當作自然而且必然的經歷，繪畫是為了展示給活著的人看。

兩河流域的君主們，從來不會沉迷於營造奢侈的墳墓，他們非常關心宮殿和神廟的修建。不要以為那些被挖掘出來的玻璃磚是用在這些建築上，因為宮殿和神廟非常巨大，需要大量的磚塊，所以只能使用太陽曬成的普通磚塊。

用泥土磚塊建造的宮殿非常樸素，和主人的貴族身分完全不相稱。工匠們只好充分發揮自己的能力，利用多采多姿的圖畫和圖案作為點綴，以改變這種尷尬的局面。他們的畫板是雪白而柔軟的石膏板，在上面繪畫比

較容易。

雖然繪畫的場所和目的都不相同，但是兩河流域和埃及的畫家好像師出同門，繪畫的技巧十分相似：在人物的側臉上，會畫正臉才有的眼睛；為了區分人物的前後關係，會把後面的人畫在前面的人的上面。但是兩者又有不同，兩河流域的工匠會運用透視法，為了區分人物的前後關係，後面的人除了會稍微偏上之外，體型也會縮小一些，同時會有一部分身體不畫出來，就像被前面的人遮擋住，使作品看起來更真實。

兩河流域的人民崇尚強健的體格，所以作品中的人物都是肌肉發達。國王還有呈現規則螺旋捲狀的長頭髮和長鬍子，他們把長頭髮和長鬍子視為強壯的象徵。在這些作品中，不僅人物強壯，動物也是如此，這也是當時的畫家們特別喜歡描繪獅子和公牛的原因。

他們也擅長繪畫圖案和邊框，作為整幅圖畫的裝飾。他們創造的圓花飾圖案和連接環圖案，至今仍然被廣泛使用。圓花飾圖案由一個圓點和環繞它的許多圈花紋構成，連接環圖案主要運用於浴室地磚和其他建築物的牆壁上。

此外，還有一種生命之樹的圖案，樹上有不同類型的樹葉和花朵與果實，經常被裝飾在地毯或刺繡上，至今沒有人知道這些花紋代表什麼意思，或許是畫家故意留下的謎語。你喜歡猜謎遊戲嗎？立刻開動頭腦，尋找答案吧！

【長畫廊】——千年之前的拼圖遊戲

在兩河流域時期，拼圖遊戲已經被發明出來。

那個時候，工匠們要單獨在每個磚塊上刻畫圖案。這些圖案的內容不是獨立的，拼合在一起以後，會形成一幅完整的圖畫。所以，除了繪畫以

外，工匠們還要把不同部分拼合起來。不知道他們從事這項工作的時候，是否會像我們現在玩拼圖遊戲一樣得到樂趣？

生命之樹

第 4 章：古希臘的偉大畫家

　　動物經常被自己看到的表象欺騙，例如：小貓或小狗在鏡子裡看到自己的模樣，會「喵喵」或「汪汪」地叫個不停。這些愚蠢的小傢伙，一定是把鏡子裡的自己當作另一個同類，所以立刻熱情地打招呼。

　　但是，如果把小貓或小狗的畫像放在牠們的面前，牠們卻像什麼也沒有看到，傲慢地不理不睬。無論畫像多麼逼真，結果也不會改變。

　　以上例子充分說明，動物雖然可以看見東西，並且做出相對反應，但是牠們不會欣賞。對這些動物來說，圖畫的魅力大概比不上一條魚或一根骨頭。

　　雖然有些人也會犯相同錯誤——面對偉大的作品卻視而不見，但是人類是會思考和欣賞的動物。

　　我曾經在一家糖果店的櫃檯上，看見一幅讓人震撼的圖畫。圖畫上是一枚一美元的硬幣，它緊緊地貼附在櫃檯上，因為太逼真，很多人看到以後，忍不住伸手想要把它撿起來。

　　還有一家美術館裡，珍藏一幅栩栩如生的圖畫，圖畫上有一扇半開的門，一位女士躲在後面向外面看。很多人第一次看到這幅圖畫，都會看那位女士一眼，更有甚者，竟然舉手向她打招呼，只是這位羞澀的女士無法回應他們的熱情。

　　這些以假亂真的圖畫，被稱為「愚人畫」。類似的圖畫還有很多，古希臘畫家尤其熱衷於繪畫這種讓人誤以為真的作品。

　　隔著地中海，埃及和希臘遙遙相望。這個古代文明非常發達的國家，

擁有令人驚豔的雕塑和建築，雖然它的繪畫影響力不及前兩者，還是有很多畫家在歷史的璀璨星空留下名字。波利克萊塔斯，這位第一個在歷史上留下名字的畫家，雖然沒有任何作品流傳下來，還是被尊稱為「古希臘繪畫之父」。

在波利克萊塔斯之後，最著名的古希臘愚人繪畫家叫做宙克西斯。在他為人熟知的作品上，畫著一個手捧葡萄的男孩。據說，這幅圖畫被放到室外，引來許多貪吃的小鳥，牠們嘰嘰喳喳地叫著，在空中拍打翅膀盤旋很久，最終還是忍不住誘惑，紛紛撲到圖畫上吃「葡萄」。可見，圖畫上的葡萄有多麼逼真啊！

就在人們紛紛感歎宙克西斯的作品以假亂真的時候，另一名畫家巴赫西斯卻創作一幅更令人震驚的作品。

當時，宙克西斯也在圍觀，但是巴赫西斯的畫作上卻蓋著一層簾幕，完全沒有要掀開的意思。宙克西斯忍不住連聲催促，巴赫西斯讓他去掀開。就在宙克西斯的手指碰觸到簾幕的瞬間，他的臉上露出不可思議的表情。宙克西斯睜大雙眼，愣住一會兒，不好意思地承認：「我輸了。」

聰明的孩子或許已經猜到，巴赫西斯的畫作就是那層簾幕，這幅圖畫真實到連經驗豐富的宙克西斯也沒有分辨出來。按照巴赫西斯的觀點，那幅男孩手捧葡萄圖還不夠精彩，否則小鳥會把圖畫上的男孩當作真人，根本不敢去啄食葡萄。

另一位著名的古希臘畫家是阿佩萊斯，他一生為亞歷山大大帝繪製很多畫像，有一個故事可以充分證明他的繪畫技巧非常高超。

有一天，阿佩萊斯去拜訪畫家普羅托格尼斯，對方卻不在家，阿佩萊斯只好離開。臨走的時候，他一時興起，用畫筆在普羅托格尼斯的畫板上畫一條極細的直線。普羅托格尼斯回家以後看到這條直線，立刻猜到這是阿佩萊斯的作品。他認為，只有自己和阿佩萊斯才可以畫出這麼漂亮的

直線。於是，普羅托格尼斯拿起另一支其他顏色的畫筆，在這條直線的中間畫另一條更細的直線，正好把之前那條直線一分為二。後來，阿佩萊斯再次來到普羅托格尼斯家，並且看到那兩條直線。不服輸的阿佩萊斯又拿起畫筆，在第二條直線上畫第三條直線，將普羅托格尼斯畫的直線一分為二。

後人把這幅畫作稱為「分叉的頭髮」，以此讚頌兩位畫家高超的繪畫技巧。除了高超的繪畫技巧，很多與阿佩萊斯有關的故事也流傳下來，給後人留下啟迪。

有一個鞋匠找出阿佩萊斯的作品中人物的鞋子不適當的地方，對於鞋匠的意見，阿佩萊斯謙虛地接受，因為鞋匠在這個方面是專家，可以讓他把作品畫得更逼真。因為指出繪畫大師的缺點，鞋匠變得十分傲慢，甚至得意忘形。幾天以後，他又在阿佩萊斯面前對那幅作品指手畫腳，讓阿佩萊斯非常生氣，因為有些繪畫方面的事情，鞋匠根本不瞭解，只是在胡說八道。於是，阿佩萊斯告誡鞋匠：「你只要管好自己的楦頭就可以。」楦頭是鞋匠製作鞋子的時候使用的模型，阿佩萊斯這句話的意思是：人們應該做好自己的本職工作，不要假裝瞭解所有事情。

古希臘紅色畫和黑色底花瓶

阿佩萊斯希望自己每天過得有意義，他喜歡用「曲不離口，筆不離手」這句話來激勵自己。你有沒有從中感受到他對繪畫的認真和執著？

古希臘的藝術和文化十分繁榮，有很多著名的畫家，但是他們大部分的作品都像阿佩萊斯的畫作一樣，沒有保存下來。我們只能透過後世流傳的軼事來感受大師的風采，借助文獻想像那些逼真而有趣的作品。

如果可以親眼看到那些愚人畫，我們會不會像撲向葡萄的小鳥一樣上當受騙？

【長畫廊】——移動的畫布

古希臘人喜歡在一些可以移動的物品上作畫，這樣一來，方便隨時移動這些繪畫作品。但是一時的便利卻帶來長遠的損失：在頻繁的搬運和漫長的歲月裡，這些可以移動的繪畫作品逐漸損毀和流失。這也是現在古希臘繪畫作品寥寥無幾的原因。

第 5 章：天才徒弟

你已經知道古希臘繪畫之父是波利克萊塔斯，是否可以告訴我義大利繪畫之父是誰？瞧瞧，困惑的孩子已經蹙緊眉頭，我還是把答案說出來吧，他就是生活在13世紀後半期的契馬布埃。

契馬布埃的作品流傳下來的不多，那些所謂他的畫作裡，有許多都是偽作。如果用現代人的眼光欣賞那些倖存的畫作，你或許不會認為他是一流的畫家。可是，在他生活的時代，他比一千年以來的所有畫家更有成就。據說，契馬布埃曾經繪製一幅聖母瑪麗亞的畫像，人們看過之後覺得非常好，他們就像歡度節日一樣，熱鬧而恭敬地把這幅畫像從契馬布埃家迎接到教堂裡。

契馬布埃另一幅有名的作品的主角是聖方濟修士。

聖方濟是聖方濟會的創建人，這是一個修士組織，也叫做方濟各修道會，所有會員加入的時候都要對上帝宣誓，立志要像耶穌那樣，以寬廣無私的胸懷拯救受盡苦難的人民。他們自己耕種土地和興建房屋，不能有私人財物，不能娶妻，必須全心全意做好事。為了讓人們辨認他們的身分，修士不能留頭髮，這種剃光頭髮的做法叫做剃度。修士一般穿著棕色粗布帶帽長袍，腰間繫著一根粗繩子。

這位受到人們尊敬的聖方濟修士，住在距離佛羅倫斯很近的小鎮安西路。這個鎮上的人們，專門為聖方濟修建一座教堂，由兩座小教堂組成，一座在山上，一座在山下。在山上教堂的牆壁上，契馬布埃的學生喬托繪製許多與聖方濟生前故事有關的圖畫。

其實，契馬布埃之所以揚名後世，不完全是因為他的畫作，也和他的學生喬托有關。契馬布埃和喬托的相遇，完全是一個巧合。

某一天，契馬布埃在佛羅倫斯附近的鄉間散步，無意之間，看到一個牧童正在硬石板上繪畫，圖畫上的羊維妙維肖，彷彿隨時都會抬起羊蹄，從石板上走下來，張開的嘴巴似乎也傳出「咩咩」的叫聲。契馬布埃被牧童表現出來的繪畫天賦吸引，走過去詢問男孩的名字。這個男孩就是日後享譽義大利的畫家喬托。當時，契馬布埃邀請喬托與他到佛羅倫斯學習繪畫。男孩欣然同意，他的父親也非常

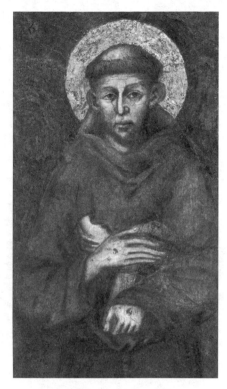

契馬布埃《聖方濟》

支持。就這樣，喬托追隨契馬布埃來到佛羅倫斯，成為著名的畫家。

喬托的名氣到底有多大？據說，就連教皇都要請他幫忙！

當時，教皇想要挑選一位畫家作畫，他派出使者向喬托索取一幅作品作為參考。喬托隨手用筆在一塊木板上畫出一個規則的圓形，然後讓使者帶著這塊木板回覆教皇，看看他是否滿意。不要小看喬托展現出來的繪畫技巧，不是所有人都可以在沒有圓規的情況下畫出規則的圓形。

喬托一生中畫出許多耶穌和聖母瑪麗亞的畫像，但是他的畫作中出現最多的也是聖方濟，不知道是不是受到老師契馬布埃的影響。

在喬托生活的時代，繪畫用的顏料和現在不同。我們這個時代的畫家用油彩，就是用彩色粉和油脂勾兌出來的顏料，在畫布上作畫。以前的畫

家，既沒有油彩，也沒有畫布，他們的顏料用彩色粉和水攪拌製成，「畫布」是新刷石灰的牆壁。這種圖畫叫作「濕壁畫」，也就是畫在潮濕牆壁上的圖畫。

還有一種圖畫叫做「蛋彩畫」，畫家把彩色粉和黏性物質——蛋清或膠水——混合起來，然後在乾淨的石灰牆和木板與銅板上作畫。

無論是畫在牆壁上還是其他畫板上的世界名畫，大多數被世界幾個博物館收藏，有些不會長年陳列，所以許多人沒有看過那些珍貴的作品，只能透過圖片一睹其偉大之處。

就像很多人看過印有尼加拉瀑布的明信片，卻沒有機會站在瀑布旁邊體驗磅礡氣勢，但是明信片至少可以使我們知道瀑布是什麼模樣。雖然印有名畫的圖片和名畫本身給人們的感覺不同，然而圖片還是一位很好的介紹者，讓我們不必遠行千里就可以知道那些名畫的樣貌。如果你看的圖畫是黑白的，就要盡量發揮想像力，否則還是無法在腦海裡還原其原本面貌。

【長畫廊】——青出於藍而勝於藍的喬托

喬托像一顆優良的藝術種子，契馬布埃發現他，並且把他種植在佛羅倫斯這塊當時最肥沃的藝術土壤裡。喬托很快地蓬勃生長，並且超越他的老師。這段難得的師徒之緣，被喬托的好朋友——詩人但丁，寫進《神曲‧煉獄篇》：

人類力量的空虛光榮啊！

他的綠色即使不被粗暴的後代超過，

也在那個枝頭停駐得多麼短促啊！

契馬布埃想要在繪畫上立於不敗之地，

可是現在得到喝采聲的是喬托，

因此另一個的名聲默默無聞。

事實上，契馬布埃絕對不會「默默無聞」。這一對在繪畫史上享有盛名的師徒，一直受到後人的追捧和讚美。

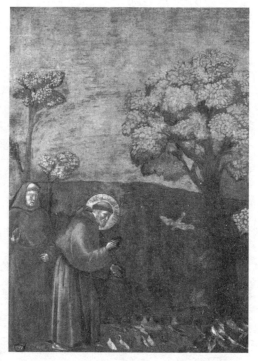

喬托《聖方濟向鳥兒們佈道》

第 6 章：鍾情於聖經故事的畫家

在義大利中部小城佛羅倫斯，有一座聖馬可修道院，它是由寫《聖經‧新約》的聖徒馬可的名字來命名。15世紀初期，這座修道院裡有一位修士，被稱為「天使般的兄弟」，他就是仁慈而聖潔的修士——弗拉‧安傑利科。

他的身分是聖馬可修道院的修士，另一個身分是畫家。安傑利科是文藝復興時期的畫家，他們那群人是最虔誠的拓荒者，駕駛文藝復興這輛樸素馬車，一路受盡顛簸，披荊斬棘，艱難前行。

作為一位修士出身的畫家，安傑利科只為教堂作畫，並且著重宗教題材。他所在的聖馬可修道院，總共有40個房間。這些房間很狹窄很簡陋，簡直就像囚室。修士們住在這樣的單人房間裡，利用惡劣的環境來磨練自己的意志。安傑利科把畢生的精力放在這些房間的牆壁上，修士們足不出戶，就可以在自己的房間看到《聖經》的故事，並且思考其中的寓意。

除了壁畫，安傑利科還在木板上用蛋彩作畫，其內容依然和《聖經》有關。

當時，畫家們熱衷於「天使報喜」的繪畫題材。這種非常流行的題材，也是來自於《聖經》：上帝派天使加百列向瑪麗亞報喜，並且告訴她，她已經懷有上帝的孩子，將會生下聖子耶穌，瑪麗亞也因此成為聖母。

在安傑利科《天使報喜》這幅畫作上，聖母瑪麗亞坐在院子裡的圓凳上，雙手在胸前交叉，眼神溫柔而祥和，就像正在沐浴世界上最溫暖的陽

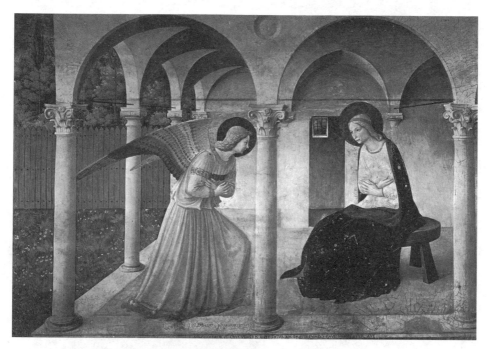

弗拉·安傑利科《天使報喜》

光，一位天使半跪在她的旁邊，並且告訴她，聖子即將誕生的消息。整幅圖畫洋溢一股溫馨而幸福的氛圍，如果你有幸看到，一定會不自覺地揚起嘴角。這就是繪畫藝術的魅力，無聲地傳達單純的喜悅和悲傷。

聖馬可修道院的修士們平時禁止私下交談，只有在特殊情況下才可以例外。他們要保證絕大多數時間可以安靜地思考，對於平常人來說，簡直不可思議！對於平常人來說，一天不說話，或是一個小時的靜默，都會讓人覺得自己陷入空無一人的黑色城堡。那些安靜的角落裡，好像潛伏無數危險，隨時可能發動偷襲。這是一件非常痛苦的事情！但是，修道院裡的修士們，為了避免因為閒聊浪費時間，忍受這樣的寂寞。保持安靜，只是為了全心全意向上帝禱告。

為此，安傑利科在修道院的一道門上畫出一幅圖畫，圖畫中的聖徒彼得將一根手指放在嘴前，這是一個噤聲的動作，他好像在用神秘而不可抗

拒的聲音說：「噓，不要說話！」

　　現在，聖馬可修道院成為安傑利科繪畫作品展覽館，他的絕大多數作品都被珍藏其中，包括可以移動的畫作和單人房間的壁畫。其中有一幅懷抱耶穌的聖母像，被鑲上特殊的金邊畫框。

　　一般來說，畫框只有實用功能，發揮保護畫作並且將其與牆壁隔離的作用，但是安傑利科在這幅聖母像的畫框上畫出12個天使，每個天使手裡拿著一種樂器。你如果仔細聆聽，悅耳的樂聲彷彿要從牆壁上流淌下來。

　　在之後的幾百年裡，世界上流傳不計其數的聖母像，幾乎每個歐洲畫家都畫過聖母，每個教堂裡都有一兩幅聖母像。每個家庭只要買得起畫作，就會買一幅聖母像掛在家裡，就像每個家庭都有一本《聖經》。或許你家裡就有一幅聖母像，不妨翻開古樸書櫃，仔細尋找吧！

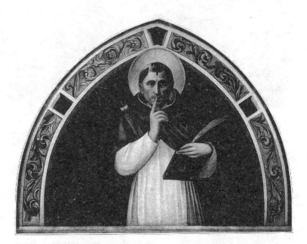

弗拉・安傑利科《聖彼得》

【長畫廊】——安傑利科的禱告

　　喬托死後大約六十年，安傑利科出生在義大利，雖然相隔六十年，但是這兩位畫家的繪畫風格驚人地相似。

　　據說，安傑利科有一個習慣：在動筆之前，他會長時間禱告，然後一揮而就，不會再對作品做任何修改，因為他覺得那是在上帝指引下而完

成，修改是對上帝的不敬。這位虔誠的信徒，只畫與基督教有關的作品，就像天使或聖徒，而且不要求回報。

第 7 章：「古希臘風」捲土重來

古埃及人相信人們死後還會復活，但是從來沒有人看過復活的古埃及人。古希臘人沒有死後復活的生死觀，但是在古希臘時期以後大約兩千年，一群和古希臘畫家風格很接近的畫家出現在義大利。是不是一種很有趣的現象？

隔著溫暖的地中海，隔著兩千年的時光，這些新時期的畫家彷彿古希臘畫家重生，帶著對藝術的執著和對自由的渴望，把繪畫藝術推入文藝復興的浪潮中。所謂復興，意即重生，或是涅槃，他們就像浴火重生的鳳凰，抖動美麗絢爛的羽翅。我們彷彿聽到命運齒輪嘎吱作響的聲音，在那幅似曾相識的畫作裡，沉澱兩千年以前繪畫藝術的精髓。

在這群人之中，有一個年輕的畫家，最有名的作品是一幅展現亞當和夏娃被逐出伊甸園的情景的濕壁畫。他有一個非常難聽的綽號，許多孩子都有綽號，一般長大以後就沒有人叫。但是很不幸，這個人的綽號一直被從小叫到大，甚至他成為著名的畫家以後，人們依然大聲叫著他的綽號：「嗨，馬薩喬！」

你當然不知道這個義大利詞語的意思，「馬薩喬」翻譯過來的意思是「髒兮兮的湯姆」。馬薩喬確實髒兮兮的，與他貧困的生活有關。馬薩喬生前潦倒，絕大多數人不欣賞他的畫作。他去世的時候年紀很輕，有傳聞說，他是被不喜歡他畫作的人毒死。歷史總有很多隱蔽的角落，其中端倪後人再難探究。

但是，我們可以確定的是，在馬薩喬死後，他的畫作突然升值，不

僅得到許多畫家的認同，甚至很多人慕名前往收藏他作品的地方欣賞和臨摹。他們之所以這樣做，是因為馬薩喬比以往的畫家在繪畫技巧上有很大的突破。例如：他的畫作立體感很強，物體的層次感清晰，可以清楚看到畫面布局後面的東西。這種技法，就是我們之前提到的「透視法」。

幾千年以來，很多畫家想要達到這種效果，但是一直沒有成功。雖然人們很熟悉馬薩喬的綽號，甚至忘記馬薩喬的本名，但是畫家們沒有忘記馬薩喬為繪畫藝術增添的活力，也沒有停止對馬薩喬畫作的研究。

在所有研究馬薩喬畫作的人之中，有一個叫做菲利普·利皮的修士。菲利普和其他基督教徒畫家不同，他雖然繪畫技巧很好，卻沒有成為一名被人稱道的修士。他對苦行僧似的修道院生活感到厭倦，從修道院裡悄悄逃出來。結果，倒楣的菲利普遭遇可惡的海盜，不幸成為奴隸。後來，他用木炭給主人畫出一幅逼真肖像，重獲自由，回到義大利。

回國以後，一家女修道院邀請他繪製一幅聖母瑪麗亞畫像。那裡是修女們居住的地方，她們發誓一生侍奉上帝，一起住在女修道院。一名年輕漂亮的修女，成為菲利普的模特兒。按照宗教教規，修士和修女不能結婚。然而，菲利普卻和這位修女產生戀情，並且從修道院裡私奔出逃。後來，他們生下一個兒子，取名菲利皮

馬薩喬《逐出伊甸園》

諾，意思是「小菲利普」。菲利皮諾長大之後，成為比他父親更出名的畫家。

在文藝復興時期，還有一位著名畫家，他的名字讀起來非常順口，叫做貝諾佐·戈佐利。戈佐利在比薩城的一塊墓地——「聖陵」的牆壁上，畫出許多作品。這裡不是一片普通的墓地，這裡用的土全部是耶穌踏過的土——來自耶路撒冷的聖土。為了運送這些聖土，當時曾經動用53艘船。

在這片神聖的墓地裡，戈佐利畫出22幅作品，全部取材《聖經·舊約》故事，你可以從中找到諾亞方舟、巴比倫、大衛王、所羅門這些熟悉的人物和場景，並且聯想到那些讓人回味無窮的歷史故事。在每幅畫作上，都有許多人物，背景是許多宏偉的建築物，使整幅圖畫的格局顯得氣勢磅礴。

以上提到的三位，都是早期義大利文藝復興時期的著名畫家。文藝復興前期的時間，大致是從西元1400年到1500年。一百年之間，文藝遭遇前所未有的巨大衝擊，感受抽絲剝繭的疼痛，也迎來讓人驚喜的蛻變重生。為此，我們必須牢記這些開拓者的名字。當然，記住他們的綽號會更容易：髒兮兮的湯姆、不守規矩的修士、墓地畫師。

貝諾佐·戈佐利畫作

【長畫廊】——宗教畫作裡的瑕疵

　　在文藝復興時期的宗教畫作中，人物的穿著和建築的風格與《聖經》描述的時代不相符，甚至有很多差異。這也是情有可原，因為當時的畫家無法回到過去，甚至參觀《聖經》提到的地方，而且關於那段歷史的文獻資料寥寥無幾，畫家們只好參考自己所處時代義大利人的穿衣打扮和建築物來進行創作。

第 8 章：著名的義大利畫家

1492年，出生於義大利的偉大航海家哥倫布發現美洲大陸，對美洲甚至全世界來說，都是一件非常重要的事情。但是，沉溺於享受生活和欣賞藝術的義大利人好像對這件事情不關心，他們對遙遠的古希臘和古希臘藝術更感興趣。

這一年，文藝復興進入黃金時期，許多偉大的畫家逐漸被人們瞭解。這些揮舞纖細畫筆在文藝領域捲起驚濤駭浪的偉大人物，被稱為「古典大師」。

作為世界的基督教中心，義大利很多民眾對耶穌懷有虔誠信仰。如果把這個國家比喻為植物園，基督教就是潤澤泥土的雨露，在這裡破土而出的植物，天生帶著雨水的清冽和甘醇。畫家們是這個植物園的一部分，宗教情結滲透到他們每個細胞裡，難怪他們對宗教題材那麼著迷。

進入文藝復興興盛時期以後，這種情況發生改變。一些畫家不再拘泥於聖經故事，其中最出名的是波提切利。波提切利也有繪製宗教畫作，但是他更鍾情古希臘神話的諸神和傳說的英雄。

他的作品極富個人風格，例如：圖畫中的女性，一般都有修長的雙腿，無論是站著還是走路，就像在翩翩起舞。由於她們身上的長袍很薄，看起來就像赤裸，彷彿可以透過薄紗看到豐滿婀娜的身體。

在哥倫布生活的時代，佛羅倫斯人大多數沒有道德意識，沉迷於吃喝玩樂，缺少羞恥心。當時，有一位叫做薩佛納羅拉的傳教士，雖然言行舉止很像瘋子，但是很有辦法。他可以讓任何人就像被施以催眠術一樣聽

話，按照他的意願去做事。

　　薩佛納羅拉堅持向佛羅倫斯人佈道，宣揚世間罪行的醜惡，警告那些人如果不知道悔過，死後就會下地獄。他也勸告當地人不要玩紙牌和骰子，不要化妝，不要戴金銀首飾，不要唱與基督教無關的歌曲，不要寫與基督教無關的書籍，不要畫與基督教無關的作品。

　　這種觀念就像一陣風，拂過被貪欲、懶惰、醜惡包圍的佛羅倫斯，帶來全新的氣氛。雖然，我們無法斷定這股氣氛是完全無害的。

　　受到薩佛納羅拉思想影響的人們，把首飾和漂亮衣服還有與宗教無關的書籍全部扔到廣場上，付之一炬，躥起來的火苗比房屋更高。在熊熊的火光中，許多被認為是異端的東西被焚燒殆盡。

　　波提切利也是這場運動的參與者。在薩佛納羅拉的影響下，波提切利認為自己那些和基督教無關的作品不應該存在，所以把一些作品拿出去焚燒。幸好，他的決心不夠堅定，留下一部分，後人才可以看到這些逃過一劫的作品。

　　波提切利有一幅宗教畫作，不是常見的方形，而是圓形，主要是畫聖母瑪麗亞，名字叫做《聖母加冕圖》。在這幅畫作裡，有兩個天使正在為瑪麗亞戴上王冠，瑪麗亞在聖嬰的指引下，在紙上寫下一首詩。直到現在，這首詩還在教堂裡被人們傳唱，名字叫做《聖母頌》。所以，這幅畫作也被稱為「聖母頌」。

　　在這幅畫作裡，拿著墨水匣和書本的兩個男孩是真實存在的。但是，他們不是耶穌時代的人，而是生活在波提切利時代的人。你一定會覺得莫名其妙，甚至無法理解，可是這些畫家就是喜歡做出這種奇怪的事情。

　　時間一長，那些在薩佛納羅拉督促下自認為有罪的人，逐漸無法忍受他的嚴苛，就連曾經追隨他的人也紛紛離開。最後，憤怒的人群把他吊死在廣場的十字架上，並且焚燒他的屍體。這樣似乎已經很殘酷，但是當地

人覺得對他的懲罰還不夠，於是他們把薩佛納羅拉的骨灰拋到河裡。

當時，住在佛羅倫斯的另一位年輕畫家，也像波提切利一樣，焚燒自己所有不符合宗教教義的作品。當他得知薩佛納羅拉的下場以後，決定永遠不繪畫，專心做修士。他為自己取名弗拉·巴爾托梅奧，並且搬到薩佛納羅拉以前住過的修道院，那裡也是安傑利科住進聖馬可修道院之前生活的地方。

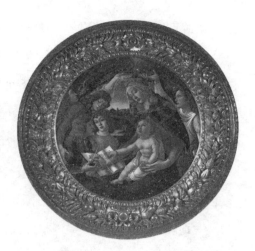

波提切利《聖母加冕圖》

隨後的六年，他連畫筆都沒有碰過，每天除了禱告以外，什麼事情都不做。後來，有些人勸說他不要埋沒自己的繪畫天賦，於是他重新拿起畫筆。但是，他再也沒有畫過宗教以外的題材。

巴爾托梅奧曾經畫過一個叫做塞巴斯蒂安的聖徒。相傳，塞巴斯蒂安秘密加入基督教以後被告發，結果被亂箭穿心。這幅畫作中的塞巴斯蒂安全身上下插滿箭，修道士們覺得這幅畫作和修道院的氣氛不搭配，就把它挪走。

巴爾托梅奧也為自己的偶像——薩佛納羅拉畫過肖像。薩佛納羅拉的相貌醜陋，他的大鼻子經常遭到敵人的嘲笑。雖然堅持現實主義的畫法，巴爾托梅奧詳細畫出薩佛納羅拉的原貌，但是圖畫中的人物就像一個甘願為自己的信念忍受世間痛苦的殉道者，給人們一種高大偉岸的感覺。

【長畫廊】——巴爾托洛梅奧的秘密模特兒

　　那些在畫家作畫的時候擺出各種造型和姿勢讓他們完成作品的人，被稱為模特兒。一般來說，大多數畫家都會找真人做模特兒，可是巴爾托洛梅奧是例外。你看，在他面前或站或坐或躺的模特兒完全不會動，眼睛也不會眨，甚至連呼吸都沒有。仔細一看，原來是穿著衣服的木偶人。這是巴爾托洛梅奧為了繪畫專門製作的模特兒，它們非常聽話，可以完全按照畫家的想法擺出各種造型，而且不會打擾畫家的思路。

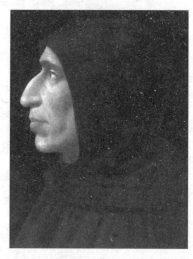

巴爾托洛梅奧《薩佛納羅拉》

第 9 章：英年早逝的天才——拉斐爾

世界上有許多城市以人名來命名，義大利的佩魯吉諾城是其中之一。畫家佩魯吉諾雖然不是當地人，但是他長期定居在這座城市，並且開辦一所繪畫學校，培養一批優秀的畫家。由於他做出的貢獻，這座城市最終以他的名字命名。

佩魯吉諾最擅長繪畫聖母瑪麗亞和聖徒，你只要看過他的幾幅作品，就可以在許多作品中辨別他的作品，因為他作品中的人物有一個共同的特點：頭偏向一邊，臉上有甜美而祥和的微笑，一條腿微微蜷曲。

其實，這位畫家最優秀的作品不是某幅畫作，而是他的學生拉斐爾。在許多人心目中，拉斐爾是有史以來最偉大的畫家。他像一塊精美的璞玉，在佩魯吉諾的精心雕琢和打磨下，花費三年的時間，學會老師的全部本領。拉斐爾離開佩魯吉諾的時候，只有17歲，這位處於人生美麗年華的青年，把全部熱情和精力投之於繪畫。

只可惜，這位天才畫家只活了37歲。據說，拉斐爾很可能是因為勞累過度而死。幾乎每個星期，他都有新作品問世，其中也有面積廣大而且人物眾多的作品。一個人不可能在短時間裡完成這麼複雜的作品，拉斐爾只好找別人幫忙。一般情況下，他會先把人物的臉部畫好，然後讓自己的學生畫衣服和身體，以及一些不重要的地方。

在短暫的一生裡，拉斐爾創作近千幅畫作。如果把所有畫作印在書上，大概可以出版很多厚重的畫冊。

有一位公爵曾經以昂貴的價格，買下拉斐爾的作品。為了這幅畫作，

公爵幾乎傾盡所有財產。他對這幅畫作癡迷到要隨時隨地看見它，就像上癮一樣。為此，公爵沒有把畫作掛在牆壁上，也沒有鎖在保險櫃裡，而是放在自己乘坐的馬車裡。無論他走到哪裡，都可以把這幅畫作帶在身邊。

　　這就是拉斐爾最有名的作品《大公爵的聖母》，作品的名字與這位公爵有關。現在，這幅作品被佛羅倫斯一家美術館收藏。

　　拉斐爾還有一幅著名畫作是《西斯廷聖母》，最初保存這幅畫作的教堂叫做「西斯廷」，畫作因此得名。現在，這幅畫作被德國德勒斯登的美術館收藏。《西斯廷聖母》在這家美術館的待遇非常好，因為管理者覺得世界上沒有任何畫作可以和它放在一起，因此為它準備一個專門的房間。這位美麗的聖母，在安靜的展示廳裡，對前來膜拜和觀賞的遊客溫柔地微笑。

　　欣賞許多聖母像以後，我們不難發現，許多畫像中的聖母都很漂亮，但是聖嬰卻不好看，不是畫得像小老頭，就是畫得像笨小孩，和我們想像的聖嬰耶穌的樣貌相差太多。但是，拉斐爾《西斯廷聖母》的聖嬰卻非常可愛，他在聖母溫暖的懷抱裡，沉靜地凝視前方，好像在思考，又像在看什麼美麗的東西。

　　圖畫的中間，是兩個朝拜聖母的人：一位是教皇西斯篤，一位是聖徒芭芭拉。他們不是生活在耶穌時代的人，就像波提切利在《聖母頌》畫兩個男孩，拉斐爾不認為把他們畫進畫作中有任何不妥。

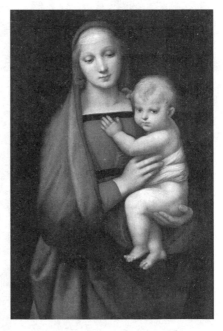

拉斐爾《大公爵的聖母》

在瑪麗亞的腳下，有兩個天使半臥在地上，稚氣躍然紙上，他們托著腮睜大眼睛向上凝望，似乎在仰視充滿母性光輝的聖母。這種甜美而溫馨的感覺，你應該不會感到陌生吧！幾乎所有的孩子，都會用這樣的眼神去仰視那些慈祥而美麗的長者，就連你也不例外。

【長畫廊】——畫在桶蓋上的世界名畫

拉斐爾有一幅圓形畫作，名字叫做《椅中聖母》。誰可以想到，這幅世界著名的畫作，最初竟然誕生在一個圓木桶上！

有一天，拉斐爾在鄉下散步，突然看見一位年輕母親抱著孩子坐在門外。拉斐爾情不自禁地發出感歎：「多麼像聖母瑪麗亞啊！我要在她沒有改變姿勢之前，把這個情景畫下來。」當時，他沒有攜帶繪畫的材料，只好到處搜尋可以替代的東西。結果，他抓來旁邊一個橡木酒桶的桶蓋，然後用陶土片記錄母子姿態。回家之後，他根據筆錄，又花費很長時間，最終完成這幅作品。

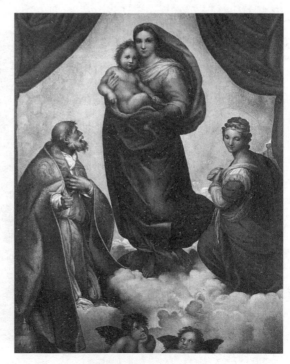

拉斐爾《西斯廷聖母》

第 10 章：會繪畫的雕塑家

　　生活在文藝復興時期的米開朗基羅，不僅是享譽世界的雕塑家，還是很有成就的畫家。他與達文西和拉斐爾像文藝復興時期三輛並駕齊驅的馬車，被稱為「文藝復興三傑」。

　　米開朗基羅的繪畫老師，原本是一位著名的金匠，他做的金屬花環受到女孩的歡迎，被稱為「基蘭達奧」，意思是做花環的人。後來，基蘭達奧放棄金匠的工作，開始繪畫生涯，他一生創作很多優秀的作品，除了繪畫以外，最耀眼的就是米開朗基羅。這位才華橫溢的學生，深受基蘭達奧的欣賞，他不僅不必繳交學費，老師還會給他錢。

　　和繪畫比起來，米開朗基羅對充滿立體感的雕塑更感興趣。學習三年繪畫以後，他拜別老師，開始學習雕塑，並且很快在新領域取得成就，得到教皇的欣賞。這是米開朗基羅生活裡的重大轉機，他離開佛羅倫斯，到羅馬專門為教皇工作。

　　梵蒂岡有一座富麗堂皇的西斯廷教堂，那是教皇的宮殿。教皇想要在教堂的拱形穹頂畫上美麗的壁畫，讓那個穹頂就像一輪裝飾美麗圖案的月亮，但是米開朗基羅卻加以拒絕。他的理由是：「我的職業是雕塑，我不喜歡繪畫。」這樣一來，就讓那些嫉妒米開朗基羅才華的小人抓住把柄，他們到處散播謠言：米開朗基羅拒絕教皇，是因為他不會繪畫。

　　這些謠言就像許多蟲子，鑽進米開朗基羅的耳朵，也鑽進他的心裡，讓他寢食難安，非常不舒服。最後，他決定接受教皇的邀請，向世人證明自己的繪畫才能。

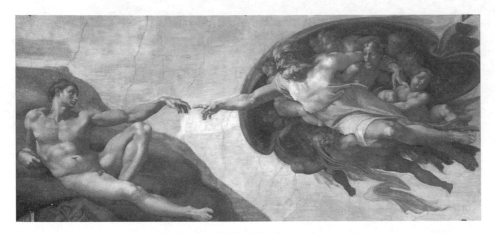

米開朗基羅《創造亞當》

第一步，他必須安置高大的木製鷹架，高度要貼近教堂的穹頂，上面安裝許多木板，米開朗基羅就是躺在這些木板上繪畫。西斯廷教堂的穹頂又高又大，繪畫的時候，米開朗基羅要躺在鷹架上，想要觀看整體布局，就要爬下來。

這項工作的難度很大，他畫人物的頭看不到人物的腳，控制畫像的比例和顏色搭配很困難。而且，因為是躺著作畫，只要畫筆上的顏料蘸得比較多，就會滴到米開朗基羅的身上！

依靠高超的技巧和頑強的毅力，米開朗基羅克服這個困難，但是另一個問題更麻煩。剛開始創作的時候，教皇經常到教堂裡，對著畫作指手畫腳。他不是繪畫領域的專家，他的建議不能幫助米開朗基羅，反而妨礙創作。米開朗基羅既無奈又氣憤，對方是尊貴而威嚴的教皇，他根本無法要求對方離開。

這一天，教皇又來了，正在鷹架上的米開朗基羅靈機一動，裝作不小心把錘子碰掉了，沉重的錘子正好落在教皇的身邊，「咯噹」一聲，在地上鑿出一個小坑。驚慌失措的教皇，認為這是一個危險的工地，再也沒有來打擾米開朗基羅。

教皇急於看到完工的美麗穹頂，不停地催促，那些受雇幫忙的畫家無法讓米開朗基羅滿意，於是他辭掉那些人，自己搬到教堂裡住，這樣一來，就可以節省更多時間用來繪畫。這項工程，耗時四年六個月，成就米開朗基羅繪畫大師的名號。

其實，在壁畫完工之前，米開朗基羅本來想要加上幾條耀眼的金色線條。可是，教皇迫不及待地想要開放這個教堂，米開朗基羅只好放棄這個想法。所以，我們現在看到的西斯廷教堂穹頂畫，不完全符合米開朗基羅的想法。

在教堂開放那天，人群從四面八方匯聚而來，觀看這幅偉大的畫作。這幅畫作以聖經故事為主題，在穹頂的邊緣繪畫預言耶穌降生的先知們，穹頂中央繪畫《聖經・舊約》創世紀和諾亞方舟等經典故事。宗教的莊重感和神秘感，讓人們驚歎不已。

作為一位有雕塑經驗的畫家，米開朗基羅的繪畫作品有其他畫家無法達到的立體感，畫像中的人物看起來結實健壯，並且充滿力量。例如：西斯廷教堂穹頂的「創造亞當」故事的畫像中，亞當厚實的肩膀和發達的肌肉就像雕像，這些作品被稱為「類雕像畫」。

米開朗基羅存世的繪畫作品很少，除了西斯廷教堂穹頂畫，還有一幅壁畫，在西斯廷教堂祭壇一端，這幅畫作是在穹頂畫完成三十年以後所作，就是享譽世界的《最後的審判》，描繪審判日復活的人群。此外，還有一幅《聖家庭與聖約翰》，描繪聖母瑪麗亞雙膝跪地，將耶穌捧給約瑟看。

雖然只有寥寥幾幅畫作，還是可以看出米開朗基羅對力量美的鍾愛。與他的雕塑作品相同，繪畫裡的人物幾乎無一例外地呈現健美的特徵。如果他們可以從畫作裡走出來去參加健美比賽，一定可以把獎盃全部拿回來！

【長畫廊】——歪鼻子的米開朗基羅

米開朗基羅的性格執拗，這是他可以在藝術上取得超凡成就的原因之一，但是也帶來許多麻煩。

有一次，米開朗基羅對一位年輕雕塑家的作品發表評論，批評他的作品實在不怎麼樣。氣憤的雕塑家一拳擊中米開朗基羅的鼻子。凶狠的一拳，竟然把米開朗基羅的鼻骨打斷。從此以後，這位著名畫家的鼻子就變得歪歪扭扭。

米開朗基羅《聖家庭與聖約翰》

第 11 章：奇才達文西

1452年4月15日，達文西出生在義大利佛羅倫斯附近的美麗村莊。在他呱呱墜地的時候，誰也沒有想到這個可愛的男嬰將會對藝術和科學產生重要的影響。

達文西有很多身分，他是思想深邃的哲學家，還是才華橫溢的音樂家，也是學識淵博的科學家。同時，他還是一位天才的畫家。多種才華和多樣身分，導致達文西在繪畫上投入時間不多，只有寥寥幾幅畫作流傳。但是誰也不會否認，他的每幅畫作都是偉大的藝術品。

發生在法國羅浮宮的名畫竊盜案，曾經震驚世界。人們不禁猜測，到底是誰有飛簷走壁的本領，竟然可以順利通過羅浮宮的嚴密防衛。被盜走的繪畫作品中，有一幅畫作叫做《蒙娜麗莎》，就是出自達文西之手。雖然這幅畫作已經被找回，並且被妥善珍藏於羅浮宮，但是偷竊者依然逍遙法外。

這幅畫作最令人驚歎的地方是：蒙娜麗莎臉上露出的「神秘微笑」。不同的觀賞者在不同的時間去看，她的笑容似乎會發生變化，有時候溫柔羞澀，有時候略顯憂鬱，有時候顯得嚴肅，有時候嘴角似乎帶著譏誚和揶揄。這名義大利貴婦彷彿活在畫布上，似乎是洞察世間所有奧秘，才可以露出那種笑容。

除了「神秘微笑」以外，這幅畫作還有很多細節值得細細品味。

例如：達文西瞭解如何運用陰影和光線，以及如何處理從明亮部分到陰影部分的過渡，所以畫中人物逼真，不像其他畫作那樣扁平。

再如：細看蒙娜麗莎身後的風景，近景比遠景更清晰，山谷和河流就像真實風景向遠處延伸。可以達到這樣的效果，是因為達文西考慮到空氣對近景和遠景的影響：隨著空氣增多，透過它看到的事物就會越模糊。

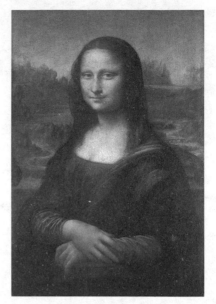

達文西《蒙娜麗莎》

在達文西之前，從來沒有人使用這兩種繪畫技巧，他為繪畫藝術開創全新方法，後世畫家紛紛學習借鑒。

《最後的晚餐》也是世界美術寶庫的典範作品。很難想像，這幅畫作最初是被畫在義大利一個修道院裡低矮潮濕的房間牆壁上。

人們對這幅畫作的內容不陌生：耶穌得知自己被門徒猶大出賣，在晚餐的時候說：「你們之中，有一個人出賣我。」這句話讓在座眾門徒感到震驚。達文西選取這個瞬間作畫，十二位門徒反應完全不同：有些向耶穌表示忠誠，有些迷惑不解地向長者詢問，有些強烈要求追查是誰……整個場面騷動不安。叛徒猶大由於情緒緊張，露出驚恐的神色，他的身體稍微向後仰，一隻手裡還緊緊握著出賣耶穌獲得的酬勞——一個裝有三十塊銀幣的錢袋。

在這幅畫作中，各種情緒交織碰撞，有憤怒、有驚惶、有恐懼、有傷心……達文西透過對人物的表情和坐姿與手勢等細節的準確掌握，成功描繪這個複雜的場面。為此，他拜訪很多聾啞人士，細心觀察他們表達情緒的方式。

《最後的晚餐》真是一個倒楣的傢伙！很長一段時間裡，這幅畫作無

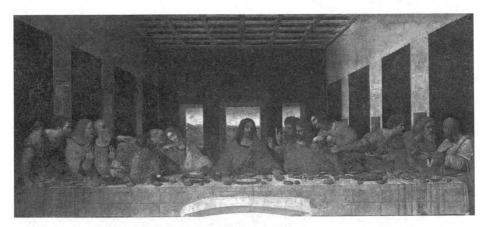

達文西《最後的晚餐》

法進入美術館，因為達文西把它畫在牆壁上。一般來說，畫家會選擇剛粉刷還沒有乾透的石灰牆創作，顏料才可以滲進石灰，長久地保存。但是，喜歡嘗試新方法的達文西，把這幅畫作畫在乾石灰牆上。事實證明，這是一個錯誤的選擇。

我們之前已經說過，這幅畫作誕生在一個低矮潮濕的房間。幾年之後，畫作開始從牆壁上脫落，雖然其他畫家及時對其進行修補，但是整個壁畫還是失去原本風貌。更讓人心痛的是，後來修道院的修士在這面牆壁上開一扇門，門的頂部就在這幅畫作底部的正中央，耶穌和三個門徒的腳遭到破壞，而且鑽牆修門的巨大力量，讓這幅畫作很多地方成為碎片。

禍不單行，拿破崙的軍隊攻入義大利，壁畫所在的房間不幸淪為馬廄。那些士兵為了取樂，竟然把叛徒猶大當作目標，紛紛朝他扔靴子，讓壁畫更殘破不堪。

值得慶幸的是，一位義大利人找到讓壁畫永遠保存在牆壁上的方法，挽救這幅珍貴的作品。這個義大利人盡力清理其他畫家留在壁畫上的痕跡，恢復它以前的模樣。經過他的努力，這幅畫作已經比之前幾百年更好。

達文西還有一幅作品，名字叫做《岩間聖母》：聖母瑪麗亞在畫面中央，右手抱著嬰兒耶穌，聖約翰和天使圍繞在聖母身邊。達文西將他們置身於有花草點綴的岩洞之間，從岩石的縫隙中，可以看到美麗的藍色瀑布和綠色植物。擁有自然科學知識的累積，達文西比他同時代的任何人更瞭解植物。從《岩間聖母》這幅畫作上，我們可以清楚地辨別銀蓮花與紫羅蘭和蕨類植物，讓畫作顯得更樸實而生動。

文藝復興時期是一個人才輩出的時代，他們就像許多顆星辰，點亮黑暗的夜空。達文西，這位時代的巨人，是其中最耀眼的一顆。

【長畫廊】——蒙娜麗莎微笑的「成分」

500多年以來，人們一直在探尋蒙娜麗莎的微笑背後到底隱藏什麼神秘的力量，讓一代又一代的人們陶醉其中。她時而溫柔，時而惆悵，時而嚴肅，時而譏誚，微笑轉瞬即逝，卻又亙古永恆。

後來，荷蘭阿姆斯特丹一所大學的研究者，對蒙娜麗莎微笑的內容進行分析，認為其中包括83%的高興、9%的厭惡、6%的恐懼、2%的憤怒。如此理性的資料，未必可以得到所有人的認同，但是卻提供一種研究蒙娜麗莎微笑的新思路。

第 12 章：畫家輩出的威尼斯水城

　　蜿蜒的水巷，流動的清波，許多小艇緩緩蕩去，駛入夕陽餘暉尚未散盡的朦朧暮色裡。這就是世界著名的水上城市——威尼斯。它像一個盪漾在碧波上的美夢，充滿夢幻的藝術氣息。事實上，這座城市確實是藝術家的搖籃，這裡出現許多音樂家和雕塑家與畫家。他們的作品也像新月的威尼斯小艇，承載這座城市的風情，駛入所有追求和熱愛美麗的人們心裡。

　　在文藝復興時期，威尼斯是一個獨立的共和國，很多優秀的畫家在這裡描繪無與倫比的美麗色彩，貝利尼就是其中之一。

　　貝利尼的家族有許多畫家，他曾經為威尼斯共和國的總督羅列丹繪畫一張肖像，這幅畫作給他帶來很高的藝術成就。他的兩個兒子也有繪畫天賦，而且取得比父親更高的成就。

　　此外，貝利尼也培養兩名學生——喬久內和提香，他們後來在繪畫方面的成就，完全不會比貝利尼家族所有人遜色，甚至更卓越。

　　喬久內很有天賦，他最有名的一幅畫作是《田園合奏》：三個男人在一起演奏音樂，一個人在演奏翼琴，這是一種和鋼琴很類似而且流行於鋼琴被發明之前的樂器，另一個人在演奏小提琴，第三個人頭戴一頂帽子，帽簷上裝飾許多羽毛。

　　這位天才的畫家，32歲的時候感染鼠疫，不久以後就去世。

　　提香比喬久內更幸運，至少壽命比較長。提香給後人留下的繪畫作品更豐富，他最擅長繪畫貴族肖像，最出名的一幅畫作是《戴手套的男人》，至於畫中的男人到底是誰，已經無從考證。

提香對色彩非常敏感，他有一幅畫作，名字叫做《聖母蒙召升天》，在威尼斯一座教堂祭壇上，描繪聖母瑪麗亞升上天堂。這幅畫作色澤鮮豔，深受威尼斯人的喜愛。

喬久內和提香像其他威尼斯畫家一樣，喜歡在建築外牆上繪畫。他們的外牆畫，曾經為威尼斯增添許多美麗。只可惜，在經歷多年滄桑之後，這些畫作已經全部消失。

提香《戴手套的男人》

在提香之後，丁托列托是最優秀的畫家之一。他曾經向提香學習十天繪畫技巧，之後一直自己學習，並且成為偉大的畫家。他為威尼斯的聖羅可學院繪製外牆畫，獲得廣泛的認同和讚譽。這幅外牆畫是先在帆布上畫好，然後又被固定在牆壁上。

丁托列托老年的時候，畫出世界上最大的帆布畫——《天堂》。這幅畫作有多大？設想一下，如果你沿著一面寬30英尺的牆壁往前走，必須走74英尺，才可以走出丁托列托繪畫的「天堂」。

在你行走的時候，耶穌和聖母瑪麗亞坐在空中的雲朵上對你微笑，身邊簇擁一群聖人和天使，500多個人物表情和姿態各異，你會不會覺得這是一種很奇妙的體驗？

這幅畫作完成以後不久，丁托列托不幸去世。或許，他去自己描繪的那個美麗天堂！

丁托列托作畫的時候，有一個有趣的特點：習慣捏泥人做模型。在創作風格上，他不同於當時其他畫家。義大利早期畫家大多數喜歡畫靜態畫，丁托列托的畫作富有動態活力，有些作品甚至會使觀賞者產生畫中人

物在空中飛馳而過的錯覺，例如：《聖馬可的奇蹟》。

　　這幅畫作講述聖馬可忠誠的僕人因為是基督教徒而被宣判酷刑處死，在這個緊急時刻，聖馬可卻在外地。僕人即將被行刑的時候，行刑者手中的刑具突然斷裂，所有人都盯著行刑者手中斷裂的刑具，只有一個嬰兒看到聖馬可從天空飛過，解救自己的僕人。

　　在丁托列托的畫室門上，寫著一句話：「米開朗基羅的素描和提香的色彩。」在這樣的暗示和提醒下，丁托列托確實達到這樣的要求，他的作品富有米開朗基羅繪畫的活力，又兼具提香經常使用的顏色。但是，他不是一個喜歡活在大師影子裡的人，他一直在努力，逐漸走到更明亮的地方，進行創新和改變。例如：提香經常使用的顏色是金褐色與亮紅色和綠色，丁托列托改用更柔和的灰色陰影，金色亮光也被銀色替代。

丁托列托《聖馬可的奇蹟》

威尼斯是一個畫家輩出的地方，除了以上介紹的貝利尼家族成員、喬久內、提香、丁托列托之外，還有很多值得瞭解的畫家。這是一座宏偉的藝術殿堂，以上幾位畫家和他們的作品只是其中一部分風景。現在，如果把這座寶庫的鑰匙交到你手中，你是否願意走上前，打開那扇通往最美麗風景的大門？

【長畫廊】——丁托列托的三支鉛筆

　　丁托列托有很多繪畫作品，但是品質參差不齊。威尼斯人經常用「三支鉛筆」來描述這種狀況。據說，丁托列托有三支鉛筆：一支金的，一支銀的，一支鐵的。也就是說，那些很有藝術價值的作品是用金筆畫的，那些畫得一般的作品是用銀筆畫的，那些稍微差一些的作品是用鐵筆畫的。

第 13 章：裁縫的安德烈亞和光影魔術師

　　安德烈亞・德爾・薩爾托是文藝復興時期義大利的一位著名畫家，他的父親是裁縫，因此他被稱為「裁縫的安德烈亞」。紳士家族也可以出現將軍，這位裁縫的兒子最終在繪畫方面展現過人的天賦。

　　安德烈亞一生中最大的不幸，就是娶一個自私的妻子。那個女人是一位帽匠的遺孀，漂亮得像一朵嬌豔的花朵，但是漂亮花朵的下面通常隱藏尖銳的刺。自私自利的性格，是這個女人身上的毒刺，被扎傷的安德烈亞多次身處困境。

　　安德烈亞的畫作曾經被帶到法國，並且受到法國國王的喜愛，國王邀請安德烈亞到法國做客。幾天之後，安德烈亞的妻子寫信催他回去。回國之前，法國國王給他一筆錢，請他在義大利買一些畫作帶到法國，並且希望他早點回來。可是，安德烈亞回到義大利以後，一切都改變了。妻子要求他建造一座漂亮房屋，他根本沒有那麼多錢！

　　為了滿足妻子的要求，安德烈亞竟然挪用國王買畫作的錢。從此之後，他再也不敢到法國。

　　安德烈亞畫的濕壁畫，比其他畫家更勝一籌。畫家在繪畫的時候，出現一兩個錯誤在所難免，顏料滲入濕潤的石灰以後很難擦掉，只能等到石灰乾了再修改錯誤。但是，這種情況從來沒有出現在安德烈亞身上，因為他可以一筆成型，根本沒有修改的必要。

　　除了濕壁畫以外，安德烈亞的油畫也很出色。在那個時代，有些人發現可以把顏料和油混合在一起，代替傳統的蛋清或膠水混合而成的顏料，

油畫因此得到很大發展。油畫的施展範圍，從塗有石膏粉的木板擴展到畫布上，或是沒有塗石膏粉的木板上。

安德烈亞最有名的一幅油畫是《有鳥身女妖基座的聖母瑪麗亞像》。在這幅畫像中間，是懷抱聖嬰的慈祥聖母，聖方濟和聖約翰站在兩旁，他們中間是兩個天使。在聖母所站的基座上，有兩個鳥身女妖裝飾圖案，這也是此畫得名的原因。不要被鳥身女妖這種怪物嚇到，因為鳥身女妖是畫家想像出來的動物，絕對不會突然出現在你面前。

安德烈亞幾乎每幅畫作都有以他妻子為原型的人物，所以許多人推測這幅畫作的聖母原型可能也是他的妻子。透過這個細節，不難看出安德烈亞是多麼在乎她。可悲的是，後來安德烈亞感染瘟疫，在他最需要照顧的時候，那個漂亮女人終於毫不遮掩地露出毒刺，她竟然因為害怕自己被傳染，選擇離開。

最後，「裁縫的安德烈亞」在病痛和孤單的折磨下，溘然長逝。

以下，我們再來認識一位「光影魔術師」，他叫做科雷吉歐，這個名字是根據他居住的小鎮名字而來。他和安德烈亞有一個共同點，就是濕壁畫和油畫都畫得很好。

科雷吉歐專門為義大利帕爾馬的教堂作畫，他的濕壁畫作品都在那裡。教堂頂部的一幅圓形壁畫，就是他的作品。當時，科雷吉歐考

安德烈亞《有鳥身女妖基座的聖母瑪麗亞像》

慮到人們需要抬頭才可以欣賞天花板上的畫作，所以創作的時候以人們仰視的角度來設計。人們抬頭欣賞畫作的時候，畫作裡的天使和其他人物就像在空中飛行。

為了可以畫好這幅作品，科雷吉歐請一個雕塑家用陶土雕刻很多人物模型。透過觀察這些模型不同角度的姿態，他總結人物在不同角度的特點，並且透過這個方法，成功地畫出各種觀察角度下不同姿勢的人物。這種繪畫方法的學名叫做「短縮法」。在當時，沒有多少人可以理解這種新奇的繪畫方法，有些人甚至覺得他畫出的人物很像醜陋的青蛙，所以沒有什麼人喜歡他的作品。

後來，威尼斯畫家提香來到這個教堂，看到圓頂塔樓上的作品，不由得發出驚歎：「真是一幅難得的藝術品啊！就算整個塔樓鍍金，也比不上這幅作品的價值！」

科雷吉歐的壁畫因為繪畫方式而聞名，他的油畫是以對光影完美的處理享譽世界。在他的名畫《聖夜》（也稱為《牧羊人的膜拜》）裡，聖母瑪麗亞和牧羊人圍繞在馬槽邊，注視躺在裡面的聖嬰，耀眼亮光從聖嬰身上發出，並且從馬槽裡向周圍散出，朝拜者的臉部被照得明亮。

科雷吉歐的另一幅作品是《聖凱薩琳的神秘婚禮》，聖凱薩琳曾經夢到自己即將嫁給聖嬰，這幅畫作描繪的就是聖嬰玩弄她夢中婚禮看到的那枚結婚戒指的場景。

在科雷吉歐的油畫中，大多數人物都是面帶微笑，形態優美。一種油然而生的幸福感，彷彿要從畫布上流溢出來。

如果把科雷吉歐的作品比喻為一個精緻的木桶，光影處理和顏色搭配與整體布局就是堅固的木板，上面可能還雕刻精美的花紋。只可惜，一塊短板就會使這個木桶的價值大打折扣。科雷吉歐繪畫的缺點，就是畫作的內涵。與米開朗基羅或達文西等畫家相比，科雷吉歐作品的思想內涵顯得

有些單薄。

【長畫廊】——被錢「壓垮」的畫家

　　關於科雷吉歐的死因，有一個傳聞。據說有一次，某個人請科雷吉歐到家中作畫，之後對方用銅板支付酬金。那個時候的銅板，相當於現在的硬幣，科雷吉歐的畫酬非常高，導致最後他背著一袋很重的銅板回家。當天天氣酷熱，再加上銅板非常重，科雷吉歐回家以後就病倒，幾天之後就與世長辭。這位天才的畫家，竟然被錢「壓垮」，實在讓人唏噓不已。

科雷吉歐《聖凱薩琳的神秘婚禮》

第 14 章：畫家的第二故鄉

　　擁有許多國家的國籍，不像收集不同學校的學生證那樣簡單。但是對於法蘭德斯人來說，同時擁有法國、比利時、荷蘭三國國籍，不是什麼值得炫耀的事情。法蘭德斯位於比利時北海沿岸，這裡是法國、比利時、荷蘭的交界點。除了「盛產」多國籍人民，法蘭德斯也是畫家的搖籃。文藝復興時期，在義大利之外的土地上，沒有任何地方的畫家比法蘭德斯更多。

　　休伯特・范・艾克和楊・范・艾克是早期最著名的畫家。

　　范・艾克兄弟在當時歐洲面積最大也是最富有的城市布呂赫工作。他們曾經為根特一個教堂裡的祭壇繪製裝飾畫，這是他們最著名的作品。這是一幅特殊的三折式屏風畫，中間是平板，兩側是像百葉窗一樣可以自由折疊的翼板，打開的時候，就像一對張開的翅膀。由於屏風畫可以開合，兩位畫家必須在正反兩面繪畫。

　　這個本來是休伯特的任務，但是畫作還沒有完成，休伯特就不幸去世。悲痛欲絕的弟弟繼承哥哥的遺志，並且最終完成這幅作品。

　　當時，人們特別欣賞這幅祭壇畫，就像幼稚的孩子在爭搶糖果。這些成熟的大人，顧不得保持平日的斯文鎮定，想要把它放進自己城市的博物館。結果，這幅畫作就像因為爭搶而灑落在地上的糖果，被人們分割得四分五裂。很長一段時間裡，這幅畫作的平板和兩個翼板分離，被保存在不同的城市，直到第一次世界大戰結束，「屏風畫三兄弟」終於可以團圓——平板和翼板陸續回到根特，又組成一幅完整的作品。

范‧艾克兄弟的油畫作品，也是鮮豔奪目，非常漂亮。很多義大利畫家都向他們學習油畫技巧，甚至有些人認為是他們發明油畫。雖然這種說法不完全正確，但是他們對油畫做出很大改進，被尊稱為「油畫之父」，也是合情合理。

在范‧艾克兄弟之後，法蘭德斯出現許多優秀的畫家，彼得‧保羅‧魯本斯是其中具有代表性的一位。他生活在范‧艾克兄弟去世兩百年以後的時代，大約是1577年到1640年之間。魯本斯是一個語言天才，讓我們來細數他掌握的語言：拉丁語、法語、義大利語、西班牙語、英語、德語，還有荷蘭語。天啊，一個精通七國語言的人，是不是非常令人羨慕？

魯本斯年輕的時候，曾經為一位義大利公爵作畫，公爵非常喜歡他的作品，甚至不准他離開。直到有一天，從法蘭德斯傳來母親身染重病的噩耗，魯本斯才有機會回到家鄉。

回到家鄉以後，魯本斯受到統治者的熱烈歡迎，並且被委以重任。他先後出使西班牙、法國、英國，無論走到哪裡，都受到歡迎。各種榮耀就像旱季雨水，伴隨眾人的歡呼落在他的頭上，西班牙國王和英國國王相繼授予他爵位。幸好，魯本斯沒有被炫目的榮耀和光環迷失心智，還是堅持自己的繪畫夢想，沒有停止創作。

魯本斯繪製上千幅畫作，其中不乏一些巨幅作品。為了方便地把那些巨幅畫作搬進搬出，他只好拓寬畫室裡的通道。

除了色彩豐富，魯本斯的畫作還有許多的主題：人物肖像、風景、動物、戰爭、宗教、神話和歷史故事……作品充滿動感美，會讓欣賞畫作的人們心潮起伏。例如：在《獵獅》中，一名騎在馬背上的男子手揮長矛，向凶猛的獅子發起進攻，獅子的凶猛和男子的勇敢盡顯其中，讓人們不由得心生敬佩，又為那個男子暗自捏一把冷汗。魯本斯為了繪製這幅畫作，特地租借真正的獅子觀察很久。

在魯本斯所處的時代，畫中人物的穿著沒有受到重視，魯本斯也是這樣，他不會像現在的畫家去給畫中人物穿上特定時代的服裝。

他的一幅肖像畫也很有名，模特兒是他的兩個兒子，哥哥11歲，弟弟7歲，正是天真可愛的年齡。為了把他們畫得栩栩如生，魯本斯絞盡腦汁，結果非常理想，就像兩個孩子走進畫作裡。唯一讓人們覺得怪異的是，兩個孩子身上的衣服過於華麗，即使平時盛裝打扮，也不可能達到那種程度。

魯本斯的作品非常受歡迎，約畫的訂單像雪片一樣紛至遝來。雖然魯本斯工作努力而且效率很高，仍然有些應接不暇。有時候，他只好讓學生幫忙處理一些工作，也給他們鍛鍊的機會。魯本斯是一個熱心的人，有些畫家很貧困，於是他經常向他們購買畫作，讓他們賺錢來維持生計。

除了這三位畫家，法蘭德斯還有很多著名的畫家，其中一些人的畫作獨具特色，例如：布勒哲爾父子，他們總是可以畫出讓別人有強烈興趣的作品。至於他們的畫作到底有什麼特點，就要你自己動手查閱一些資料，因為自己獲得的知識，就像自己種植的果實，讓人回味無窮，你想不想嘗試一下？

魯本斯《魯本斯的兒子們》

【長畫廊】——范戴克鬍鬚

魯本斯不僅是一位成功的畫家，也是一位非常稱職的老師，培養很多優秀的學生，安東尼・范戴克就是其中之一。

安東尼成名之後定居英國，為英國王室作畫，由於繪畫技巧出眾，國王授予他爵位。從國王和貴族到他們的家人，幾乎都是找安東尼繪製肖像畫。在他的畫作中，幾乎所有男性的王公貴族都是留著又小又尖的鬍鬚，由於特徵太明顯，後來人們將這種鬍鬚命名為「范戴克鬍鬚」。

范戴克《查理一世的三個孩子》

第 15 章：別致的荷蘭肖像畫

　　木屐、風車、鬱金香、風信子、須德海、運河、堤壩，每一個詞語都像一塊拼圖，單獨選取其一，只能讓人們想到事物本身，但是如果把它們拼接起來，就會拼出一個美麗的國家——荷蘭。

　　荷蘭的文藝復興比其他國家更晚，出現許多知名畫家。荷蘭人不像義大利人或法蘭德斯人一樣信仰羅馬天主教，他們信仰新教，繪畫風格也呈現迥異的特點。義大利人或法蘭德斯人非常注重對教堂的裝飾，繪畫作品大多數和宗教有關，荷蘭畫家很少繪製宗教畫，他們熱衷於繪製肖像畫、自然風景、普通人，以及身邊的事物。

　　弗蘭斯・哈爾斯是這個時期荷蘭畫家的代表人物，他有很多獨特的繪畫方式，例如：哈爾斯熱衷於捕捉人物轉瞬即逝的臉部表情，所以他作品中的人物大多數不是處於自然狀態，而是正在發怒、微笑、緊張、不滿。為此，他必須迅速用幾根線條畫出表情特徵，有時候這些痕跡沒有被完全清理而留在畫上，讓人們看到以後就知道是在匆忙之中畫出來。

　　哈爾斯也有一些處理得非常乾淨細緻的肖像畫，例如：《微笑的騎士》。畫中的騎士臉上掛著得意的笑容，這個瞬間的表情很難捕捉，可以畫出來非常不簡單。在這幅畫作中，就連騎士袖口的花邊也畫得非常仔細。

　　哈爾斯非常擅長快筆畫，他的作品《希勒・博貝》，很好地展示這個特色。畫中的老婦人和她的鸚鵡看起來有些怪異，老婦人完全不和善，鸚鵡像一頭陰鷙的貓頭鷹。所以，這幅畫作也被稱為《哈萊姆女巫》。

在哈爾斯生活的時代，荷蘭剛獨立，為了捍衛國家，不受外國侵犯，荷蘭訓練大量市民組成士兵連。那個時候，火藥和手槍都是新奇東西，還沒有普及，士兵們自稱「射手」或「弓箭手」。在部隊裡，非常流行集體畫像，哈爾斯曾經為許多部隊繪製肖像畫。

如果要給最受荷蘭人歡迎的本國畫家排名，毫無疑問，哈爾斯一定名列前茅。但是，畫家林布蘭的

哈爾斯《希勒·博貝》

成績更好。林布蘭不僅擅長肖像畫，還可以畫出特殊的光線，不同於日光和燈光，把畫中的光影和陰影突顯出來。

《夜巡》是林布蘭最著名的作品，以現代人的眼光來看，這是一件無價之寶，但是在當時，這幅畫作卻使他陷入人生最窘迫的境地，令他飽受批評和嘲弄。

當時，阿姆斯特丹城裡警衛隊的成員共同出錢邀請林布蘭來繪製集體畫。林布蘭沒有按照慣例把所有隊員放在同等重要的位置，而是為了表現更強的戲劇性和震撼力，選擇警衛隊在隊長帶領下緊急集合的瞬間。

整幅畫面中，警衛隊隊長和副官在最前面，就像被舞台燈光照耀，拿著手槍和長矛，行色匆匆的警衛隊成員站在他們身後的陰影裡。除了緊張和騷動的氛圍，這幅畫作的人物布局也很有特點，人物不是被塞進畫面裡，而是經過精心安排，每個人都可以被看到，進而錯落有致。

但是，對於繳交相同訂金的警衛隊成員來說，他們不能接受有些人非常顯眼，自己只能站在陰暗角落裡的安排，所以要求重畫。

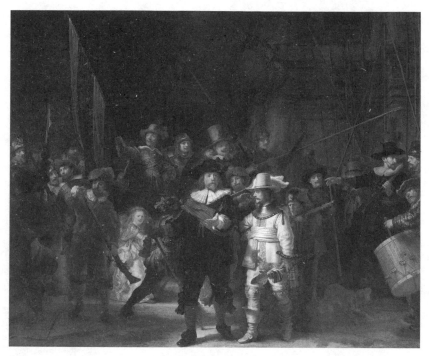

<div align="center">林布蘭《夜巡》</div>

　　為了堅持藝術，林布蘭沒有答應警衛隊的要求。這件事情在阿姆斯特丹鬧得沸沸揚揚，向林布蘭購買畫作的人越來越少，他的地位一落千丈，生活也陷入困窘。

　　雖然當時沒有多少人欣賞這幅《夜巡》，但是現在它被認為是林布蘭最優秀的作品。這位荷蘭畫家在肖像畫方面獲得的成就，就像《夜巡》的警衛隊隊長和副官，居於耀眼而重要的位置。

【長畫廊】——「夜光蟲」林布蘭

　　「夜光蟲」是19世紀法國畫家兼批評家佛蒙丹對林布蘭的評價。林布蘭就像一隻提著燈籠的螢火蟲，在黑暗中提供獨特光亮，讓人們著迷。

　　林布蘭是一位使用黑暗描繪光明的畫家，他對光線的處理令人驚豔。

他善於使用「光暗」的處理方法，也就是說：畫作以黑褐等深色為背景色，然後讓光線像舞台上的追光燈，以強光和亮光的形式，投射在畫中的主要角色身上，其他部分被安置在比較陰暗的影子裡。他使用的這種光線被冠以他的名字，被稱為「林布蘭光線」。

第 16 章：德國肖像畫高手

德國文藝復興時期，阿爾布雷希特‧杜勒十分擅長繪製版畫和木刻畫。

創作版畫的時候，先在木板或銅板上刻畫，然後把墨汁倒入刻出的線條裡，再將沾有墨汁的刻板壓在紙上，一張版畫就可以製作成功。《憂鬱》是杜勒的版畫代表作品。

木刻畫的製作方法正好相反，先在木板上刻畫，再把畫線以外的木材部分刨掉，將突出的線條沾上墨汁再壓在紙上，進而得到木刻畫。

除此之外，杜勒也是著名的肖像畫高手。雖然他曾經繪畫很多題材，但是肖像畫是最成功的一種。杜勒的肖像畫創作，具有明顯的個人風格。他沒有因為欣賞義大利畫家的作品就盲目模仿他們，而是非常注重細節。在他的畫作中，一顆鈕釦都會被畫得非常仔細，好像可以看出鈕釦上的孔洞或劃痕。這是大多數嚴謹的德國畫家的繪畫風格，但是一些畫家創作的時候對這種方法運用不當，反而讓人們把注意力全部集中在細節上。在這個方面，杜勒做得比較好，他把細節處理得恰到好處，既可以顯示他精湛的畫工，又不會讓這些細節喧賓奪主。

杜勒還喜歡繪製自畫像，從他存世的作品中，可以看出這位畫家的相貌非常英俊。

另一位以肖像畫聞名的畫家是漢斯‧霍爾班。他的父親也是一名畫家，所以人們通常稱他為小霍爾班。與杜勒一樣，他繪製肖像畫，也繪製木刻畫。

小霍爾班在瑞士結識一位偉大的思想家——伊拉斯謨，他為這位學識淵博和著作等身的思想家繪製五幅肖像畫。其中一幅是伊拉斯謨的側視圖，也就是側畫像。畫中的伊拉斯謨坐在書桌旁邊，一邊書寫一邊思考，小霍爾班沒有在細節上浪費時間，而是將最有說服力的幾筆留下，整幅畫作的氛圍就像伊拉斯謨一樣深沉睿智。

杜勒《杜勒的父親》

但是，小霍爾班另一幅肖像畫《商人喬治·吉斯澤畫像》完全不同。畫中的主角喬治·吉斯澤，身邊大約有25件物品，如果沒有仔細描繪這些物品，其凌亂和潦草會破壞整幅畫作的細膩，如果過於細緻，這些物品會成為整幅畫作的聚光燈，把欣賞者的目光吸引過來。小霍爾班卻可以做到兩全其美，既可以把細節處理得非常好，又可以讓欣賞者的目光投向畫中人物。

小霍爾班雖然是德國人，但是在瑞士生活很久，他在這裡沒有遇到很好的機會，很少有人找他作畫。後來，他帶著伊拉斯謨的推薦信，獨自前往英國，想要去那裡尋找機會。

這一次，小霍爾班趕上機會的金馬車，沒有灰頭土臉地落在後面，英國人特別喜歡他的繪畫風格。在亨利八世時期，大多數英國重要人士的肖像畫，都是小霍爾班繪製的。

現在，你們已經瞭解這兩位德國畫家的簡單情況，如果想要更深入地瞭解他們的人生和作品，就要自己邁開步伐去探尋。或許，在你的前方也停著一輛藝術的金馬車，趕快上車，跟隨它去探險吧！

【長畫廊】——每個畫家都想要擁有的畫筆

　　威尼斯人非常喜歡杜勒的肖像畫。有一次，威尼斯畫家貝利尼對杜勒說：「你可以把自己繪畫人物頭髮的筆送給我一支嗎？」

　　杜勒將畫筆送給他之後，貝利尼很驚訝地問：「這是很普通的畫筆啊？」

　　杜勒看見貝利尼很疑惑，立即拿起畫筆，然後畫一些頭髮，和他畫中人物的頭髮一樣漂亮。貝利尼只好承認，畫筆並非最重要的，關鍵是握住畫筆的那隻手，擁有描繪世間所有美麗的魔法。

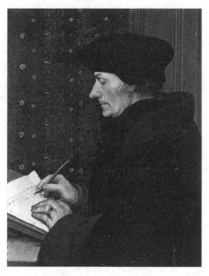

小霍爾班《伊拉斯謨像》

第 17 章：被遺忘在時光裡的畫家

如果一道題目，要求用500字為一位世界著名的畫家寫傳記，應該會使很多人感到煩惱，因為有些畫家人生歷程太豐富，無論怎麼濃縮，也很難在那麼短的篇幅內描寫數十年的起伏。但是有一些畫家，只要用幾句話就可以描繪他從生至死的輪廓，無法尋找到其他素材，以填補生命裡沒有人知道的空白。

拉斐爾和達文西等畫家，屬於前者。我們現在要說的這位荷蘭畫家——揚・維梅爾，就是後者。1632年，他出生在台夫特，和妻子養育八個孩子，1675年去世的時候，只有43歲。他到底留下多少畫作，有哪些經歷，我們毫無所悉。

人們之所以對揚・維梅爾逐漸淡忘，是因為在他去世以後的幾百年裡，隨著社會環境和審美觀念的變化，人們不再喜歡他的作品，不會在他的作品前面不由自主地發出驚呼。誰會願意為一個無法受到人們喜愛的畫家寫傳記？

事實上，在維梅爾活著的時候，他的畫作很受歡迎。市面上只要有維梅爾的畫作，就會引起搶購，無論價格多麼昂貴，人們都會毫不猶豫地買下來，好像那是世間獨一無二的珍寶。

維梅爾很擅長室內畫，他對光線的處理技巧，讓人們驚歎不已。

在他的畫作中，出現最多的模特兒是他的妻子和女兒，她們日常生活中的瞬間，就是維梅爾捕捉的對象。大多數時候，畫中人物都是坐在窗邊，正在讀一封信，或是在彈翼琴，或是向窗外眺望。透過窗戶照進房間

的陽光，就像一尾活蹦亂跳的鯉魚，攪動畫布這一潭靜水，讓整幅畫作變得鮮明活潑，那些陽光彷彿直接照射到欣賞者身上，心靈被和煦陽光熨貼得溫暖不已。

這些光線的另一個作用，就是把畫面裡所有的東西緊密地連在一起，例如：衣服袖口的蕾絲花邊、泛光的絲綢長裙、銀質水壺、熟透的水果、閃亮的玻璃水杯、柔和的珍珠項鍊、藍色瓷盤，還有帶著年輪的木椅。

有些人說，維梅爾畫作中的陽光是世界上畫得最好的陽光，至今沒有人可以超越。

只要看到維梅爾畫中的東西，就可以知道是由什麼材料製作而成，甚至可以想像敲擊每件器皿各自會發出什麼聲音，衣服摸起來會有多麼柔軟。

在他的作品《寫信女子》中，維梅爾沒有對畫中的婦女做任何修飾，只是將他看到的最真實一面展示給世人。維梅爾其他的畫中，也沒有任何透過想像畫出的東西，他不會像米開朗基羅或是達文西那樣，繪畫沒有現實依託的宗教故事或英雄神話，所以我們很難從維梅爾的畫中探尋他的精神世界。

這位幾乎不願意透過畫作向別人打開心門的畫家，也很難進入別人的內心。逐漸地，他被流逝的時光湮沒。關於他的經歷，只剩下寥寥幾行字，其中的空

維梅爾《寫信女子》

白，或許人們只能借助想像去塗上色彩。

【長畫廊】——維梅爾的繪畫特色

維梅爾被人們遺忘很久，大多數的傳記作家也沒有發現他的光環。所以，他之前只是一名不起眼的荷蘭畫家。現在，隨著人們審美觀念的轉變，維梅爾的地位可謂扶搖直上，已經名列荷蘭三大繪畫大師之一。他的畫作，到底有哪些特色？

第一，擅長從樸實的生活場面中挖掘詩意，以最真摯和最單純的情感打動人心。

第二，作品具有濃厚的神祕感。

第三，可以精準地捕捉光線對畫作的色彩和形狀與質地的影響。

第 18 章：三位偉大的西班牙畫家

第一位要出場的西班牙畫家，有一個複雜的名字：多米尼克·提托克波洛斯。事實上，這位畫家不是西班牙人，16世紀中期，他出生在隸屬希臘的克里特島，這個島上的人們都說希臘語。

多米尼克·提托克波洛斯行蹤飄忽，生活詭秘，人們對他的生活瞭解不多。年輕的時候，他離開克里特島，到威尼斯向畫家提香求教。後來，他又去西班牙，並且最終定居在西班牙的托雷多城，直到1614年逝世。

他一生中大部分時間生活在西班牙，但是人們習慣把他當作希臘人，他畫作上的簽名也是希臘名——艾爾·葛雷柯，意思是「那個希臘人」或「希臘人」。所以，我們還是用這個相對簡單的名字來稱呼他。

一般人第一眼看到艾爾·葛雷柯的畫作，都不會覺得多麼出色。因為他的畫作不是單純地呈現靜態的事物，更多是在表達一種精神或觀念，與人們看到的真實景物有很大區別。

其他畫家是用眼睛和手在繪畫，但是想像力是艾爾·葛雷柯的畫筆。他會按照自己的喜愛隨意塗抹，因此他的作品是寫意的。畫中人物多半又長又瘦，完全不像真人，顏色也和其他人的作品有所不同。

在很多人看來，繪畫原本就是對真實世界的描摹。這種看法是狹隘的，否則我們只需要一台相機就可以，培養那麼多繪畫人才做什麼？艾爾·葛雷柯認為，不應該按照事物的本來面貌去繪畫，而是要按照自己認為美麗的模樣去創作，他的觀點得到很多畫家的認同。

艾爾·葛雷柯在繪畫上取得巨大成功，但是在西班牙繪畫史上，他不

如後來的維拉斯奎茲聲名顯赫。維拉斯奎茲曾經被譽為西班牙最偉大的畫家，被人們稱為「畫家中的畫家」，無論是艾爾‧葛雷柯，還是之後出現的牟利羅，成就都不及他。

維拉斯奎茲《瑪格麗特公主》

1599年，維拉斯奎茲出生於西班牙的塞維亞，和他同年出生的是荷蘭畫家范戴克。這個孩子一出生就遵從希臘的古老傳統，從母姓而非父姓，所以他的全名非常複雜：迪亞哥‧羅德里格斯‧德席爾瓦‧維拉斯奎茲。大多數人第一次看到這個名字的時候，一定會忍不住地說：「哇！好長的名字啊！」這大概也是他在做自我介紹的時候，經常聽到的一句話。

艾爾‧葛雷柯去世的時候，維拉斯奎茲還是一個14歲的少年。那個時候的他，還是繪畫藝術的門外漢，可能從來沒有想過自己有一天會闖進畫家的殿堂，並且綻放奪目的光彩。

維拉斯奎茲成年以後才開始學習繪畫，天賦異稟再加上勤學苦練，使他很快地聲名鵲起。後來，他啟程前往西班牙首都馬德里，並且得到西班牙國王腓力四世的青睞，成為專門為國王作畫的宮廷畫家。

雖然相隔數百年時間，我們卻清楚地知道腓力四世的樣貌，尤其對他的滿臉鬍鬚非常熟悉，得益於維拉斯奎茲為腓力四世繪製的肖像畫。畫中，國王的鬍鬚捲得滿臉都是，一直到眼睛的高度。據說，腓力四世非常重視他的鬍鬚，每天晚上都會用皮套套住，以防止變形。設想一下，如果有一天腓力四世被雨水淋濕，這些被他精心捲好的鬍鬚會變成什麼模樣？

還有一幅畫作的主角，也是我們的老朋友。這個人寫過無數著名的寓言，包括經常被父母和老師用來教育我們的《狐狸與葡萄》、《馬槽中的狗》……你猜對了，這個人就是伊索。我們都知道伊索生活的年代比維拉斯奎茲早兩千多年，所以這幅畫作是虛構的。維拉斯奎茲把自己想像力的種子種植在畫布上，又澆灌五彩的顏料，這位傳奇寓言家才可以在畫家的筆下得到重生。

　　我們之前提到的另一位著名畫家牟利羅和維拉斯奎茲的經歷有些類似：出生在塞維亞，後來去馬德里。而且，他是在維拉斯奎茲的鼓勵和幫助下，才有機會到國王的畫室學習繪畫。遺憾的是，兩年以後，牟利羅回到塞維亞，他還是沒有名氣，也沒有財富，很少有人找他作畫。

　　第一個轉機是方濟各修道會的修士帶來的。當時，他們想要在修道院的建築上繪畫，但是苦於資金有限，請不起那些知名的畫家，最後找到牟利羅，牟利羅為他們繪製11幅畫作，第一次在眾人面前展露過人才華，並且因此聲名大噪。

　　緊接著，他又為另一座建築繪製11幅畫作，這11幅畫作比上次更好。一時之間，牟利羅成為無人不知無人不曉的知名畫家，找他作

維拉斯奎茲《伊索》

畫的人也越來越多。

　　牟利羅有一幅作品描繪一位神父，神父腳邊站著一隻西班牙獵犬。據說，曾經有一條小狗看到這幅畫作的時候，把畫裡的西班牙獵犬當作鮮活的同類，對著畫作「汪汪汪」大叫。你是不是想起宙克西斯繪畫的手捧葡萄的男孩？但是，我覺得這個故事不可信，就像我們之前說過，貓狗之類的動物可能對鏡子裡的影子產生錯覺，但是一般不會被畫作欺騙。

　　牟利羅的人物畫中，經常出現聖母瑪麗亞和聖嬰。他筆下的聖母，頭髮烏黑，眼睛明亮如漆，彷彿有亞洲血統。孩子們可能不會對聖母畫作感興趣，但是會喜歡那幅以小耶穌和小聖約翰為主角的畫作，他們正在用貝殼喝水，一隻小羊羔迫切地盯著他們，眼睛閃爍渴望的目光，牠一定非常口渴，小朋友們如果看到這幅畫作，會不會想要餵牠一些水？

牟利羅《貝殼和孩子們》

　　牟利羅不僅繪畫技術高超，心地也非常善良。他生前拍賣自己的大量畫作，把獲得的錢都捐給窮人。也許因為他曾經非常貧窮，所以更可以體會窮人渴望得到幫助的心理。以「德藝雙馨」來評價這位藝術家，是非常適合的。

【長畫廊】——牟利羅之死

　　牟利羅年老之後，有一天為了繪製一幅畫作的上半部分，爬到鷹架

上，結果不小心跌倒，此後再也沒有站起來。這幅畫作也沒有畫完，雖然它不可能像斷臂的維納斯呈現驚心動魄的殘缺美，卻可以讓人們永遠記住偉大而善良的畫家牟利羅。直到現在，人們看到一幅漂亮畫作的時候，還會把它稱為「牟利羅」。

第 19 章：風景畫和看板

很多人開始學習繪畫，是想要把自己看到的美麗瞬間永遠定格。畢竟，美麗經常很短暫，就像我們最喜歡的玩具，不可能永遠新奇。但是，縱觀繪畫史，有一個現象令人費解：從原始人開始在洞穴裡畫動物到17世紀中期，從來沒有一位歐洲人繪製真正的風景畫。

難道他們都沒有發現自然風光的美麗嗎？

就連生活在義大利這個美麗國家的畫家們，眼前似乎被一片樹葉遮蔽，他們對聞名遐邇的自然風光視若無睹，從來沒有想過邀請山峰和海洋與草原到自己畫中做客。即使作品偶爾出現一兩處風景，也是作為人物背景而存在。法蘭德斯的范·艾克兄弟的《根特祭壇畫》，或許勉強算得上對風景有所描繪。但是，任何人都可以看出畫家在這幅畫作中，更多表現的主題是情節而不是自然風光。

最早把義大利美景帶入繪畫作品的是兩位法國畫家，一位叫做尼古拉·普桑，他對古希臘和古羅馬的故事非常感興趣，在他的畫作中，總是前半部分是希臘人，後半部分是美麗的自然風光。他的代表作品是《阿卡迪亞的牧人》，阿卡迪亞是古希臘的一個鄉村，這裡的村民善良樸實，依靠放牧為生。畫中的人物，圍繞在一座大理石墓碑旁邊議論紛紛，其中一個牧羊人指著墓碑上的刻字，刻字的意思是「我也曾經住在阿卡迪亞」。

另一位法國畫家叫做克勞德·洛林，來自法國的洛林地區。據說，克勞德·洛林曾經是一位糕點師。偶爾，他的主人會讓他幫忙清理畫筆，就是在這個過程中，他愛上繪畫。後來，主人教授他一些基本的繪畫知識，

普桑《阿卡迪亞的牧人》

他經過長期潛心研究，終於成為著名的畫家。

在克勞德‧洛林的畫作中，從來不缺乏人物，但是這些人物在畫中是為自然風景做陪襯，自然風景才是主角。鑒於他的努力和嘗試，人們將他尊稱為「自然風景畫之父」，又因為他最喜歡繪畫海景，也有人稱他為「海景畫家」。

春夏秋冬又轉動大約一百個輪迴，法國出現一位叫做華鐸的畫家。華鐸命運悲苦，不幸的遭遇像他的影子，不離不棄地糾纏一生。早年，華鐸經濟拮据，為了溫飽，每天都要辛苦工作很長時間，等到他的畫作終於得到賞識，生活衣食無憂，疾病又纏上他。最終，他因病去世。

與他悲慘的一生形成巨大的反差：華鐸的畫作中，沒有一絲悲傷的痕跡。在他的作品中，很少有貧困的窮人，大多數是衣著華麗和優雅高貴的青年男女，無憂無慮地享受生活。華鐸曾經為一家帽子店繪製一個廣告招

牌，那幅畫作被畫在木板上，豎立在帽子店門口。

在他之後，另一位法國畫家夏爾丹也為一家外科診所繪製看板，畫中有一個受傷的病人，表情非常痛苦，一位外科醫生正在謹慎地為他包紮傷口。旁邊的街道上，擠滿看熱鬧的人群，有些一臉好奇，有些面帶憂慮，有些好像在幸災樂禍。

夏爾丹喜歡繪畫靜物，例如：水果和盆器，或是一些死動物。雖然這些東西沒有生命，也不會運動，但是夏爾丹熱衷於欣賞它們的安逸。此外，他也喜歡繪製肖像畫，但是他最擅長而且獲得成就最高的是一些描摹日常生活縮影的畫作，通常都與可愛的孩子有關。

雖然夏爾丹和我們生活的時代相去甚遠，生活習慣和穿衣風格也和我們不相同，但是如果我們可以看到他的作品，一定會由衷地讚美：「畫中的人物太真實了。」夏爾丹從來不繪畫宏大的場面，只繪畫普通的事物，就是這份質樸的溫馨，深深地打動人們。

【長畫廊】——華鐸的遊園畫

華鐸是一個勤勞的畫家，曾經嘗試許多風格和題材的繪畫，包括：宗教畫、寓言畫、諷刺畫、風俗畫……但是令他蜚聲畫壇的，還是他開創的「遊園畫」。

遊園畫生動地展現巴黎特有的風情和景致，得到後人的認同和褒獎。在他去世100多年之後，詩人戈蒂埃以《華鐸》一詩向他致敬：

我長久駐足柵欄門邊，

凝視華鐸風格的庭園；

細榆、紫杉、綠籬，

筆直的小徑費心修飾；

走動之間心情又悲又喜，

看著看著我心明矣；

我的幸福就寓於此。

在那些以浪漫而華美的青年聚會為主題的作品中，有別墅花園的幽雅環境裡，一群青年男女盛裝打扮，正在愉快地嬉戲和調情。看著明亮的色彩，人們的心情也會變得愉快。

夏爾丹《小男孩和陀螺》

第 20 章：古典主義畫派的誕生

18世紀末期的法國像一座活地獄，人民忍受殘酷的統治和欺凌，時而如墜冰窟，時而置身油鍋。1793年，忍無可忍的法國人民終於掀起革命，起義人群就像狂風暴雨，迅速推翻法國國王的統治。從此，法國成立共和國，人們紛紛投票要求把包括國王以及其家人在內的反對共和制的人送上斷頭台。

在奔走呼告的人群中，有一位叫做雅克·路易·大衛的畫家。雖然大衛之前一直為國王作畫，可是革命的火種燒到身邊的時候，他也義無反顧地加入戰鬥，因為他相信革命是正確的，國王應該被處死。

法國大革命時期，很多革命者都讀過關於古羅馬共和國的故事，他們將自己想像得像古羅馬英雄一樣強壯英勇。大衛發現很多人都很喜歡古羅馬的繪畫，於是他以羅馬歷史故事為題材，畫出很多作品。他開創一種全新的繪畫風格——古典主義畫派。

此後，這個畫派的畫家陸續制定很多必須遵守的規則，使這個流派從一株幼苗長成茁壯大樹。

其實，早在法國大革命開始之前，大衛曾經繪製一幅《荷拉斯兄弟之誓》畫作，主角就是羅馬人。

如果你瞭解羅馬歷史，一定記得這場戰役：當時，羅馬與另一座城邦戰鬥。為了避免死傷嚴重，雙方決定各派三名戰士出戰，哪一方的戰士獲勝，他們代表的國家就獲得整場戰役的勝利。羅馬派出的就是勇敢的荷拉斯三兄弟。這三位勇士宣誓死戰到底，並且實踐這個諾言，兩位戰士為國

<p align="center">大衛《荷拉斯兄弟之誓》</p>

捐軀，用生命和鮮血換來最後勝利。大衛在《荷拉斯兄弟之誓》中，就是描繪他們宣誓時的場景。

　　大衛還有一幅畫作，描繪很多婦女衝向戰場，試圖阻止羅馬和薩賓兩國交戰的歷史故事。

　　他對肖像畫也很擅長，曾經為法國貴婦雷卡米埃夫人繪製一幅畫像，畫中的雷卡米埃夫人穿著當時流行的羅馬風格的服飾，躺在羅馬式的沙發上，儀態萬千，令人著迷。

　　革命的洪流逐漸退去，拿破崙自封法國國王，開始登上歷史舞台。大衛很欣賞拿破崙，為他繪製很多畫像。之後拿破崙下台，另一位拿破崙家族的成員稱王。由於大衛曾經參與處死國王的投票，只好逃離法國，在布魯塞爾度過餘生。但是，他開創的古典主義繪畫風格卻受到後人認同，並且被廣泛推廣。

大衛一生中教過很多學生，很多人也成為著名的畫家。其中有一位學生叫做安格爾，擅長素描畫。安格爾認為在一幅畫作中，線條比色彩、亮度、內容更重要，是最多變和最靈動的部分，可謂一幅畫作的靈魂。因此他主攻線條，他繪畫的線條確實非常漂亮。安格爾最擅長繪製肖像畫，只要幾筆，就可以描繪一個栩栩如生的人物。看到他的作品，你就會明白他確實是繪畫線條的高手。

事實上，重視線條和形狀一直是古典主義畫派的特點之一。這像一把雙刃劍，使他們的作品細節清晰和輪廓流暢，缺點就是很多作品色彩暗沉，不夠鮮明。

格羅男爵也是大衛的學生，由於他死守規則不知變通，在眾多古典主義繪畫巨匠中，沒有耀眼的成就。雖然他一直努力，但是許多次失敗終於讓他心灰意冷。其實，以現在的眼光來看，格羅的作品也是可圈可點，尤其是記錄史實的畫作非常真實。

在拿破崙時期，格羅曾經被任命為隨軍督察，跟隨軍隊南征北戰，以隨時畫下戰爭中那些驚心動魄的場面。這一段經歷，讓他深切體會戰爭的殘酷無情。因此，他不僅表現士兵的英勇，也沒有迴避戰爭給士兵帶來的痛苦。

在法國也有不認同古典主義繪畫風格的畫家，例如：歐仁・德拉克羅瓦。德拉克羅瓦認為圖畫色彩最重要，畫出當下的世界才是真正有意義的繪畫。為此，他發起一場反動古典主義畫派的浪漫主義運動。

兩派畫家各執一詞，就像兩個固執的孩子爭得面紅耳赤。雖然古典派畫家千方百計想要遏制浪漫派發展，但是隨著繪畫多元化發展，德拉克羅瓦和他的浪漫派畫家越來越受到追捧，並且最終取代古典主義畫派，成為畫壇的主導。

包括十字軍、聖經故事、希臘和土耳其戰爭等題材在內，德拉克羅瓦

的作品涵蓋許多題材。例如：他曾經繪畫一個聖經故事，色彩非常漂亮。或許德拉克羅瓦的畫作也有瑕疵，但是他對色彩的使用技巧絕對一流。

德拉克羅瓦還有一幅名畫——《自由引導人民》，描繪1830年法國七月革命時期，民眾與士兵的衝突。這幅畫作色彩生動鮮活，人們既可以感受到法國民眾渴望推翻君主統治的迫切願望，也可以從側面表現當時其他畫派畫家對古典主義畫派的不滿。所以這幅畫作也可以理解為，自由引導浪漫派畫家，反抗古典主義畫派僵化的規則。

德拉克羅瓦《自由引導人民》

【長畫廊】——屢次遭遇挫敗的畫家

在畫家箴言錄中，有這樣兩句：「繪畫不是技巧，技巧不能構成畫

家」、「拿調色板的不一定是畫家，拿調色板的手必須服從頭腦」。這是古典主義畫派奠基者大衛的繪畫心得。其實，這位赫赫有名的畫師的成名之路，並非一帆風順。

　　23歲的時候，他因為畫面不協調落選，之後又經歷兩次失敗才獲得羅馬獎，得到遠赴羅馬留學的機會。來到羅馬以後，他被羅馬的雕刻深深吸引，花費4年時間學習素描以研究其精髓。到了32歲，他以一幅素描稿《帕脫克盧斯的葬儀》學成歸國，才開始贏得人們的好評。

第 21 章：不再沉寂的英國畫家

18世紀初期，如果有人舉辦一場盛大的國際畫展，會有哪些畫家的名作被高懸於盛大的藝術殿堂？

強壯的羅馬勇士，捧來米開朗基羅的畫作；聰明的威尼斯居民，帶來提香的作品；充滿風情的西班牙女人，把維拉斯奎茲的畫作帶到現場；說著奇怪語言的法蘭德斯人，向人們展示魯本斯的作品；荷蘭人也不敢怠慢，早就把林布蘭的畫作帶到現場；浪漫的法國紳士微微彎腰，用目光引導你去觀摩普桑的作品；就連嚴謹刻板的德國人，也滔滔不絕地向人們介紹畫家杜勒的魅力……

或許你已經注意到，在這個盛大而美妙的文藝Party裡，英國人竟然沒有參加！難道英國人不喜歡繪畫嗎？當然不是。

但是，18世紀初期的英國確實沒有聞名世界的畫家，畫壇像一汪沉默的死水。在此之後的一百年之間，許多英國畫家相繼成名，就像許多石子墜入湖中，發出「噗通、噗通」的清脆聲響，徹底打破英國畫壇的沉寂。

在1700年只有3歲的賀加斯，後來成為英國第一位偉大的畫家。

賀加斯繪畫的時候，偶爾會採用小朋友們喜聞樂見連環畫的手法，用七八張圖畫來表現一個人的一連串動作。

他的作品不僅是表面上的幽默，還可以揭示當時社會的陰暗面，這就是我們現在說的諷刺畫。其中有一組表現英國選舉弊病的圖畫，也是用連環畫的形式來完成，主角是一個準備競選議會成員的人，在一組圖畫中，有些是他在演講的場面，有些是他正在賄賂投票人，有些是他雇人強迫

選民投票。許多幅圖畫連在一起，生動而精彩地刻畫某些政治家的醜惡嘴臉，頗具諷刺意味。

除了諷刺畫，賀加斯也繪製肖像畫，他曾經繪製一幅自己和小狗玩耍的畫作，展現難得的童趣。賀加斯還為賣蝦女繪製肖像畫，他抓住賣蝦女露出笑臉的瞬間，乾淨俐落地勾畫出來，賣蝦女的笑顏栩栩如生。賀加斯的演繹方式很簡潔，筆劃簡單，卻可以準確捕捉賣蝦女的特點，運筆靈動，從中可以看出賀加斯對一個人物的理解。

賀加斯《賣蝦女》

賀加斯還在埋頭作畫的時候，英國另兩位以肖像畫見長的畫家也聲名鵲起，他們是約書亞‧雷諾茲爵士和湯瑪斯‧庚斯博羅。很多人曾經前後找過他們兩人，各為自己繪製肖像畫，例如：德文郡公爵夫人和西登斯夫人。究竟誰的技巧更勝一籌，就很難定奪。如果你非常好奇，可以自己比較他們給同一個人繪製的肖像畫。

由於雷諾茲爵士比庚斯博羅年長幾歲，我們先介紹前者吧！

雷諾茲爵士的出場，是和你們特別感興趣的人物聯繫在一起——海盜。看到這兩個字，你們的腦海中是不是立刻浮現精彩激烈的海盜大戰？遺憾的是，這種場面不會出現在我們的故事裡。

在地中海地區，有一群猖獗的海盜專門搶劫過往船隻，搶劫行為越演越烈，完全沒有收斂的跡象，後來，英國政府派出一位船長帶領一支艦隊去談判。我們的畫家雷諾茲正好是這位船長的朋友，於是他跟隨艦隊一起

出發。後來他到義大利，並且在那裡居住很長時間，潛心研究義大利的名家名作。

庚斯博羅《德文郡公爵夫人》

這個階段的研究學習，使雷諾茲的繪畫技巧提升許多。後來他回到倫敦，很快成為整個倫敦最受歡迎的肖像畫家。雷諾茲的名聲和繪畫技巧，使他成為許多皇室成員的御用畫師，在相機還沒有被發明出來的時候，他就像一部超越那個時代的相機，幫人們記錄他們的容貌。後來，為了表彰他的貢獻，國王授予他爵位。從此之後，他被稱為約書亞‧雷諾茲爵士。

這位爵士從來沒有停止對繪畫的探究，力求把每幅作品畫到最好。他尤其擅長繪畫婦女和小孩，例如：《草莓女孩》、《海雷少爺》、《純真年代》、《德文郡公爵夫人和她的女兒》等著名畫作，都是出自他的筆下。

令人遺憾的是，由於雷諾茲對顏料過分求新求變，很多畫作在畫成以後不久就會褪色甚至變形。但是，這沒有影響人們對他畫作的欣賞，在他們看來，雷諾茲的畫作即使褪色，也比很多人剛畫好的作品更好。

庚斯博羅的肖像畫也很精彩，得到很多人的青睞，但是事實上，他最喜歡繪製風景畫。現在，雖然與肖像畫相比，風景畫的影響力遠遠不夠，但是終於得到世人的關注。透過這些作品，我們可以看出這位出色的英國畫家的實力。

《藍衣少年》是庚斯博羅的代表作品之一，這幅畫作的創作動機確

實有幾分孩子氣。據說，雷諾茲曾經說：「一幅有太多藍色的畫作，不可能成為精品。」為了推翻這個論斷，庚斯博羅特地請來一位工廠主人的兒子，讓他穿上藍色的服裝，創作這幅以藍色為主調的畫作，雖然以冷色調為主，卻出奇制勝地營造活潑和跳躍的感覺。

有些人認為，庚斯博羅非常不喜歡甚至很討厭雷諾茲。但是，在雷諾茲辭世之前，庚斯博羅表示自己其實很欣賞雷諾茲的為人和作品，並且請求他的原諒。

你們不妨猜一猜，雷諾茲到底有沒有原諒這個傲慢的傢伙？

【長畫廊】——雷諾茲的聽力是怎麼消失的？

米開朗基羅是雷諾茲最喜歡的畫家，甚至喜歡到失聰的程度！

據說，雷諾茲曾經長時間在西斯廷教堂認真研究米開朗基羅的作品。由於太過專注，他忘記自己所在的位置旁邊有一個通風裝置。他站起來準備離開的時候，突然感覺自己的聽力好像有些模糊，這是耳朵長時間灌風而造成。此後，他的聽力越來越差，最後只能依靠助聽器才可以勉強聽見聲音。

雷諾茲《德文郡公爵夫人和她的女兒》

第 22 章：三個英國人

如果之前的海盜故事讓你覺得不夠盡興，我們現在來說一個鬼故事！

雖然這個故事裡，沒有神秘莫測的鬼屋，沒有夜半鐘聲，沒有沙沙作響的幽暗樹林以及迴響在空曠閣樓裡的腳步聲，但還是要提醒膽小的孩子，請握緊你的爸爸媽媽或是夥伴的雙手。現在，鬼故事的主角立刻就要登場——一隻跳蚤幽靈，正在無聲無息地向你靠近。

有沒有人被我營造出來的氣氛嚇到？其實不必害怕，這個故事完全不恐怖，我只是想要讓你們知道，曾經有一位英國的畫家把跳蚤幽靈當作自己的模特兒，並且以此命名，畫出一幅令人匪夷所思的作品。他就是生活在倫敦的威廉·布萊克。

布萊克不僅是一個畫家，還是一個詩人。他經常說自己可以看到幻影，因此被人們認為精神不正常。

布萊克對繪畫有執著的追求。早年他主要學習版畫，在自己創業的時候，他又發明一種全新的繪畫方式，就是在版畫上刻上自己的圖畫和詩歌。這樣一來，故事和畫作完美結合，引人入勝。

在布萊克之前，版畫大多數是由線條構成，看起來更像素描。後來，布萊克改進版畫技術，他在刻版之前，會先把書本上的圖案畫一遍，這樣刻出的圖畫不僅有線條，還有顏色。

他不僅為自己的詩歌製作版畫，也為其他的書籍製作版畫。其中最出名的版畫，就是《聖經·約伯記》的一組插畫。我相信，只要看過這組插畫的人，都不會忘記約伯和他經歷的苦難，以及他在苦難生活中表現出來

的虔誠和忍耐。

和鬼故事有關的畫家的介紹就到這裡，以下要請出一位會變魔術的畫家。

其實，這位畫家已經是我們的老朋友，他就是繪畫《藍衣少年》的湯瑪斯・庚斯博羅。只要他輕輕揮動畫筆，夏天樹木上的綠葉就會變成黃色。根據常識判斷，夏天的樹木最喜歡穿綠色的衣裳。但是，為什麼他筆下的樹葉，瞬間換上秋裝？

布萊克《聖經・約伯記》的一頁

這種現象在布萊克生活的時代並未改變，很多畫家會把夏天的樹葉畫成褐色。真是令人費解，難道他們覺得褐色的樹葉更好看嗎？

直到約翰・康斯特勃登上畫壇，樹葉才恢復本來的面貌。人們對康斯特勃的記憶，就是源於他對風景畫畫法的改革和創新。一方面，他將樹葉畫成天然的綠色；另一方面，採用顏色分塊的方式，讓這個畫面顯得鮮亮生動。

遵循事物的本來顏色，這是康斯特勃風景畫遵循的規則。也許你認為這樣非常簡單，但是事實並非如此。如果一個畫家想要畫出天空的明亮，就要把畫面其他部分的顏色調暗，以此突顯天空的明亮，可是這樣又與事實不符，因為即使在白天，天空以外的其他地方也不都是陰暗的。

為了遵循自然的規律，同時達到自己的目的，聰明的康斯特勃想出一個辦法：給圖畫著色的時候，把顏料塗成許多小而厚的色塊。這樣一來，著色以後的圖畫就會凹凸不平，整幅畫作看起來就會更明亮。

舉一個例子，如果畫一片綠色的田野，過去畫家會把整片田野塗成綠色。如果按照康斯特勃的方法來操作，可以將田野畫成很多小塊，有綠有黃有藍，整幅畫作看起來反而會呈現立體的綠色。如果你靠得很近，就可以把各種顏色分辨出來；如果從遠處觀看，綠色反而會顯得更均勻鮮亮。

　　太陽的光亮，是任何顏料都無法比擬的。這一點，我相信所有人都瞭解，因此沒有任何畫家可以捕捉到太陽的奪目光彩，並且把它完美鎖定在畫布上。但是，畫家們各有一套詮釋太陽的方式。約瑟夫·特納和克洛德·莫內的繪畫手法有些相近，他選用太陽的特徵來代指太陽。例如：他會用躲在雲層後面的太陽、藏在迷霧中的太陽、快下山的太陽，以表示太陽的不同時期。如果你看過特納筆下的夕陽，一定會驚歎非常漂亮，而且有些不真實。

　　在英國，很多人認為風景畫畫家特納是英國最偉大的畫家，他的全名是約瑟夫·瑪羅德·威廉·特納。如果把光線比喻為蝴蝶，特納就是經驗老道的撲蝶專家。他在捕捉畫面的顏色與亮度和自然光線方面的技法，簡直無人能及。

　　除了鍾情於太陽，他對大海的感情也非常熾烈。《被拖去解體的戰艦無畏號》是特納的代表作品，描繪一艘古老的被稱為「無畏號」的戰艦被一艘冒出廢氣的拖船拉去碼頭，準備解體。這個時候，太陽剛下山，海面上倒映絢麗的橙黃色。這幅畫作有強烈的象徵意味，既用夕陽餘暉表現時間——一天的結束，同時暗喻這艘有悠久歷史的戰艦終於壽終正寢，即將告別歷史舞台。

【長畫廊】——被法國人發現的英國繪畫大師

　　出生於英國的約翰·康斯特勃，是19世紀歐洲風景畫的奠基者，他為

特納《被拖去解體的戰艦無畏號》

畫壇推開一扇通往自然風景的大門。但是，在很長一段時間裡，英國人對這扇門後面的風景視而不見。他被倫敦國家美術館收藏的第一幅作品，竟然是他去世之後由他的朋友捐贈的。

但是，他在繪畫方面的藝術成就，卻受到法國人的重視。他的作品在巴黎展出的時候非常受歡迎，除了很多法國畫家紛紛學習其繪畫技巧之外，法國文學家司湯達也特地著文介紹他的風景畫。難怪有些藝術評論家會說：「是法國人發現一位英國繪畫大師。」

第 23 章：充滿藝術細胞的窮畫家

貧窮不是缺點，精神的貧瘠更可怕。那些人窮志不窮的人，顯得特別可貴。現在，我要為你們引薦幾位現實生活貧困但是精神世界豐富的優秀畫家，他們用手中的畫筆，描繪眼裡的美麗世界。

第一位出場的畫家，是法國的柯洛。柯洛生前，他的畫作一直不暢銷，直到50歲，才賣出自己繪畫生涯的第一幅畫作。如果沒有父親的救濟，他簡直連溫飽都無法維持。

柯洛對於成為畫家有強烈願望，但是父親希望他繼承自己的亞麻事業。因此，柯洛只好一邊跟父親學習做生意，一邊堅持繪畫。每天，他腦海裡都像有兩個小人在打架，一個在喋喋不休地列舉亞麻事業的光明前途，另一個手執畫筆，哭訴自己對繪畫的熱愛。

這樣矛盾地生活一段時間，父親終於被他的毅力感動，把他送到義大利進行系統地學習繪畫，為他如願成為著名的風景畫畫家鋪平道路。遺憾的是，雖然他付出很多努力，作品也畫得很好，可是回到法國以後，他的畫作還是無人欣賞。

那個時候在巴黎，像他這樣經濟貧困的畫家有很多。後來，這些窮畫家忽然發現一個風景優美和租金便宜的住處——巴比松鄉村。這裡的租金，比巴黎最便宜的地方更少，而且環境清幽。巴比松附近的樹林與小溪和田野，非常適合繪製風景畫。因此，他們就在巴比松附近一個小木屋裡住下來。

這個移居的想法，最初就是由柯洛提出。每天清晨起床以後，柯洛會

走出房門，觀看晨曦中的田野。那個時候，天只是濛濛亮，晶瑩剔透的露珠還沒有蒸發，在草尖和樹葉上滴溜溜地轉圈。柯洛總是先把觸動自己的景色素描下來，回家以後再據此繪製油畫。柯洛也喜歡暮

柯洛《晨光下仙女之舞》

色和月光，畫中總是透著一股神秘而夢幻的味道，還有一種淡淡的憂傷。

等到柯洛逐漸成為一個脊背佝僂和腳步蹣跚的老人，他的畫作終於開始暢銷，並且廣受讚譽，可謂名利雙收。這個時候，他經常出錢救濟窮人。這個善良的老人，用自己的簡單和快樂感染身邊的人，人們親切地稱他為「柯洛爸爸」。

巴比松的小木屋，變成為窮畫家們遮風擋雨的天堂。第一批搬進去的畫家中，有一個比柯洛更窮的窮光蛋。他叫做尚‧法蘭索瓦‧米勒，是法國最著名的畫家之一。他們全家人擠在一個狹窄的土房屋裡。

米勒的父親是一個農夫，經濟非常拮据。米勒從小跟隨父親在田裡工作，直到有一天，他偶然在一本《聖經》上，看到一幅關於田地的圖畫，倍感親切，才開始臨摹。米勒把所有休息時間都用來繪畫，村裡的居民被他的精神感動，最終集資幫助他完成去巴黎學習繪畫的夢想。

米勒第一次出遠門，就到巴黎這樣的城市。新鮮和好奇散去以後，生活的艱難像潮水一樣淹沒他。米勒性格內向，不適應城市的生活方式，而且他的畫作在當時不暢銷，每天辛苦作畫也只能勉強糊口。

從小在田裡長大的米勒，雖然對城市很陌生，但是對農村和農民卻相當熟悉。在他的畫作中，總是可以發現農民的身影。米勒在畫農民的時候，總是先去觀察他們工作的模樣，回家以後憑藉記憶力，把看到的景象畫下來。

你看過農民播種嗎？如果沒有，米勒的《播種者》會告訴你，農民是怎樣完成這項工作。徒步播種的時候，農民要手腳配合，先播散種子，再將腳向前邁出，非常勞累，需要像機器一樣靈活。

努力很久之後，米勒終於得到上帝的眷顧，就在他快要餓死的時候，有人花一大筆錢買下他一幅作品。米勒就是依靠這筆錢離開巴黎，來到巴比松，直至去世。

巴比松附近的農民都很窮，為了生計，他們只好去拾穗。米勒有一幅《拾穗》畫作，就是描繪那些在烈日下撿拾稻穗的人。他還有一幅畫作，描繪一對法國農民夫婦在聽到教堂禱告的鐘聲以後，站在農田裡低頭祈禱的畫面。這幅畫作叫做《晚禱》，直至今天，還是世界繪畫寶庫不可替代的佳作。

在米勒去世之後，他的畫作逐漸得到認同，並且得到各種褒獎。但是他在世的時候卻一貧如洗，他去世以後，他的家人只能依靠柯洛的資助，才可以勉強度日。

在巴比松的小木屋裡生活的畫家們，經常把自己的作品掛在一個倉庫的牆壁上，互相欣賞，互相點評。現在，我不再逐一為大家介紹。但是，相信你們一定會自己想辦法，或是求助書本，或是請教專家，尋找到一條通往那座神奇村莊的道路。

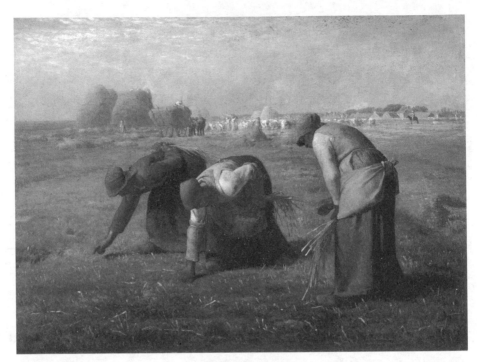

米勒《拾穗》

【長畫廊】——不平凡的巴比松小鎮

「它就在楓丹白露森林裡。這裡實在是一塊好地,當我們在高大的橡樹下,抽著菸斗,使用大量的礦物顏色繪畫的時候,你將會看到它是多麼的美麗!」這是一百年之前,畫家塞溫對巴比松小鎮的描述。

在這座小鎮中,出現響徹畫壇的「巴比松七君子」:米勒、柯洛、盧梭、多比尼、特魯瓦永、迪亞、迪普雷。後來,人們將以這七個人為代表的藝術家群體稱為巴比松畫派,又因為這裡緊鄰楓丹白露森林,因此又被稱為「楓丹白露畫派」。

第 24 章：印象派畫家的新技巧

上午十點，課間遊戲時間到了。

請你們用一根深色布條把眼睛蒙上，排好隊，我會帶著你們到田野裡。路上，你們要注意腳下的磚礫和土坑，但是請不要作弊，不要打開布條偷看外面的世界，否則這個遊戲的目的就難以達到。

現在，我們來到一個草堆前面，可以把蒙眼睛的布條取下來。所有人只有五分鐘時間來觀察這個草堆，之後請蒙上眼睛，我將會帶你們回到原地。

下午五點，我們會再次重複這個遊戲。

伴隨夕陽的餘輝，你是否發現現在的草堆和早晨有些不同？雖然形狀相同，但是顏色與亮度和陰影都發生細微改變。這個遊戲雖然像捉迷藏一樣簡單，但是卻十分古怪。

其實，草堆的顏色和亮度隨時都在改變，只是短時間之內不容易察覺。這也是我為什麼只讓你們看五分鐘的原因，因為如果超過五分鐘，你們就會看到草堆的變化，但是不會像之前看到的那麼明顯。

一個畫家如果想要畫出同一個草堆不同時刻的模樣，就要畫出很多張圖畫，而且每張圖畫都不相同。近代一些法國畫家筆下的作品，就是他們在迅速觀察繪畫對象的光影而瞬間得到。例如：莫內曾經為同一個草堆畫出15幅圖畫，為法國大教堂的正面畫出20幅圖畫，而且每幅圖畫的色彩和光效都不同。單獨看任何一幅很難給人驚喜，但是連在一起就會變得非常有趣，它們就像一本忠實的日記，記錄繪畫對象不同時間的不同狀態。

這些圖畫是用相機瞬間捕獲而得，每一幅都各有特色。這是一種印象式的畫作，因此這些畫家被稱為「印象派畫家」。

如果把法國傳統的繪畫比喻為穿著傳統長裙的貴婦，突然出現的印象派繪畫就像一位幹練瀟灑和英氣逼人的女士。習慣傳統審美觀念的人們，難以適應也難以理解，更不能勉強他們稱讚這些作品。

但是，隨著時間的推移，人們對印象派畫家的瞭解越來越深入。他們發現，印象派畫家熱衷的也是一種有價值的新畫法。例如：為人熟知的克洛德‧莫內，他每次作畫的時候，都會花上一整天時間，根據光線的挪移捕獲事物不同的色彩景象，進而用很多張圖畫表現同一事物的不同模樣。

早期的畫家，從來沒有嘗試過這種方式。如果他們畫出草堆和馬，就會用兩種完全不同的顏色為馬和草堆著色，很少在意這樣是否與事實相符。一般畫家在畫出陰影的時候，會選用褐色、

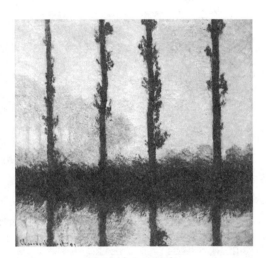

莫內《白楊樹》

灰色、黑色這些深沉的顏色，可是如果你仔細觀察真實的陰影，就會發現陰影也是一個非常調皮的傢伙，時而變成綠色，時而變成藍色，有時候甚至會呈現紫色。相同的道理，任何一匹馬和一個草堆都不會一直保持同一種顏色，會因為光線調整而不斷改變色彩。

在某些光線的照射下，一匹黑色的馬可能會顯現藍色，但是誰會相信世界上竟然存在藍色的馬？又不是童話世界！因此，我們經常忽略這種改變，忽略光線的影響。

有時候，因為顏料色彩所限，很難畫出室外物體上那麼明亮的顏色和亮度。如果你們還記得之前提到的畫家康斯特勃，就會知道採用顏色分塊的方法可以使畫面色彩變得明亮。

還有一位與莫內名字很相近的印象派畫家，被認為是印象主義畫派的真正創始者。他叫做馬內，最著名的作品是《吹笛子的少年》。與莫內不同，馬內初期繪畫的時候，沒有想到將畫面分割的方法，直到他生命的最後十年，才選用這種方式。

曾經有人問馬內：「在你的印象派畫作中，主角究竟是誰？」

馬內的回答直截了當：「是光線！」

就像他所說，在印象派畫家的筆下，光線才是永恆的主導和靈魂。

【長畫廊】——遲到的榮譽

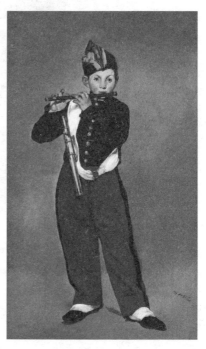

1863年，在落選者的聚會中，馬內的《草地上的午餐》像一顆重磅炸彈，在繪畫界引起前所未有的轟動。雖然後來這幅畫作被認為是現代派繪畫的起源，但是在當時卻引來新聞界和評論界的瘋狂謾罵和攻擊。

毫無疑問，這幅畫作從題材到形式都有些「離經叛道」，將衣冠楚楚的紳士和全身赤裸的女子放在一起，並且使用對比強烈和鮮豔明亮的色彩。

此後，他的作品一直飽受爭議。直到1882年，他展出的最後一幅作品才贏得一

馬內《吹笛子的少年》

致的認同。面對官方授予的「榮譽軍團勳章」，馬內遺憾地說：「這太晚了。」確實，這份榮譽來得太晚了。第二年4月，馬內因病去世，永遠離開他熱愛的色彩和光影。

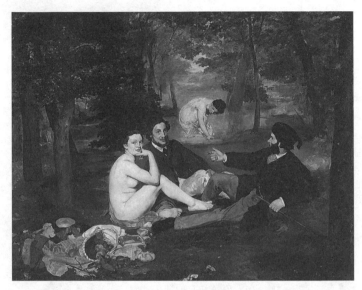

馬內《草地上的午餐》

第 25 章：經歷離奇的後印象派畫家

踩著印象畫派的腳印邁入歷史畫廊的是「後印象派」，這是一種全新的繪畫流派。

後印象派的創始者是法國人保羅‧塞尚，他似乎也受到「死後成名」的畫壇詛咒，生前一直默默無聞，直到去世以後，才逐漸被人們欣賞。

最初，塞尚也從事印象派繪畫。但是，為了可以像古代畫家那樣讓作品歷久不衰，他開始追求繪畫的立體性。經過不懈的努力，塞尚作品的立體效果越來越明顯，雖然沒有許多經典作品留世，還是為後來的畫家堆起向上攀爬的雲梯。

在後印象派畫家中，後來居上者眾多，最出名的是荷蘭人文森‧梵谷。

梵谷的一生，就像一場精彩的電影。年輕的時候，他經常光顧一家咖啡館，和那裡的女服務生搭訕。對方開玩笑地要求他把耳朵送給自己，聖誕節來臨之時，梵谷竟然真的割下自己的耳朵。毫無疑問，那位年輕的女服務生被嚇壞了。梵谷不僅沒有得到愛情，還因此失去右耳。他的性格和他的作品風格如出一轍，著意於真實情感的再現。

之後，梵谷的精神越來越恍惚，曾經被送進精神病院治療。在精神病院裡，他的病情逐漸好轉，很多知名畫作就是誕生於這段時間。

梵谷早年在弟弟的資助下勉強度日，後來去巴黎學習繪畫，也是弟弟全力支持。他的一生中有很長的時間，都是在法國南部的一個小鎮度過。

最初，梵谷在一家畫店工作，但是他覺得那裡出售的畫作程度不高，

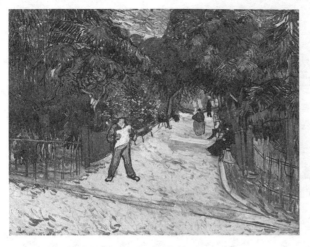

梵谷《阿爾公共花園的入口》

於是勸說顧客不要買這些畫作。當然，他很快就丟掉工作。之後，他去當老師，暴躁的脾氣導致這份工作也沒有維持很久。後來，他想要當牧師，幾天之後，又厭倦就讀的牧師學校，並且打消這個念頭。

梵谷一直很同情那些可憐的比利時礦工，隨後他改為向礦工傳教，並且在物質上救濟他們，直至最後，開始為他們作畫。

可惜，梵谷的病情不斷復發。1890年7月29日，在精神疾病的困擾下，梵谷在美麗的瓦茲河畔結束年輕的生命，當時他只有37歲。

在梵谷短暫的一生裡，沒有結交很多朋友。在少數的朋友中，有一位叫做保羅·高更，後來也成為著名的後印象派畫家。高更曾經和梵谷共同生活一段時間，他們是很好的朋友，但是後來高更搬到法國另一個地區，兩人因此失去聯繫。

高更很小就離家出走，曾經乘船遊遍世界很多地方，之後到巴黎學習經商。

據說，有一天在巴黎街頭，高更看到一個商店的櫥窗裡擺放很多色彩明亮的畫作，讓他立刻回憶起自己的航海經歷，於是他向商店老闆打聽這些畫作的作者。就這樣，高更接觸到一些後印象派畫家，並且開始自己的創作。因此我們不能不說，如果沒有年少的時候離家出走並且航海遠行的離奇經歷，就不會有高更後來的經典畫作。

航行在太平洋的時候，經過的那些美麗的熱帶島嶼，就像一株有生命的植物，扎根於高更的心海，讓他永遠無法忘記。後來，他再一次來到那裡，航行到大溪地島，像島上的原住民一樣生活一段時間，快樂而自由，放縱而幸

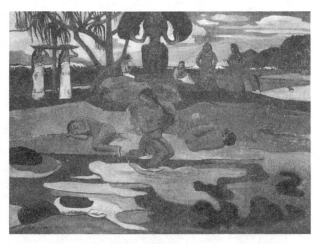

高更《上帝之日》

福。在那裡，高更留下很多色彩鮮豔並且極具熱帶風情的畫作，也因此奠定自己在畫壇的地位。

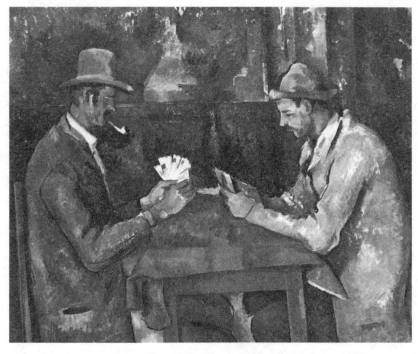

保羅・塞尚《玩紙牌的人》

【長畫廊】——「現代藝術之父」

「繪畫不表示盲目地複製現實，它表示尋求各種關係的和諧。」這是塞尚的藝術觀點。從他開始，西方畫家致力於從追求真實地描繪到自我表現的轉變。塞尚這種追求表現形式並且對色彩和造型有全新創造的藝術手法，為後來誕生的現代畫流派奠定基礎，因此被尊稱為「現代藝術之父」。

第 26 章：整天奇思妙想的畫派

你和身邊的夥伴一定做過這件事情：抬頭看著蔚藍天空中的白色雲朵，看著看著，它們就施展魔法變身，有些變成一頭正在草原上追逐小鹿的凶猛獅子，有些變成一座不高但是長滿植物的山岡，有些變成茫茫大海中一座突兀的島嶼……它們把天空點綴成一個神奇的魔法世界。

其實，雲朵本身並不漂亮，但是我們把它想像成其他事物的時候，它們就會充滿魅力。這種方法也可以用於對非物象畫的欣賞。

非物象畫不是寫實的，所以它們看起來什麼也不像。如果我們不糾結在這幅畫作所畫的具體實物上，而是單純用審美的態度去欣賞，再加上天馬行空的想像，這些非物象畫也是很漂亮的。

當然，不是所有的現代派畫作都是非物象畫，很多畫作也有具體物象。但是對於有些人而言，物象的有無其實影響不大，因為很多有具體物象的作品他們也是看不懂。因為在他們看來，只有相機拍出的相片才是逼真的，只有逼真的圖畫才值得被欣賞。

但是，任何畫家在繪畫的時候，都不會追求繪畫對象的全似性，總會或多或少地加入自己的理解和感受，進而把內心波動的感情融入畫作中。

曾經有一位世界聞名的現代派畫家，最初堅持寫實畫。那個時候，他筆下的人物和景物都非常逼真，可是不久之後，他厭倦全然的寫實，開始嘗試不同的畫法。例如：在同一幅畫作中，畫一個人的正側兩面。

這個畫家就是巴勃羅·魯伊斯·畢卡索，西班牙是他的故鄉，但是法國才是他繪畫夢想起飛的地方。

畢卡索有一幅名畫，名字叫做《三個音樂家》，雖然你可以很容易地看出畫作的主角確實是三位音樂家，但是也可以毫不猶豫地得出結論：這三位音樂家根本不真實。

這幅畫作有具體物象，只是物象不逼真而已，我們暫且可以稱它為非寫實畫。

非物象畫的畫家們有堅持自己繪畫風格的理由：「既然相機拍出的相片最逼真，沒有哪個畫家畫出的畫作可以比相機更真實，畫家何必費心追求真實？何必費心和相機的快門爭鬥？」

我建議你可以試著自己畫出一幅非物象畫，不要用顏料和鉛筆，最好用蠟筆，這樣一來，更容易把顏色塗得又濃又重。或許，在這次繪畫過程中，你就會發現：繪畫是一件很有趣的事情。

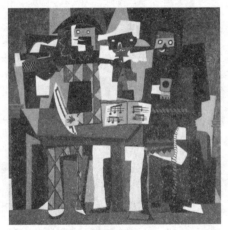

畢卡索《三個音樂家》

但是，即使你確實掌握非物象畫的精髓，當你把自己畫好的作品拿去給別人欣賞時，他們一定會奇怪地問：「你畫的是什麼啊？」

你不必因此感到氣餒，只要大聲告訴他們：「這什麼都不是，這是非物象畫。」

正常來說，在日常生活中，我們經常只能看到一個事物的兩個面，就像看一張四條腿的板凳，我們通常只能看見兩條腿。但是在繪畫中，畫家經常會將四個面同時展現出來。

學習繪畫的朋友都知道，還有一種繪畫方式叫做「超現實主義」。超現實主義，就像人們在夢中一樣，隨心所欲，什麼事情都可能發生。

有一幅著名的超現實派畫作，畫中有幾個鐘，看起來就像我們現實生活的鐘：秒針滴滴答答地小跑，分針不緊不慢地散步，老態龍鍾的時針更不著急，悠閒地踱著方步。但是，你如果再觀察得仔細一些，就會發現這些鐘像薄餅一樣彎曲著，而且所有鐘裡都有很多螞蟻。

　　這一幅畫作，是繪畫界著名的超現實派畫家薩爾瓦多‧達利的作品。至於鐘裡為什麼會有螞蟻，沒有人可以回答。

　　這種奇怪的現象，在其他超現實主義畫作中有很多表現形式，例如：鳥籠可以成為人們的頭，抽屜可以表示人們的身體，甚至樹可以生長在人們的耳朵裡，沒有人明確知道畫家到底想要表達什麼。

　　除了怪異的表現方式，超現實派的畫作比較注重線條，透過線條的清晰程度，可以顯示畫家的技法。同時，超現實派畫作中的事物，有很多是畫家自己假想出來，在現實中並不存在，難怪觀賞者總是一臉茫然。

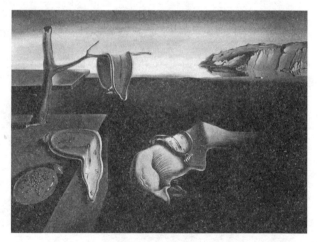

達利《記憶的堅持》

　　超現實派的畫作往往令人費解，但是也因為如此，很多人覺得這些畫作非常有趣。這個道理不難瞭解：有時候，我們離開舒適的環境，跋涉千里地去探險，不是出於對探索過程和未知結局的迷戀嗎？

【長畫廊】——畫壇的北極星

畢卡索是第一個親眼看到自己的作品被羅浮宮收藏的畫家。他的才華讓世人為之讚歎，他的多變讓任何風景都順從上鏡。無論是印象派或後期印象派，還是野獸派的藝術手法，全部被他汲取過來，融入自己的風格。

對於自己的作品，畢卡索曾經說：「我的每幅畫作中都裝有我的血，這就是我的畫作的含義。」

第 27 章：現代畫派的大人物

　　與傳統畫家相比，現代派畫家的創作素材往往來自於日常生活中最普通的地方。例如：在文藝復興時期，傳統畫家經常會繪畫皇親國戚，或是歷史神話和宗教傳說的人物，很少用畫筆表現平民百姓的生活，只有像法蘭德斯畫家布勒哲爾、英國畫家賀加斯、法國畫家米勒等少數人，才會稍微涉及普通人民。到了現代，畫家更多以日常生活為主，把人們最熟悉的場景作為繪畫的重點。

　　大多數小朋友都不會對馬戲團感到陌生吧！我敢打賭，你們一定非常嚮往那個好玩的地方。於是，我幾乎敢肯定，你們一定會喜歡這位叫做約翰・斯圖爾特・柯里的美國畫家。除了繪畫，他還癡迷於馬戲表演。為此，有很長一段時間，他跟隨一個馬戲團到世界各地演出，也為包括雜技演員、空中飛人表演者、女馬術師在內的馬戲團成員作畫。

　　柯里的畫作大多數都是現代畫派，但是與之前介紹的現代畫派不同。因為現代畫派分為很多種，畫家們只有不斷嘗試全新的繪畫風格和繪畫方法，才可以使這個畫派長久堅持下去。

　　柯里有一幅作品叫做《龍捲風》。或許很多人從來沒有經歷這種恐怖災難，但是在堪薩斯州，龍捲風並不罕見。人們在自己的家裡建造專門的防風洞，每當狂風來襲，就躲到裡面避險。柯里畫作的內容，就是一個農民帶著家人躲進防風洞的情景。整幅畫面氣氛緊張，似乎有一股狂風正從畫布上撲過來，讓人不寒而慄，甚至不由得為畫中人物的安全擔憂。

　　除了繪畫現代場景，現代畫派也會把古代人邀請到自己的畫作中。畫

家格蘭特・伍德有一幅《保羅・里維爾午夜快騎》，就是描繪古代場景。在這幅畫作中，里維爾為了通知人們英國軍隊即將來到，快馬穿過新英格蘭一座鄉村。景物和人物在月光的照射下清晰明亮，里維爾

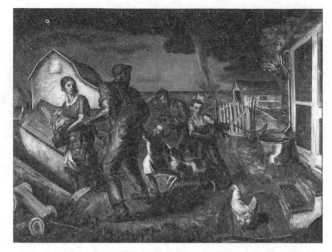

柯里《龍捲風》

騎馬經過的地方也亮起燈光，可以想像這些村民將要拿起武器投入戰鬥，戰爭一觸即發。

這幅畫作看起來激動人心，但是伍德的作品並非都是這種風格，也有一些平靜嚴肅的作品。例如：在《美國哥德式》中，一對老夫婦向前方平視，背景是一座木屋，整幅畫作的風格既嚴肅又樸實。根據伍德喜歡為故鄉作畫的習慣，可以推測這對夫婦可能是愛荷華州人。

還有一位來自美國東部的現代派畫家——愛德華・霍普，他有一幅作品叫做《紐約電影院》。事實上，他畫作中的景象在任何城市的電影院裡都可以看見，只是呈現電影院裡的場景，其中有一位搶眼的女帶位員。

這幅畫作受到世人的賞識和喜歡，是因為在當時很少有畫家會涉及這個題材：一方面，電影院裡面很黑暗，光線處理比較困難；另一方面，很多畫家認為電影院很普通，沒有良好的繪畫素材。

霍普還有一幅與《紐約電影院》風格完全不同的名畫，名字叫做《湧浪》。這幅畫作描繪陽光與海浪和室外航行的樂趣，讓人看來興趣盎然。

湯瑪斯・哈特・本頓是一位來自美國中部的著名現代派畫家，他的畫

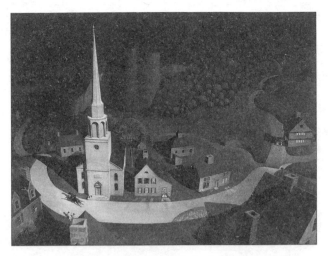

伍德《保羅‧里維爾午夜快騎》

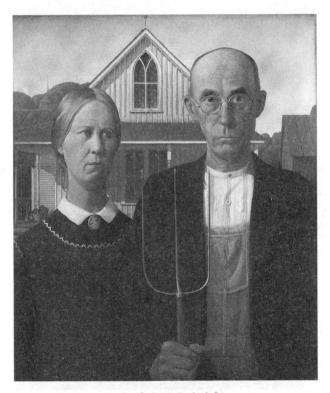

伍德《美國哥德式》

中風景主要來自家鄉密西西比州。本頓喜歡為公共建築的牆壁作畫，曾經根據馬克‧吐溫的名作《頑童歷險記》哈克和好朋友吉姆歷險的故事，繪製一幅《哈克‧費恩和吉姆》的壁畫。

也許你已經注意到，我一直沒有提到墨西哥，這不表示墨西哥沒有知名畫家。第二次世界大戰時期，墨西哥很多畫家的作品遠近馳名。迪亞哥‧里維拉是其中之一，他曾經為墨西哥很多高大的建築繪製壁畫，最喜歡描繪勞動人民，尤其是印第安工人。

世界上任何一個國家，都有自己優秀的畫家。因此，無論你走到哪裡，都可以發現讓你

喜歡的繪畫作品。而且，現在畫家數量龐大，結識一兩位也不是非常困難的事情。你曾經與哪位在世的畫家進行交流？

隨著人們對繪畫越來越深入的瞭解，很多人把繪畫當作自己畢生的追求，優秀畫家也隨之跨入畫廊內。但是，我沒有辦法逐一介紹，只能選擇其中幾位，請他們把那些對繪畫感興趣的孩子帶入神秘的藝術殿堂，至於能否破解它的美麗密碼，就要依靠你們自己。

【長畫廊】——霍普式的風格

在霍普的畫作中，經常出現杳無人煙的廣袤土地，冷清寂寞的街頭風景，還有孤單頹廢的人物。這些景象，還原當時畫家眼中看到的充滿異化情緒的美國社會，讓觀賞者的心情也變得壓抑，甚至可以感同身受，體會到畫作要表現的荒涼和緊張，這就是「霍普式的風格」。

霍普是一位沉默的目擊者，冷靜地注視現代社會最為人熟悉又令人不安的圖像。

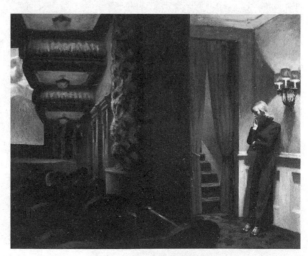

霍普《紐約電影院》

建築篇

第 28 章：最老的房屋

　　房屋也有年齡，會隨著時光流逝而逐漸蒼老。經過一年又一年風吹雨打和日曬冰凍，斑駁的青苔像一條小蛇爬上圍牆，掛滿塵埃的蜘蛛網藏匿在檁木之間的角落。但是，久居其中的主人，對老房屋的感情卻會越來越深。

　　提到自己房屋的年齡，一位朋友自豪地說，他的房屋已經有一百年的歷史。另一個在維吉尼亞州居住很長時間的人立刻不屑地說：「你的房屋才一百年！我在維吉尼亞州有一棟二百年的房屋。」

　　第三個人也不甘示弱：「我的房屋比你的房屋年長三百歲。」

　　眾人相繼吹噓起來，結果房屋的歷史越來越久遠。最後，我只好大聲打斷他們的爭論：「幾百年算什麼，兩千年又算什麼，我曾經去過更古老的房屋！你們看，埃及人專門給死人建造的金字塔，已經快要五千歲。」

　　這一招果然奏效，他們沉默一會兒，然後發自內心地說：「好了好了！我們認輸，世界上再也沒有比金字塔更古老的房屋。」

　　如果讓世界上所有房屋按照年代遠近排隊，排在隊伍最前面的一定是埃及的金字塔。金字塔大約修建於西元前2700～2500年，是專門為死人修築的陵墓。

　　我們可以看到的最古老房屋的主人竟然都是死人，五千年以前的活人住在哪裡？那個時候，人們的壽命不長，一般可以活到五十歲就算長壽。他們居住的用木材和泥磚蓋成的房屋壽命也很短，只能經歷數十年風吹雨打，之後木材就會腐爛，泥磚會化成齏粉，再加上年久失修，這些房屋會

逐漸塌毀。

　　雖然古埃及人很少為自己的居所大費周章，但是他們相信人類死後還有來生，非常重視陵墓的修建，尤其是古埃及的法老（國王），會修建一座大型陵墓等待復活，等待的時間極其漫長，所以要求陵墓必須特別堅固。因此，他們用巨石建造金字塔。

　　先後建造的100多座金字塔，聳立在尼羅河沿岸，就像一排威武忠誠的士兵，保衛在裡面安眠千年的法老。其中最高大的是古夫金字塔，大約建造於西元前2670年，已經是一位將近五千歲的老人。

　　古夫金字塔可以算是一位巨人，它的身高是480英尺，後來因為塔頂損毀，現在高度為451英尺，這是世界上最高大的石頭建築。古夫金字塔是用堅硬的花崗岩砌成，地基是天然的岩石層。但是，古夫金字塔附近沒有花崗岩，這些建築材料是從哪裡運來的？

　　原來，這些石料是從50英里到100英里以外的採石場運來的。從採石場到建築工地，需要幾個月甚至幾年的時間。其中一些巨大的石

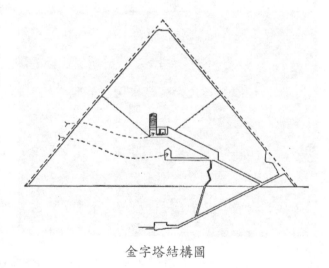

金字塔結構圖

塊比現在滿載的貨車還要重，古埃及人沒有卡車或其他機器搬運石頭，一切工序全部依靠人力完成。古埃及人不是神話傳說中的大力士，必須有幾百人前拉後推，才可以把像小山一樣的石料運送到施工現場，然後切好，並且放在指定的地方。

據說，古埃及人在金字塔的一側，建有一個很高的斜坡。人們可以透過斜坡，將石塊運送到設計好的位置，這樣比較省力。有些人推測，古夫建造這座陵墓，前後徵用十萬人，耗時

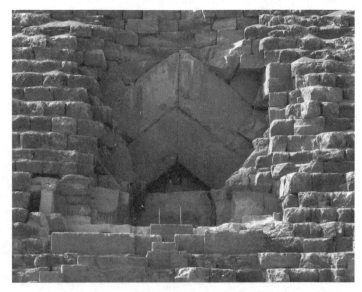

古夫金字塔入口

二十年，其工程之浩大不難想像。

　　古夫金字塔分為上中下三層，透過狹窄的通道連接，其餘部分都是堅硬的花崗岩。金字塔表面本來鑲嵌各種顏色的光滑花崗岩，後來都被人偷走，拿去蓋房屋。現在我們看到的金字塔表面，只剩下用不規則的岩石砌成的石階，每級台階高約幾英尺，沿著石階可以爬到金字塔塔頂。

　　古夫的木乃伊存放在最上層的房間裡，中層房間裡存放他的妻子，最底層的房間在金字塔的地基下，裡面什麼都沒有。這個空房間的用處，曾經長期困惑許多專家，如今這個謎團終於被破解。

　　金字塔只有一個入口，經過通道裡的密道，可以到達法老和王后的墓室。如果找不到密道，沿著通道一直往下走，就會走進最底層的空屋。古夫害怕仇人進入自己和王后的墓室，偷走或破壞他們的屍體，阻止他們復活。為此，古夫命令人們把他的屍體放入墓室之後，用巨石堵住所有通道以隱藏密道，防止其他人進入金字塔。

雖然做出周密的安排，但是古夫的如意算盤終究還是落空。不知道是什麼人在什麼時候，找到入口和密道，盜走古夫和他妻子的木乃伊。考古學家發現古夫金字塔的時候，它已經成為一座空墓。

大多數人對金字塔的形狀不陌生，讓人們想到一塊從中間切下的三角形乳酪。但是埃及的一百多座金字塔，並非都是規則的三角形。

有些金字塔底部的坡度很小，來到高處坡度陡增，直至封頂，不符合建築學的規律。有些人猜測，它的主人可能忽然罹患重病，害怕自己去世的時候金字塔還沒有建造完成，於是下令迅速完工。

有些金字塔的周圍安置很多巨石砌成的階梯，曲折地通往金字塔塔頂。

有些金字塔不是用花崗岩砌成，而是用泥磚，這位修建者可能不太富有。

形狀各異的金字塔，高低錯落地矗立在沙漠中，非常壯觀。沒有親眼目睹的人，永遠無法體會它的宏偉和壯闊。

現在，金字塔不僅反映古埃及人生死輪迴的觀念，還印證古埃及人在建築方面的卓越成就。在烈日的曝曬下，那些勤勞的工匠們灑下的汗滴，沒有隨著光陰的流逝而蒸發，反而成為金字塔上永恆的印記。這個人類古代文明的豐碑，屹立不倒，在浩瀚的沙漠中閃耀奪目的光彩。

【塗鴉牆】——朝向東方的古埃及陵墓

金字塔是作為陵墓使用的，但是並非所有埃及陵墓都是金字塔形狀。有一些陵墓看起來像平房，有一些陵墓建造在尼羅河西岸崖壁上的洞穴裡。

尼羅河西岸崖壁上的陵墓洞口，都是朝向東方——太陽升起的地方。

一般來說，古埃及人的陵墓入口都是朝向東方。按照他們的觀點，等到身體復活那一天，太陽神會從東方來到陵墓旁邊，用溫暖的陽光輕輕叩響石壁，把躺在墓室裡的人喚醒，就像早晨的陽光透過房間東面的窗戶，照耀還在睡夢中的人。對他們而言，可能死亡就像睡覺。

石鑿墓穴——貝尼・哈桑陵墓

第 29 章：千年不朽的神廟

你玩過蓋房屋遊戲嗎？無論用紙張搭房屋，還是用磚塊堆房屋，都要建好牆壁和房頂，才可以保證它不會輕易垮塌。有些偷懶的夥伴會將兩塊磚斜搭在一起，就像帳篷一樣，這兩塊磚既是牆壁又是房頂，和金字塔的設計不謀而合。當然，古埃及人把陵墓建成金字塔形狀，不是為了偷懶。

我們已經知道世界上現存年齡最大的建築是金字塔。比它稍微年輕一些的建築是什麼？

答案就是神廟，是古代人用來供奉神的建築。

古埃及人一定非常自豪，因為世界上現存最古老也是最著名的神廟，也是他們的傑作。這就是世界上最宏偉華麗的遺跡之一——卡奈克神廟。雖然這座神廟現在已經成為廢墟，依然無法掩蓋昔日的宏偉華麗！在這個斷垣殘壁構成的遺跡上，盛開燦爛的文明之花。

現在，卡奈克神廟只剩下一些高大的柱子，其中用來支撐房頂的柱子高約70英尺，是普通人身高的12倍；寬約12英尺，是普通人平臥長度的2倍。還有一些柱子被切割成蓮花的形狀，或是幾根圓柱共同組合成蓮花形狀。

神廟門前有一條道路，道路兩旁整齊排列很多獅身羊面像。門前有兩座方尖碑，這是一塊筆直的岩石，頂部被鑿成椎體，用來代表陽光。穿過方尖碑，就是神廟的大門，兩側各有一座塔樓，塔樓底座比較寬，越往頂端越窄。

在一般情況下，出國旅遊的人都會帶一些紀念品給國內的親朋好友。

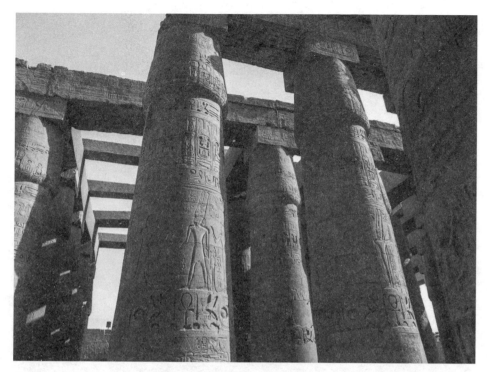

卡奈克神廟石雕彩繪的大柱

有時候，國家和政府之間也會有這種做法，例如：埃及政府曾經把一些方尖碑送給其他國家，還有一些國家會花錢購買這些建築。

美國紐約市的中央公園裡有一座方尖碑，英國倫敦市的泰晤士河河畔也有一座方尖碑，人們給這兩座方尖碑取一個很有意思的外號：「克麗奧佩脫拉的繡花針」。克麗奧佩脫拉就是我們熟悉的「埃及豔后」——克麗奧佩托拉七世。事實上，這個外號並不妥當，因為這兩座方尖碑建造的年代遠在克麗奧佩脫拉出生之前。而且，比起繡花針，它們更像一支放大版的鉛筆。此外，巴黎和羅馬也有這樣的「大鉛筆」，在不同國家和不同城市勾勒屬於古埃及的異樣風情。

【塗鴉牆】——獅身羊面像

獅身人面像和金字塔一樣，舉世聞名，是古埃及文明的象徵。其實，埃及還有一種特殊的建築——獅身羊面像。

顧名思義，這種建築都是雄獅的身體和公羊的臉。它們整齊地排列在卡奈克神廟前面的通道兩旁，羊角、羊臉、羊耳具體而逼真。古埃及人崇拜獅子和阿蒙神，公羊是後者的兩大神獸之一。所以，獅身羊面像象徵古埃及神明的最高權力。埃及史料中亦有記載：獅子為百獸之王，象徵統御的力量；公羊接受阿蒙神之神力，威力無比。

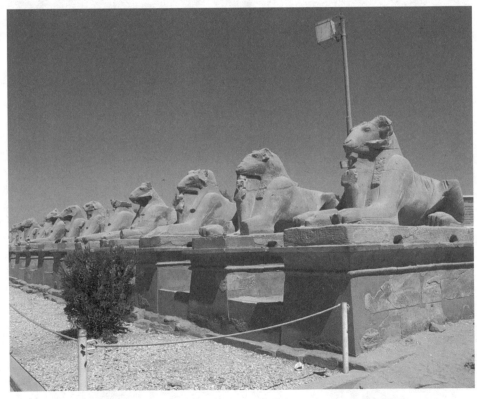

獅身羊面像

第 30 章：樸實無華的宮殿

底格里斯河和幼發拉底河是兩河流域的母親河，用甜美的乳汁哺育兩岸的土地，又用這些土地養活千百萬人民。當時，兩條河流織起一張巨大的水網，網上點綴世界上最茂盛的農作物和最富饒的城市，農田像許多條綠絲帶，城市像許多顆明珠。這片廣袤而肥沃的土地，讓無數人心馳神往。

然而，昔日豐饒的平原現在成為一望無際的荒漠。環境遭到破壞，水源已經乾涸，莊稼的溫床成為植物的墳墓，城市也被土堆和土丘埋沒。

或許你要問，那些宏偉的宮殿和神廟在哪裡？

不知道是否還有人記得，當我們講到兩河流域的繪畫時，曾經說過他們的建築都是用太陽曬製的泥磚砌成，日久天長就容易損毀，就連皇宮和貴族的居所也不例外。

為了使宮殿看起來更美觀，工匠們會在泥磚牆的表面黏貼一層塗有釉彩的磚塊或石膏板，就像現在裝修浴室用的瓷磚，塗著鮮豔色彩或是刻有浮雕。但是，這些工藝只能發揮裝飾作用，無法使建築變得堅固。

泥磚的承壓能力比較差，底層地基無法承受太大壓力。所以，兩河流域的房屋一般只有一層。與古埃及人高大的金字塔相比，兩河流域的宮殿簡直就像小矮人！試想一下，一個國家的統治者竟然住在那麼低矮的宮殿裡，會不會顯得寒酸？

為了展現統治者的尊貴和權力的威嚴，統治者命令工匠們先用泥土堆出高台，等到泥土風乾以後，再把宮殿建在高台上。這樣一來，宮殿就像

穿上高跟鞋，顯得更為高大。由於高台十分陡峭，四面幾乎和地面垂直，為方便上下，工匠們在各個面上都建有緩坡。

工匠們還會把牆壁砌得很厚，有些牆壁厚度甚至超過20英尺。之所以這麼做，一方面是為了保證其堅固性，另一方面是因為兩河流域白天溫度非常高，厚實的牆壁可以將熱氣阻擋在室外。為了使室內更涼爽，宮殿內部也沒有窗戶，只能依靠油燈來照明。

兩河流域的宮殿房間不像其他地區那麼寬敞，因為這裡沒有充足的石料和木材，修建寬敞房間的難度比較大。即使是皇室宮殿裡的房間，也是非常狹窄。為了掩蓋這個缺點，工匠們在宮殿裡建造許多小房間。

除了宮殿以外，供奉神靈的神廟也是用泥磚蓋成。但是，神廟裡的祭司認為，一層土台不足以表達對神明的敬意，要求工匠們砌出許多層土台，一層一層逐漸縮小並且向上疊加，最後呈現階梯形狀。這種建築方法到現在也沒有過時，還被現代建築師用來在紐約等城市建造摩天大樓。

「需求是發明之母。」就像這句諺語所說，人們為了滿足現實生活的要求，只好主動尋求更多的出路，促成新事物的發現或發明。階梯型建築方法在這種情況下誕生，拱門原理也不例外。

拱門原理是亞述人的傑作。亞述是兩河流域的國家之一，亞述人和其他國家的人民一樣，面臨石料短缺的尷尬現實。他們想要建造寬敞的房屋，卻找不到足夠大的石頭做天花板。透過冥思苦想和反覆試驗，聰明的亞述工匠終於想出解決辦法：用石頭或磚塊砌成拱形的天花板或門框。

蓋房屋不像拼圖那樣簡單。用水泥把石頭或磚塊黏成一個整體做天花板，是不是一個異想天開的設想？但是，亞述人確實做到了。

他們發現，如果把石頭或磚塊按照「拱形」規律排列，就可以按照一定的弧線，構成一個不容易垮塌的整體。雖然石頭或磚塊受到地球重力影響會向下墜落，但是按照拱形原理排列以後，物體之間會相互擠壓，進而

緊密地黏在一起。只要拱形
結構兩邊的牆體足夠堅固，
拱形的頂部就會穩固的留在
高處。

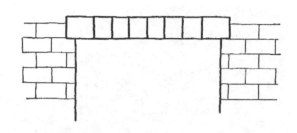

　　如果你對這種原理表示
懷疑，不妨跟隨我做一個
簡單的實驗：首先準備十
幾本書，將這些書一本接
著一本放好，然後兩手用
力擠壓這排書的兩端。只
要力量適當，書本會從中
間朝上拱起，但是不會掉
下來，只要把手鬆開，這

個簡易的拱形就會垮塌。因此，必須把牆壁建造得非常穩固，才可以保證
石拱結構的堅固。

　　運用拱形原理，不僅可以砌門框，還可以修屋頂。就像我們之前提
到，利用幾塊體積不大的石頭或磚塊，也可以修建一個巨大的拱形房頂。
這些屋頂非常有特色，就像一個倒扣的碗，你也可以把它想像成半個倒扣
在牆壁上的西瓜，但是我們抬頭的時候，只能看到烏黑的房頂，看不到鮮
紅的瓜瓤。

　　為了更保險，還可以搭建木架用來支撐上面的石頭。一般可以使用臨
時搭建的半圓形木架，放到兩面牆壁的中間，工匠們將石頭順著半圓形的
木架擺放，從兩邊開始，逐漸砌到圓頂。屋頂上最頂端的石頭叫做「拱心
石」，只有把拱心石放上去之後，拱門才不會倒塌，木架也可以被移走。
但是亞述缺少木材，木材少到不夠做木架，因此他們蓋的拱門或拱頂也不

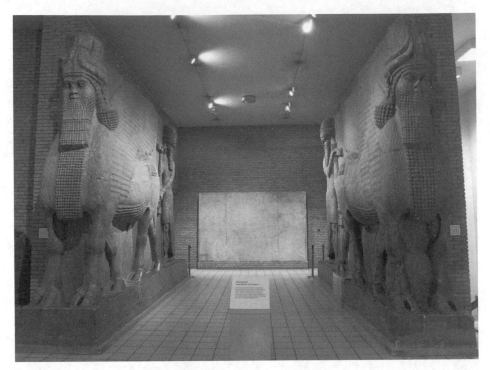

亞述宮殿入口兩側的捨杜和拉瑪蘇

多。直到一千多年以後，這種建造方式才逐漸推廣。

　　古埃及金字塔至今可以屹立不倒，一方面是因為它的材質都是石頭，另一方面是因為錐形結構最穩固。但是，兩河流域各國建造的神廟和宮殿，現在已經全部化作泥土，成為荒草叢生的土堆，令人感到非常遺憾。

　　倒退幾千年，當時的亞述人怎麼想像得到他們富饒的國家竟然連廢墟都沒有留下。

【塗鴉牆】——巴別塔

　　《聖經》曾經提到，在兩河流域經歷一次洪水浩劫以後，劫後餘生的巴比倫人為了在下次洪水來臨的時候保全性命，建造一座叫做「巴別塔」的高塔。

從外形上看，巴別塔就像是用幾個大方塊從下而上按照大小順序疊好的階梯，各層之間用斜坡做通道。因為巴比倫人把「７」視為幸運數字，所以巴別塔總共有7層，每層土台代表一個星球，最高層象徵太陽，所以被裝飾成金黃色，下一層象徵月亮，用銀白色裝飾，剩下的土台根據各自代表的行星，擁有不同的色彩。

布勒哲爾《巴別塔》

第 31 章：完美的帕德嫩神廟

當你的作業上出現錯誤的時候，橡皮擦一定會第一時間跑出來解決問題；如果你畫出的畫作或刻出的雕塑不好看，把它丟在一邊重新開始就可以。看起來似乎大多數錯誤都有辦法彌補，但是如果一座高大建築的設計和施工出現問題，就沒有這麼容易解決。

建築的缺陷就像人們身體上的缺陷一樣，很難掩飾，只要瑕疵存在，就不可避免地會被發現。而且，建築物也和人類一樣，很少可以實現完美無缺。

但是，你相信嗎？世界上確實有一座接近完美的建築物，雖然它已經是一位臉上布滿褶皺的老嫗，依然閃耀奪目的光彩。這就是古希臘人為供奉智慧女神雅典娜·帕德嫩而修建的帕德嫩神廟。

帕德嫩神廟位於現在希臘雅典衛城裡的一座小山上。這座建築已經殘缺不全，仍然吸引世界各地的遊客前來虔誠的膜拜。透過依然聳立的柱廊，還可以領略到堪稱全世界最別致的建築物面貌。

古希臘神廟與古埃及神廟在建築風格上有所不同，後者注重追求權力的威嚴感，顯得比較冷峻而沉重；前者以優雅和高貴的風格為主。古希臘神廟的造型一般簡潔自然，牆體上雕刻各式各樣的壁畫，既有裝飾性很強的各式花紋，又有故事性很強的的生活場面（例如：打仗和狩獵）。

帕德嫩神廟的柱子採用的是「多立克式」造型，這是古希臘一個部落的名字。多立克式的柱子和多立克式的建築十分堅固，就像屹立風中不屈不撓的勇士，也被稱為「男性柱」。希臘現存很多多立克式建築，帕德嫩

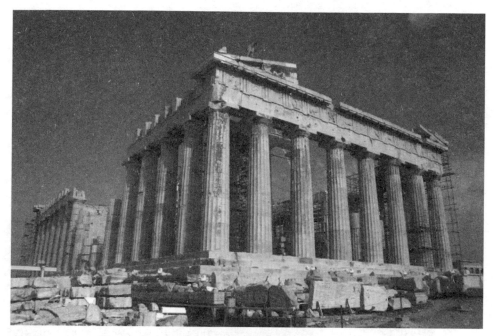

希臘雅典的帕德嫩神廟

神廟最具代表性。

古希臘建築像一位傳統的老者，風格樸實，去除繁複的裝修，只剩中規中矩的簡約之美。多立克式建築秉持這種風格，不像愛美女人的帽子或衣服那樣變來變去。只要簡單介紹這種建築的特點，你就可以輕易地辨別它們。

多立克式建築一般也有一個階梯狀的底座，但不是那種用泥磚堆好再在表面嵌上石膏板的平台，而是用大理石砌成。多立克式圓柱直接建在平台上，沒有柱基，柱身像樹幹一樣，從上而下逐漸變粗。仔細觀察就會發現，這些柱子不是完全豎直的，而是呈現凸肚狀，中間部分略微突起，就像一個腹肌練得恰到好處的青年。

部分現代建築師認為，如果多立克式柱子隆起的弧度再加大一些，視覺效果可能更好。我不贊同他們的觀點，這甚至讓我想起有些人生病以後，醫生囑咐吃一顆藥就可以解決問題，但是他卻偏要吃兩顆藥，自以為

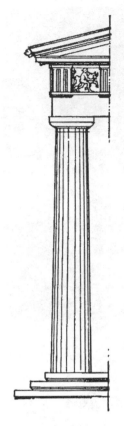

多立克式廊柱

這樣就可以更快痊癒。帕德嫩神廟的柱子突起弧度恰到好處，如果弧度變大，或許柱子就會從肌肉結實的青年變成挺著啤酒肚的中年壯漢。

多立克式柱子的柱身上還刻著勻稱的縱向凹槽，使柱子顯得纖細而不單調。工匠們在堅硬的大理石上鑿刻凹槽的時候，不能有任何閃失，否則瑕疵就會永遠留在上面，這項工程的艱鉅性不難想像。

柱子的頂部，是由一個形似方塊的石頭砌成，就像托盤一樣，但是裡面沒有盛放新鮮可口的水果，而是托舉世間最純淨的陽光。有些「托盤」上雕刻精美花紋，就像在向太陽神致敬。

柱子底部以石頭砌成的圓台為底座，上面刻著橫向凹槽，使整根柱子顯得更修長。

多年以來，人們一直試圖改進帕德嫩神廟的多立克式柱子，希望可以使其更完美，但是所有嘗試都以失敗告終，因為任何對原初形式的改變都會影響它的美感。

第一次看到帕德嫩神廟的畫像，我還是一個孩子。很長一段時間，我一直盯著掛在教室牆壁上的帕德嫩神廟畫像，卻不知道它的名字。後來，我實在忍不住，就向老師求助。年輕的老師微笑著告訴我：「這是世界上最美麗的房屋。」

「什麼！」她的回答讓人驚訝，「這樣破舊的房屋，到底哪裡美麗？」

老師漫不經心地說：「你當然無法發現。」

這句話讓我很難受。我本來想要和她理論一番，但是她顯然懶得和我

辯論，她只是說：「等到你長大之後，就會明白。」

老師不認同我的鑑賞能力，我很不甘心。為了找出帕德嫩神廟不美麗的證據，我查閱大量資料，結果卻與我的初衷正好相反。如果把我的期望比喻為一輛朝東奔跑的列車，我卻每天不辭辛苦地朝西而行，還以為距離目的地越來越近。

二十八年以後，我終於站在帕德嫩神廟前面。仰望這座在藍天映襯下高聳的多力克式建築，我激動不已，

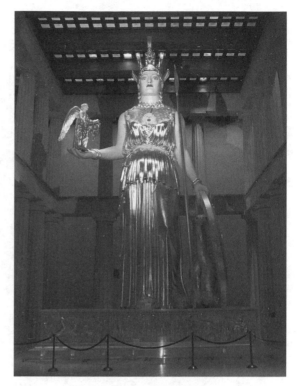

復原的雅典娜巨像

為之震撼。然而，身旁一位白髮蒼蒼的遊客的嘟囔聲，突然闖入我的耳朵：「這片破牆哪裡好看啊？」我差點脫口而出：「你當然無法發現。」小時候的記憶瞬間湧入腦海，我不由得笑起來。

看來，再小的孩子都可以輕易地分辨人們相貌的美醜，但是見多識廣的老人未必可以分辨一棟建築的美觀與否。所以，欣賞建築不是依靠年齡，而是依靠發現美麗的「好眼力」。

【塗鴉牆】——會騙人的眼睛

古希臘建築師不完全信任鉛錘或水平尺等精準的儀器。因為，人類

的眼睛也是一個喜歡惡作劇的騙子，柱子雖然是筆直的，看起來卻兩頭大中間小，地面絕對接近水平，但是中間卻像塌下去，這就是視覺誤差在作怪。

視覺誤差是一種不能改變的生理現象，於是古希臘建築師只能給帕德嫩神廟動手術，以「矯正」人們的視覺。具體的做法，就是將直線變成突起的曲線或是略微向內傾斜，結果導致帕德嫩神廟沒有一條真正的直線，但是人們卻看不出任何弧度。用曲線打造一個直線構成的世界，這是帕德嫩神廟可以得到各國建築師認同的重要原因。

第 32 章：有性別的建築

在流傳千年的古希臘神話中，不難感受到古希臘人的智慧和浪漫。他們以自己對世界的觀察和理解為主食，配上千奇百怪的想像作為配餐，再用極其敏銳和別致的審美觀念釀成美酒，為人類文明獻上一桌美味大餐。

古希臘人非常有趣，他們時而像一位嚴肅莊重的老者，保持長者特有的矜持和淡定，例如：他們的建築風格遵循中規中矩的樸實；時而又像一個詼諧不羈的少年，不時吐露一些讓人眼睛一亮的想法，例如：在古希臘人的眼裡，建築也有性別之分。

在耶穌出生之前100年的古希臘，有一位叫做維特魯威的建築師。維特魯威認為，有一種「愛奧尼亞式」柱子的性別是女性，柱頭的波浪形雕塑像當時婦女梳的頭型，柱身的凹槽是女人連衣裙上的褶皺，柱基是女人的腳丫。

這種柱子最早出現於愛奧尼亞——希臘在小亞細亞建立的一個殖民地，並且因此而得名。但是，最漂亮的愛奧尼亞式建築不在它的誕生地，而是在雅典衛城附近的厄瑞克忒翁神廟，距離我們之前提到的帕德嫩神廟很近。

據說，厄瑞克忒翁是古雅典城邦的一位君主，

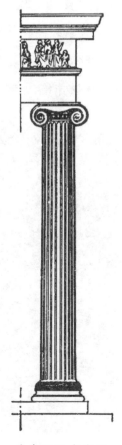

愛奧尼亞式廊柱

人們為表彰他的功績建立這座神廟。帕德嫩神廟是一座為紀念女神雅典娜而建造的男性建築，厄瑞克忒翁神廟正好相反，是為紀念男人而建造的女性建築。

在厄瑞克忒翁神廟裡，不僅有象徵女性的愛奧尼亞式柱子，還有真正的女性雕塑，即女神柱。神廟有三面由愛奧尼亞式柱子支撐，餘下的一面有六根巨大的女性雕像石柱，被稱為女神柱廊。相傳，這些女神柱的原型是卡里亞戰俘，用頭頂著屋頂而永遠無法動彈，被視為是對俘虜的懲罰。

位於希臘古城以弗所的阿提蜜絲神殿，也是一座愛奧尼亞式建築。

阿提蜜絲是月亮和狩獵女神，是眾神之王宙斯和勒托的女兒，也是太陽神阿波羅的孿生妹妹。在埃及，她相當於工藝與魔法之神「伊西斯」，羅馬人喜歡稱她為黛安娜。《聖經》記載，聖保羅在宣揚基督教的時候，認為黛安娜女神和基督教沒有關係，斥責她是異端，起當地人的不滿。他們憤怒的情緒，就像火山噴發的岩漿一樣灼熱，大聲高呼：「黛安娜女神

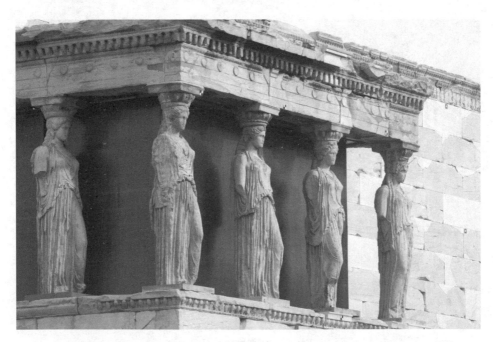

女神柱廊

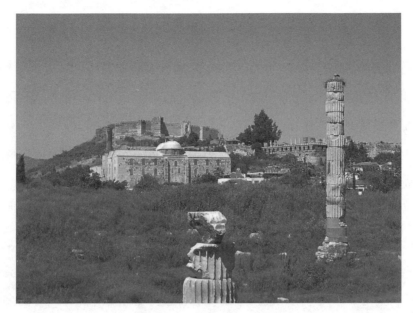

阿提蜜絲神殿現在的模樣

萬歲！黛安娜女神萬歲！」

可惜，這座美輪美奐的神殿經過七次重建，最終還是沒有逃過被毀滅的命運。

如果你想要實地欣賞愛奧尼亞式建築，不必千里迢迢跑到希臘，身邊應該就有。但是，你必須具備一定的探索精神，因為現在很多建築都不是單純的愛奧尼亞式，大多數是混合型的，也就是說：由幾種不同風格混合而成。例如：孩子們喜歡吃的甜品，往往是牛奶、砂糖、巧克力、水果等多種美食調合而成。

在實地考察中，你還可以留心數一數多立克式建築和愛奧尼亞式建築的數量，最後你一定會得出這樣的結論：現在的建築師們，更偏愛把後一種建築風格融入自己的設計中。

【塗鴉牆】——阿提蜜絲神殿的消失

阿提蜜絲神殿於西元前550年開始興建，歷時120年才竣工。這座神殿由127根石柱支撐，並且配有黃金、白銀、青銅、象牙等浮雕裝飾，可謂當時最龐大和最華麗的建築群。

還沒有等到人們為它慶祝200歲的生日，西元前356年，阿提蜜絲神殿被希臘人黑若斯達特斯燒毀。當地人不忍心讓這座神殿消失，不久之後，動工重建這座建築。據說，為了重現阿提蜜絲神殿的宏偉，全國婦女變賣珠寶首飾，充作建築費用。

但是，到了西元五世紀前期，狂熱的基督教徒也是東羅馬帝國皇帝的狄奧多西二世，下令再次焚燒神殿。從此之後，阿提密絲神殿再也沒有被重建，遺憾地消失。

第 33 章：花樣百出的柱子

就像沒有人喜歡一直穿相同款式的衣服，建築師也不願意一再重複其他建築的造型。愛美的女士如果想要知道最新流行的服裝款式，就出發去巴黎吧。熱衷於創新的建築師，如果想要設計外形新穎的柱子，或許要穿過時光隧道到古希臘。早在幾千年以前，古希臘人就創造造型各異和花樣百出的柱子。

在描述那些柱了之前，我要先說一個故事。

在古希臘城邦科林斯的一座村莊裡，一個可愛的女孩不幸夭折。家人強忍悲痛，將她埋葬在墓地裡。按照當地習俗，她的家人在墓前放置一個裝著玩具的石籃，並且用石板蓋好。不久之後，一棵薊花樹從石籃下冒出枝椏，並且很快蓬勃生長。幾天之後，薊花樹的枝蔓彎曲地盤繞在石籃上，冰冷的石籃好像被覆蓋一層柔軟的綠毯。一位建築師經過這裡的時候，正好看見這個情景，於是突發奇想，按照樹枝盤繞石籃的模樣鑿出一個大理石柱頭，安置在愛奧尼亞式柱子頂上。

這就是科林斯式柱子的由來。這種柱子是愛奧尼亞式柱子的變體，只是柱頭發生變化。科林斯式柱頭的周圍，雕刻互相盤繞的莨苕葉，莨苕是希臘當地的一種薊屬植物，柱頭下的各邊還有翻湧的花紋，既像海水打在礁石上碰撞產生的海浪，又像木匠刨木材的時候產生的刨花，但是它和愛奧尼亞式柱頭的波形圖案不盡相同，科林斯式柱頭的花紋按照對角線分布，愛奧尼亞式柱頭的花紋按照水平方向排列，很像捲曲的五音符。

有些人覺得科林斯式柱子比多立克式柱子和愛奧尼亞式柱子更美麗，

但是多數人不這樣認為。在他們看來，前者的缺陷就是過於張揚——石柱上可以長出「樹葉」，是多麼匪夷所思啊！所以，雖然古希臘人發明科林斯式柱子，但是他們很少使用。

古希臘知名的建築都建在比西元前300年更早的年代，此後古希臘再也沒有出現傑出的建築師。從世界地圖上可以知道，位於地中海沿岸的希臘是一個半島國家，它的鄰居是看起來像一隻靴子的義大利。古希臘大權旁落以後，義大利的首都羅馬成為新的世界之都。

古羅馬人不僅從古希臘人手裡搶來權力和地位，並且繼承和開拓他們的文明和科技。在建築方面，古羅馬人更喜歡科林斯式柱子，還把愛奧尼亞式柱子和科林斯式柱子的特徵混合在一起，創造一種柱頭既有愛奧尼亞式波浪形花紋也有科林斯式莨苕葉的混合型柱子。

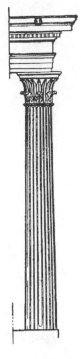

科林斯柱式

古羅馬人還改良多立克式柱子。他們在柱身下方修建基座，去除柱身的凹槽和柱頭類似托盤的裝飾，並且將其改名為托斯卡納式柱子。

除了改進前人的成就，古羅馬人也更新古希臘人的建築圖紙。他們發明一種依附在牆壁上只露出半個柱身的壁柱，就像羞澀而好奇的姑娘，一邊躲在牆壁後面，一邊探出身子到處張望，人們給這種羞澀的建築取名為「半露柱」。此外，還有一種柱子全部藏在牆壁裡，只露出方形底座。

之前，我們曾經介紹亞述人的專利——拱形結構，古羅馬人對此也進行改進。

因為亞述人的木材和石塊都很稀少，因此他們建造的拱形結構非常有限，也從來沒有嘗試把拱形結構和石柱連在一起。古羅馬人踩著亞述人的肩膀，第一次成功地用拱形結構連接兩根石柱。

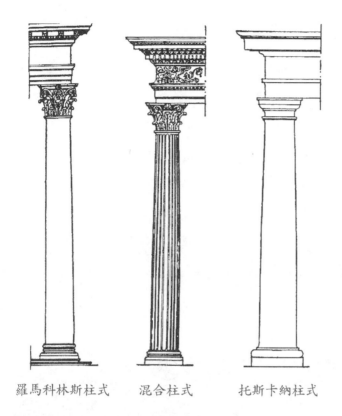

羅馬科林斯柱式　　　混合柱式　　　托斯卡納柱式

古羅馬人還依據拱形原理，在許多房屋上修建拱頂或圓頂，使古羅馬人的房屋顯得特別寬敞。而且，用石頭做房頂也不必擔心會發生火災。

水泥和混凝土，是古羅馬人對建築行業的重大貢獻。混凝土是水泥、水、沙子、石頭的混合物，風乾之後非常堅硬，是很棒的建築材料。為了使石拱更堅固，古羅馬人在石頭之間抹上水泥，又用混凝土加固拱頂和圓頂。在這個過程中，水泥和混凝土發揮強力膠水的作用。

雖然從理論上說，只要把石塊擺放適當，石塊之間相互擠壓就可以緊密地連接在一起，不使用「膠水」也不會坍塌。但是，每塊石頭都會向兩邊施力，拱形結構兩側的牆壁必須非常穩固才可以承受。古羅馬人想盡一切辦法，終於克服這個技術難題。他們在石塊之間塗上水泥或混凝土，把零散的石塊組成一個整體。這樣一來，石拱向兩側的壓力減少，向下的重力增加，對兩側牆體的堅固度要求也會降低。

聰明的古羅馬人承載和發展古希臘文明的建築風格，突顯地中海地區的建築特色，成為建築藝術寶庫一顆耀眼的明珠。

【塗鴉牆】——女性化的科林斯柱

如果以人類來比喻古建築的柱子，多利克式柱子是質樸陽剛的青年，愛奧尼亞式柱子是端莊秀雅的大家閨秀，科林斯式柱子雖然也是女性，卻是婀娜妖豔的類型。

科林斯式柱子上有環繞的莨苕葉裝飾，無論從哪個角度欣賞，都十分引人注目。那些莨苕葉層疊交錯，環繞捲鬚狀的花蕾，打扮花枝招展得佇立在建築群中。古羅馬建築師維特魯威認為科林斯式柱子非常「女性化」，沃頓爵士更直接把這種柱子比喻為「放蕩的高級妓女」，難怪在相對保守的古希臘時代，人們很少把它應用在建築裡。

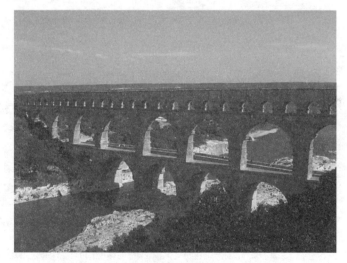

古羅馬拱橋（加爾橋）

第 34 章：精明的羅馬工程師

在我們身邊，可能都有一兩個貪慕虛榮的人，戴著人造珍珠或假鑽石首飾，在人群中走來走去。珠寶閃爍的光芒，就像許多五光十色的肥皂泡，稍微碰觸一下，就會消失得無影無蹤。

有些人建造房屋的時候，也會有類似的虛榮心。他們用混凝土冒充花崗岩，在木柱上刷油漆偽裝成大理石石柱，在石灰牆上貼類似瓷磚的牆紙。當然，這些偽造事實的事情絕對不是古希臘人所為，他們對這種弄虛作假的事情非常不屑。

但是，古羅馬人卻顯得對偽造情有獨鍾。他們的很多房屋看起來是用堅固而光滑的大理石蓋成，其實只是在表面鋪上一層薄薄的大理石板，看不到的地方都是混凝土和磚塊。

如果古希臘人是偉大的建築師，古羅馬人更像是建造者。雖然他們修建很多建築——如果把羅馬帝國控制的地方比喻為一張巨大的棋盤，古羅馬人的建築就是許多顆黑白棋子，布滿整張棋盤——但是和古希臘人像藝術品的建築相比，古羅馬人的建築顯得比較普通。古羅馬人是優秀的工程師，只是缺少一些藝術細胞。

古希臘人對宗教很虔誠，並且建造很多神廟；古羅馬人追求權勢，更喜歡修建和權力有關的事物。古羅馬建築師和現代建築師有些相似，都追求絕對的水平和垂直，但是對建築的藝術水準沒有太高的要求。再加上對權勢的推崇，古羅馬的建築大多數顯得嚴肅而冷峻，就像寒冷的冬天；古希臘的建築卻和諧而自然，就像令人愜意而舒適的暖春。

站在古羅馬的建築前面，就像面對許多冰冷的機器，除了堅固實用，簡直找不到任何藝術美感，更不要奢望它們可以表現美麗的意境！

但是，古希臘人的建築種類遠遠不及古羅馬人的建築種類豐富。仔細想想，你的居所附近有多少種建築？除了住宅以外，應該還有教堂、銀行、商店、法院、圖書館……古羅馬人的建築，除了神廟和住宅與宮殿之外，還有拱門、引水渠、橋樑、公共浴池、法院、市政廳、劇院、競技場……其中有粗製濫造的，但是也不乏精品。

古羅馬那些星羅棋布的建築，大多數已經變成廢墟。就像古羅馬歷史上有名的暴君尼祿為自己設計的「黃金宮殿」已經蕩然無存，包括裡面鑲嵌的黃金，以及他為自己修築的高達50英尺的青銅巨像，全部都不見了。

至今保存良好的一座建築是萬神殿，由兩個部分組成，前部是一個由科林斯式柱子組成的柱廊，穿過柱廊會到達一棟環形大樓，這是萬神殿的主體，周圍是厚約20英尺的環形牆壁，上面倒扣一個像巨碗一樣的圓頂。頂部的圓形窗戶是整棟建築裡唯一一扇窗戶，窗戶上沒有安裝玻璃，但是因為距離地面很高，即使大雨傾盆，可以落到神殿地面的雨水也非常有限，甚至連地面都不會淋濕。

劇院也是古羅馬的象徵性建築。古羅馬人修建的劇院，是表演戲劇的場所。劇院全部由石頭砌成，是露天的劇場，形制與現在的劇院基本相同，座位都排列成半圓形。法國的小城橘郡，至今保留一座古羅馬劇院，並且經常有演出。設想一下，現代人在數千年以前建造的劇院裡上演不同年代的悲歡離合，真是一件有趣的事情。

提到古羅馬建築，就要提到古羅馬圓形競技場。它位於羅馬市中心，建於西元72年。這座圓形競技場實際上是橢圓形，觀眾席上的座位按照階梯狀排列。從外面看，競技場總共有四層，一至三層都是拱洞，支撐第一層拱洞的柱子是多立克式柱子，第二層是愛奧尼亞式柱子，第三層是科林

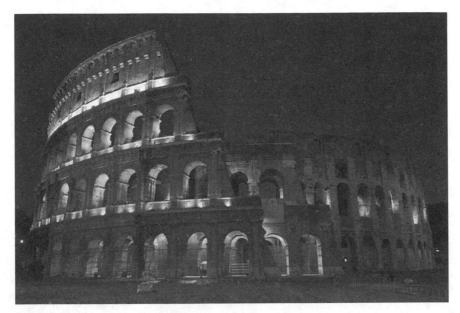

古羅馬圓形競技場

斯式柱子,第四層是混合性柱子,這些柱子都是半露在牆體之外。

　　你知道這座競技場的用途是什麼嗎?不要以為那些坐在觀眾席上一邊鼓掌一邊吶喊的奴隸主人和貴族階層是在欣賞田徑比賽!在他們的注視下,充滿血腥的生死搏鬥正在進行,那是人類與人類的決鬥,人類與野獸的廝殺!競技場上的人們,發出憤怒的吶喊和恐懼的驚叫,與野獸的嘶吼和咆哮混合在一起,令人膽顫心驚又於心不忍,但是觀眾卻笑得非常開心,真是一幅詭異而殘忍的畫面。

　　現在,古羅馬競技場仍然保存良好,容納的觀眾數量和現在的體育場差不多。當然,它現在已經成為文物,不能再被當作競技場使用。其實,羅馬人曾經建造一座可以容納25萬人的馬克西穆斯競技場,可惜沒有很好地保存下來,那塊土地已經被希臘人重新蓋上住宅。

　　古羅馬人建造得最堅固的建築就是橋樑。其中有一種特殊的橋樑,看起來沒有什麼特別,但是橋面上有一個水槽,可以把水從源頭直接引到城

市裡，功能類似於我們現在經常使用的地下水管或是鋪在山上的水管。這種引水拱橋的學名是「高架引水渠」，它的水槽是按照一定弧度而修建，水正好可以沿著水槽一直流到山下。

此外，古羅馬的矩形大會堂也是非常重要的建築，當時被古羅馬人用來當作法院和公共大廳。矩形大會堂非常長，室內需要許多排柱子才可以把屋頂支撐起來，一般由一個中央的大長廊和兩側的小長廊組成，中央長廊的棚頂會比兩側的長廊高出許多倍，這種形制後來成為基督教教堂的原型，並且沿用至今。

【塗鴉牆】——羅馬人的凱旋門

提到凱旋門，絕大多數人都會第一時間想到法國，想到巴黎。其實，凱旋門始建於古羅馬時期，用石塊砌築一個拱起的門洞，上面有浮雕等裝飾物。最初建立的原因，是為了慶祝遠征的軍隊取得戰鬥的勝利。

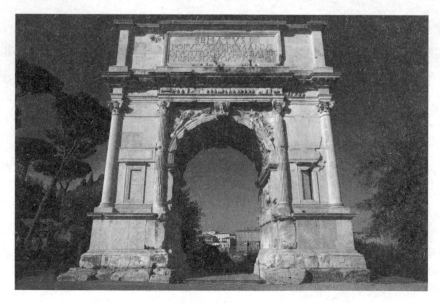

提圖斯凱旋門

提圖斯凱旋門是一個獨立的拱門，上面刻有提圖斯王子佔領並且毀滅耶路撒冷城的浮雕。君士坦丁凱旋門由一個大拱門和兩個小拱門組成，修建的目的是為了紀念第一個皈依基督教的羅馬皇帝——君士坦丁大帝。

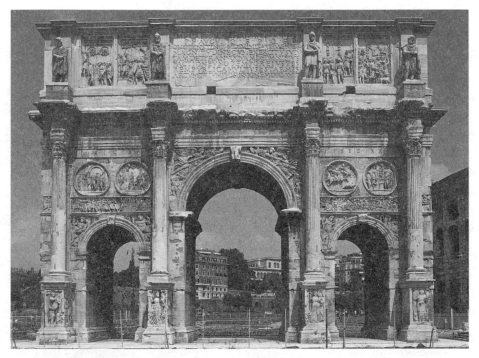

君士坦丁凱旋門

第 35 章：城牆外的聖保祿大教堂

　　這一堂課的主要內容是早期的基督教教堂，在開始之前，請先記下幾個名詞：中廳、高壇、天窗，它們會出現在我們的課程內容中，一定要留心記住它們的意思。

　　現在，基督教教堂是世界著名建築不可缺少的部分，無論在哪個國家哪座城市，這些教堂大多數擁有寬闊的空間和柔和的光線，莊重肅穆，但是又可以給人們安靜與祥和的感覺。但是你是否可以想到，在基督教創立初期，教堂竟然都在黑暗而悶燥的洞穴裡？

　　這些洞穴有一個很嚇人的名字，叫做「地下墓穴」，遍布在羅馬城的下水道裡。就像它們的名字一樣，這裡簡直是人間地獄，環境連礦井都比不上，但是初期的基督教徒們只能住在那裡。那個時候，基督教徒還沒有得到古羅馬掌權者的認同，因此備受摧殘。如果被羅馬士兵逮到，他們的下場要麼是被獅子吃掉，要麼是被燒死或剁成肉醬。為了躲避懲罰，教徒們只好躲在黑暗的洞穴裡。

　　他們把洞穴隔出不同房間，房間各有用途，有些專門做禮拜，有些作為起居室，有些專門埋葬受難教徒。

　　設身處地的想一想，如果你一輩子都要待在地下，回到地面就會有生命危險，你會怎麼樣？最初，這種另類而刺激的感覺或許可以讓你克服生活的艱辛，但是時間一長，壓抑和恐懼就會變成一把生鏽的鈍刀，一遍又一遍地劃傷你的動脈，讓你心驚膽顫又無力掙扎。

　　所以，當基督教徒聽說羅馬皇帝承認基督教的合法地位時，那種死裡

逃生的解脫感不難想像，就像一顆被巨石墜在地上的氣球，終於掙脫束縛飛到空中。

第一位皈依基督教的羅馬皇帝是君士坦丁大帝，在他承認基督教合法以後，基督教徒們終於擺脫「穴居」生活，可以光明磊落地在地面上做禮拜。於是，他們開始研究並且準備建造一座適合在地面上做禮拜的建築。

之前我們曾經提到的矩形大會堂闖入他們的視線。這種建築通常都是法院，法官審理案件的時候，背靠一堵牆坐在正中央，面對一條通往大門的長廊，長廊由兩列石柱支撐，兩旁分別有一條側廊。

基督教徒對矩形大會堂進行改造，把祭壇設在原來法官所在的半圓形區域裡，前面是牧師佈道的地方，用曲折的通道相連。這

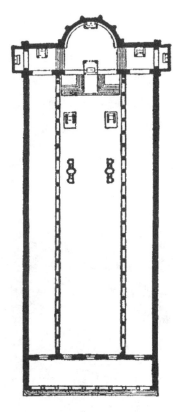

古羅馬巴西利卡會堂平面圖

片區域被羅馬人稱為「高壇」，這種稱呼沿用至今。基督教徒到教堂做禮拜的時候，通常坐在正對高壇的長椅上。

教堂的主體叫做「中廳」，不包括高壇和兩條側廊。

教堂的窗戶幾乎直達天花板，中廳比側廊還要高，它的頂棚幾乎是最高的，從地面到天花板的距離有兩層樓那麼高，所以中廳天花板上的窗戶被稱為「天窗」，意思是靠近天空的窗戶。

從外面看過去，這種矩形大會堂就像一座穀倉一樣其貌不揚，但是裡面卻極其精美。教堂裡有很多漂亮的大理石柱子，上面有造型各異的浮雕或花紋，牆壁上布滿用小石片或彩色玻璃拼成的圖案，在陽光下熠熠生

輝。剛從地洞裡鑽出來不久的基督教徒們，是否會覺得好像從地獄來到天堂？

在早期基督教教堂中，最出名的是「城牆外的聖保祿大教堂」，之所以這樣稱呼它，是因為它建在羅馬城外。聖保祿大教堂始建於西元380年，在此之後的1400多年裡，這裡一直是基督教徒集會的重要場所。1823年，聖保祿大教堂毀於一場大火，人們又按照原來模樣，修建一座相同的教堂。

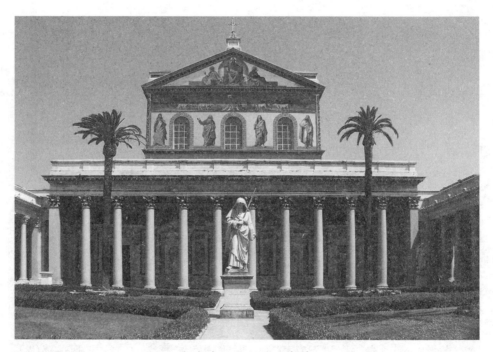

城牆外的聖保祿大教堂

現在，如果你有機會到羅馬旅遊，還可以到復原的聖保祿大教堂參觀。到時候，你能不能完成我們的課後測驗，準確分辨哪裡是中廳，哪裡是高壇，哪裡是天窗？

【塗鴉牆】——聖保祿大教堂的十字

聖保祿大教堂是僅次於聖彼得大教堂和佛羅倫斯大教堂的世界第三大圓頂教堂。提到基督教教堂，其象徵之一就是教堂頂部的十字架。

在聖保祿大教堂，不僅教堂頂端安置十字，整個教堂的平面就是一個拉丁十字形，它的縱軸長達156.9公尺，橫軸是69.3公尺，十字交叉的上方有兩層圓形柱廊構成的高鼓座，其上是巨大的穹頂，直徑34公尺，距離地面111公尺，整個建築堪稱雄偉壯觀。

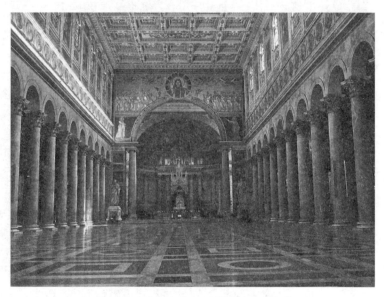

城牆外的聖保祿大教堂室內圖

第 36 章：氣勢磅礴的拜占庭風格

君士坦丁大帝是照亮基督教徒的一束陽光，自從他皈依基督教之後，羅馬的基督教徒就走出黑暗的地洞，可以公開在光明而溫暖的土地上展開各種宗教活動，並且擁有自己的集會場所——矩形大會堂。

基督教的火種隨著羅馬帝國版圖的延伸向周圍蔓延，從羅馬城燃燒到羅馬城外，從歐洲燃燒到東方的亞洲地區，熊熊的火光就是教徒們虔誠的信仰。各地基督教徒開始仿效羅馬城裡的教友修建自己的教堂，只是他們遠離羅馬城，有自己的文化習俗，建築風格也獨樹一幟。

建築學專家將東方基督教徒的教堂命名為「拜占庭風格」。

拜占庭是古羅馬帝國東部最大的城市，雖然現在它也是當地最大的城市，但還是勸你不要花費心思在地圖上尋找。因為這座城市的名字幾經改變，你不可能在地圖上找到「拜占庭」這三個字。自從君士坦丁大帝將首都遷到這裡，他就把城市的名字改成君士坦丁堡。現在，這座城市的名字叫做伊斯坦堡，是土耳其第一大城市。

拜占庭式建築的獨特之處在於運用斗拱結構，這在之前的建築中從來沒有出現過，其代表建築是無比恢弘的聖索菲亞大教堂。

聖索菲亞大教堂的圓拱頂，不像萬神殿的拱頂是用水泥蓋的，而是用磚塊砌成，無法形成整體，並且像盤子那樣倒扣在屋頂上。這樣一來，教堂的牆壁要像力大無比的巨人，承受來自圓拱頂的壓力。

聖索菲亞大教堂圓拱頂會同時向許多方向施力，如果支撐圓拱頂的牆體不堅固，教堂就會垮塌。矗立在地上的拱門也要非常穩固，才可以承受

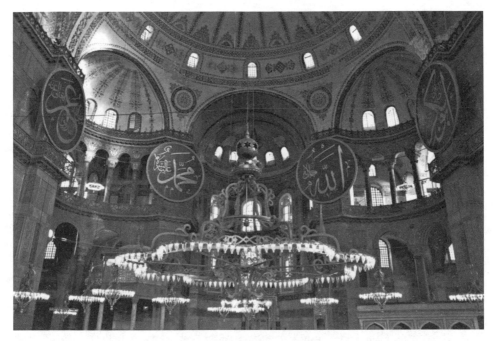

聖索菲亞大教堂室內圖

圓拱頂的重量。

　　從太陽慢吞吞地爬上地平線，到星星躍上樹梢把樹木裝飾成漂亮的聖誕樹，再到破曉的晨光衝破黑夜的束縛，聖索菲亞大教堂的設計者們終日冥思苦想，尋求解決辦法。

　　最後，他們終於想出對策：在相對的兩個拱門之間，分別修建一堵弧形牆，這兩道牆會像書夾似的夾著中間的拱門，使其保持穩固。同時，還在另兩個拱門的外牆邊築起又高又厚的石磚牆，在建築學術語中，這種牆叫做「扶壁」。

　　令人遺憾的是，雖然這座教堂傾注建築師們很多心血，但是幾年之後，它還是坍塌了！是建築師想出的方法無效而導致嗎？當然不是！教堂所在的地方發生強烈的地震，巨大的威力把圓頂上的磚塊震落，教堂隨之倒塌。再偉大的建築師，也不可能變成會魔法的天神，阻擋地震的到來！

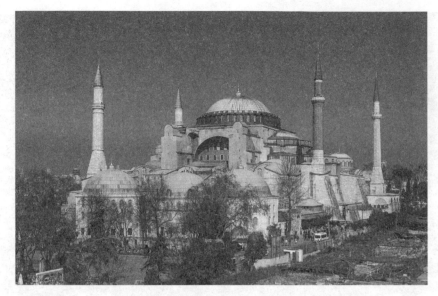

聖索菲亞大教堂外形圖

重建聖索菲亞大教堂的時候，建築師對它做出進一步改良：在圓拱與拱門的銜接處，開設40個窗戶。光線從這些窗戶照射到教堂裡，人們只要抬頭，就可以親吻到柔和的陽光，人們彷彿與蔚藍天空更接近。

在被陽光照耀的教堂內部，雙層的長廊和畫廊環繞在中廳周圍，畫廊的柱子是用色彩斑斕的大理石雕刻和打磨而成。教堂內的牆壁邊沿鑲著比柱子更漂亮的大理石，餘下的牆體上全部是用鍍金的彩色玻璃或大理石塊拼接出來的漂亮圖案。不知道是有意還是巧合，圓頂直徑是107英尺，教堂裡正好有107根柱子。

聖索菲亞大教堂建成一千多年以後，土耳其人奪取君士坦丁堡，他們的國王騎著高頭大馬，威風凜凜地闖到聖索菲亞大教堂前面，馬鞭一揮，傳下旨意：立刻把聖索菲亞大教堂改建成一座清真寺。

土耳其人迅速粉刷教堂內的牆壁，只有幾幅天使畫作倖免於難，沒有被石灰粉徹底掩蓋。從此以後，聖索菲亞大教堂多出幾座高大的尖塔，這是清真寺的象徵性特點。

聖索菲亞大教堂不是世界上現存的唯一一座建於拜占庭時期的基督教教堂。在君士坦丁堡之外，很多信奉東正教（基督教的派別之一）的地方也保存拜占庭風格的建築物，例如：俄羅斯的絕大多數教堂，就是拜占庭風格。

威尼斯也保存一座和聖索菲亞大教堂齊名的拜占庭式教堂——聖馬可大教堂，據說耶穌門徒聖馬可被埋葬在此地，人們為紀念他而修建這座教堂，並且用他的名字來命名。

聖馬可大教堂比聖索菲亞大教堂晚建幾百年，總共有五個圓頂，四個小圓頂眾星拱月環繞在大圓頂周圍。人們在教堂外面看不到這五個圓頂，因為它們都不高，因此建造者又在原來的圓頂上各加一層，成為雙層圓頂。

如果和聖索菲亞大教堂相比，聖馬可大教堂裝修之華麗有過之而無不及。這是因為威尼斯曾經是一個自治港口城邦，不歸屬其他國家管轄。威尼斯的商船從亞洲進口大量絲綢和香料，財源滾滾而來，威尼斯人的經濟實力大增。同時，亞洲商品絢爛的色彩帶給威尼斯人豐富的靈感。

兼具財力與創意的威尼斯人，對聖馬可大教堂進行裝修，教堂內部的拼貼圖案色彩豔麗，大理石名貴非凡，就連大門上鑲嵌的四匹銅馬也栩栩如生。聖馬可大教堂的色彩搭配令人炫目，既高貴又不俗氣，簡直可以稱為世界上最絢麗的教堂！

【塗鴉牆】——唯一一座由教堂改為清真寺的建築

聖索菲亞大教堂始建於西元325年，後來因為地震和戰火被毀。西元537年，東羅馬帝國皇帝查士丁尼下令重建，這段時間正是拜占庭帝國的鼎盛時期。這座教堂是基督教徒集會和禮拜以及舉行宗教儀式的場所。

後來，拜占庭帝國逐漸衰落，土耳其人成為這片土地的統治者，他們把這座教堂改建成清真寺。伊斯蘭教世界最負盛名的建築師希南，給拜占庭風格的聖索菲亞大教堂增添新鮮的奧斯曼風格，這座宏偉的建築煥發全新的生機。

這是世界上唯一一座由基督教教堂改建為伊斯蘭清真寺的建築。現在，它已經成為屬於基督教徒和穆罕默德信徒共有的宗教博物館。

第 37 章：遲來的修道院

日益強大的羅馬帝國像一個極度貪婪症的患者，眼裡充滿毫不掩飾的征伐欲望，揚起皮鞭，催促高大的戰車和戰馬一路廝殺，把幾乎整個歐洲都摟進自己的懷抱。古羅馬人創造燦爛的歐洲文明，也帶來征戰和殺戮。

再炎熱的烈日到傍晚的時候也要下山，以東西分裂為象徵，稱霸一時的羅馬帝國逐漸衰落。東羅馬帝國以君士坦丁堡為首都，西羅馬帝國以羅馬為首都。一個帝國變成兩個帝國，一個君主變成兩個君主，整個帝國的地位也一落千丈。

後來，北方的民族越過邊境，像潮水一樣湧入西羅馬。這些來自北方的民族，被統稱為「日爾曼人」，他們凶猛好鬥，橫掃法國、西班牙、義大利等地區，所到之處先後陷落，最後羅馬城也落入日爾曼人手中。

歷史的大書就此被掀過一頁，古羅馬帝國成為一張泛黃的書籤。古羅馬人創建的文明，也幾乎被戰火吞噬殆盡。火苗熄滅以後，黑暗籠罩這個時代，並且持續500年之久。直到新羅馬帝國的查理曼大帝帶著光明的火種降臨。

查理曼大帝又被後人稱為「偉大的野蠻人查理曼」，之所以稱他為「野蠻人」，是因為他目不識丁，但是他的經歷是一段非常勵志的傳奇。憑藉天資聰明和驍勇善戰，再加上後天的勤奮和努力，他統一四分五裂的國家，登上法國國王的寶座，之後東征西討，發動很多場戰爭，把歐洲大半版圖重新掌控在自己手中。

戰爭告一段落，查理曼大帝開始興建公共工程，並且廣納人才。他

就像一盞明燈，許多長期生活在黑暗世界裡的人絡繹不絕地聚集到他的身邊，整個國家像春天破土而出的幼苗，迅速蓬勃生長，很快就長成茁壯的大樹。西元800年，新羅馬帝國成立，查理曼成為第一任皇帝。

自從羅馬帝國滅亡以後，建築業和其他行業一樣一蹶不振，直到查理曼大帝出現，才重新振興。

如果說查理曼大帝把光明的火種撒向他的子民，把這些火種播撒到更遠處的，就是虔誠的修道士們。

查理曼大帝統一帝國以後，基督教徒得到更有力的庇佑。他們平時生活在修道院裡，每天要做很繁重的工作，例如：種糧食和蔬菜、修葺教堂、開設學校、作畫、編寫書籍，還要救濟窮人和病人。他們對人類文明的最大貢獻是整理和研究並且保存古羅馬遺留下來的著作。沒有這些博學多才的修道士，現代人不可能瞭解幾千年以前古羅馬人的生活和文化。

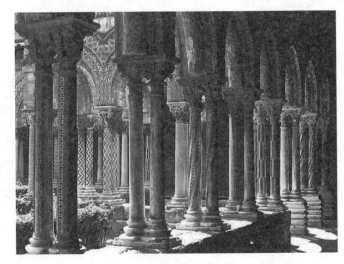

古羅馬式迴廊

為了表達對基督教的重視和憧憬，查理曼大帝邀請歐洲最優秀的建築師與雕刻家和畫家，修建很多修道院和教堂。如果你對這些修道院感興趣，不妨與我走進去參觀一下。

進入修道院的大門，首先看到一個寬闊的院子，院子裡的道路旁邊可能種著一些矮小的樹苗或是茂盛的花草，穿過這條被綠色植物包圍的小

徑，就可以抵達僧院裡的餐廳。如果你不願意走這條主路，可以到庭院四角轉一轉，那裡各有一條通道通往餐廳，但是這些通道旁邊沒有植物，因為它們都被修成長廊，也可以稱為迴廊。

現在，你可以停下腳步，仔細觀察一些迴廊裡的柱子，看看它們和古希臘或古羅馬的柱子有什麼不同。在這裡，既沒有多立克式柱子、愛奧尼亞式柱子、科林斯式柱子，也沒有托斯卡納式柱子和混合式柱子，迴廊裡的柱子奇形怪狀，甚至同一個迴廊裡的柱子也大為不同：有些像螺絲釘那樣，雕刻迴旋的螺線。當然，你也可以把它當作一條擰乾的手巾，還有一些柱子的柱身上刻著交叉性的條紋。很多迴廊柱子是「組合柱」，因為它們總是成雙成對的出現。

怎麼樣，你是否從這些與以往不同的柱子上感受到新鮮的美感？

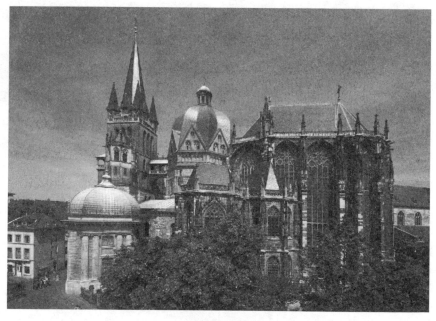

亞琛大教堂

【塗鴉牆】——亞琛大教堂

在德國最西部的亞琛市，有一座始建於查理曼大帝時期的亞琛教堂，是世界著名的朝聖地。

這是一座八角形的華麗建築，是拜占庭式和法蘭克式建築風格互相融合的產物。內部的圓拱頂結構完全用色彩斑斕的石頭堆砌而成，顯得堅固而華麗，一些精美的圓柱也為教堂增添古典美，其大門和柵欄是青銅質地，也是那個朝代保存下來的唯一青銅建築。

第 38 章：遍布歐洲的羅馬式建築

如果明確知道世界末日會在哪一天到來，你會怎麼辦？是不是非常希望得到一張諾亞方舟的船票？在西元500年到西元1000年的500年之間，生活在水深火熱裡的人們幾乎每天都在盼望諾亞方舟的到來。

當時，肆虐的戰火燒遍歐洲大陸，硝煙瀰漫，哀鴻遍野，人們將其稱為「黑暗時代」。即使太陽每天依舊升起和落下，但是人們卻無法感受到光明和溫暖。

生活在「黑暗時代」的歐洲人，確信末日審判將會發生在西元1000年。他們對《聖經》的「末日審判說」深信不疑，認為全人類將會在西元1000年或毀滅於地震，或毀滅於火山噴發，或是因為其他的恐怖災難徹底滅絕。因此，人們不再斥鉅資修建豪華建築，因為再堅固的房屋在末日審判到來的時候，都會像草芥一樣被毀掉。

結果，到了西元1000年，世界安然無恙，不僅沒有發生任何災禍，之前的戰火硝煙也逐漸散去。隨著光明像利劍一樣劃破黑暗時代的天空，更豪華更雄偉的建築拔地而起。

這個時期的建築，最明顯的特點就是門窗頂部有圓拱，如果具備這個特點，就可以判定那是西元1000年以後建成的，被稱為「羅馬式建築」。之所以得此名稱，是因為修建這類建築的國家都曾經是羅馬管轄下的行省。羅馬瓦解以後，它們才逐漸擁有自己的語言和文化，並且形成自己的建築風格。

此時，義大利的建築已經和過去的羅馬時代大不相同。我們可以選擇

兩座義大利最有名的羅馬式建築來加深瞭解：其一是位於比薩城的比薩大教堂，其二是它的鄰居——舉世聞名的比薩斜塔。

比薩大教堂始建於1063年，歷時將近半個世紀才最終完工，至今已經有將近千年的歷史。如果從高空俯瞰，會發現比薩大教堂呈現長方的拉丁十字架形。

經歷長時間戰亂的人們為了防禦外敵，大多把教會建築建成防禦性很強的城堡型。如果仔細觀察，就會發現比薩大教堂具有明顯的古羅馬建築特點：中央通廊雖然採用木質屋架，但是它的券廊仍然採用羅馬式的層疊建築模式。

此外，這座建築還有兩個讓人難以捕捉的細節：地面上有三個拱門，中間的比兩旁的稍微大一點；上頂的兩排拱廊柱子和下面的柱子沒有完全對齊。可能只有傑出的偵探才可以發現這些隱蔽的細節，如果你可以做

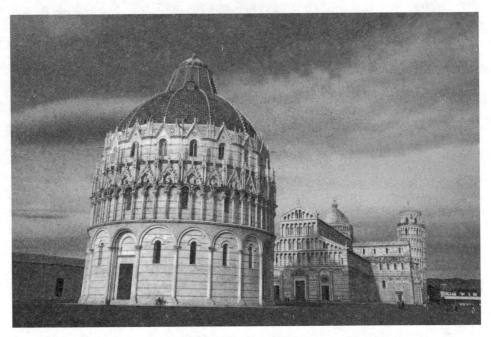

(由左至右)比薩洗禮堂、比薩大教堂、比薩斜塔

到，你應該為自己敏銳的觀察力鼓掌歡呼！

這些細微的差異，絕對不是因為建築者的失誤或偏差而造成，而是有意為之。建築師認為四排一樣的拱廊太過單調，就像現在還有人認為比薩斜塔上完全一樣的拱廊讓它魅力大減。我雖然不同意比薩斜塔很醜陋的說法，但是我必須承認它確實不及比薩大教堂華美。

如果按照修建時間前後來排列，比薩大教堂比比薩斜塔更年長一些。比薩塔竣工以後不久，地基開始下沉，塔身慢慢傾斜。事實上，是塔的地基被打斜，第一層塔樓剛建好的時候，已經一邊高一邊低，工程只好延遲。幾年以後，另一位建築師在原來的第一層上又蓋三層，直到第三位建築師把整座塔建完。但是也有人猜測，設計者為了追求個性，故意把塔建歪。那個時候，義大利各城邦在建築成就上互相攀比，為了引人注目，會催生這種另類的建築也不足為奇。

但是，現在許多研究者更傾向於比薩斜塔的出現實屬意外。塔下的泥土土質非常鬆軟，因此導致一側地基塌陷的可能性很大。比薩斜塔的頂部已經與垂直線偏離大約14英尺（目前大約有5公尺）。塔頂有七口大鐘，為了保持塔身平衡，人們只好將最重的鐘掛到與傾斜方向相反的一邊。

欣賞義大利的羅馬式建築以後，不妨再到鄰近的國家看看。

昂古萊姆大教堂是法國最著名的羅馬式建築。當初，威廉一世率領諾曼第人來到不列顛島，就定居在這裡，並且修建很多教堂和城堡。諾曼第人受到法國和義大利的影響，也習慣採用羅馬式建築樣式，但是建築專家更喜歡把他們的建築稱為「諾曼第式建築」。現存的諾曼第人建築與原來的面貌不太一樣，因為建築師們在不斷進行改進。

在英國教堂裡，一般只保留一小部分羅馬式風格，大部分都被更改。

想要看到保存良好的羅馬式教堂，最好到德國，那裡的建築有明顯的拱廊和圓拱。

環遊歐洲的旅途中，一定要牢記一點：只要是羅馬式建築，一定有圓拱和拱廊。這樣一來，就可以迅速地從造型各異的建築群中，把羅馬式建築找出來。

【塗鴉牆】——伽利略吊燈

在比薩大教堂的講道壇旁邊，有一盞青銅燈吊在天花板上。當年，正是在這盞吊燈的啟示下，伽利略發現「鐘擺等時性」原理。

那天，伽利略像往常一樣，到比薩大教堂做禮拜。一陣風從門洞裡擠進來，吊在半空的燈開始不停晃動，引起伽利略的注意。他按著自己的脈搏，一邊觀察吊燈一邊計數，最後得出結論：雖然吊燈擺動的弧度逐漸縮小，但是每擺動一次的時間相等。後來，荷蘭物理學家惠更斯根據這個原理，改進擺鐘等計時器。

比薩大教堂的「伽利略吊燈」

後來，為了紀念伽利略這位偉大的科學家，比薩大教堂裡的那盞吊燈被命名為「伽利略吊燈」。

第 39 章：古堡尋蹤

在一座長滿濃密森林的高山上，只有山頂上光禿禿的，沒有一株植物。在冰冷而峻峭的岩石上，聳立一座陰森森的城堡。千萬不要以為裡面住著一位正在等待情人的公主或是王子，透過鐵窗，你有沒有看到一個凶殘的惡魔？如果有人經過這座城堡，惡魔就會衝出來，把行人抓進城堡的高塔裡。

千萬不要害怕，這個只是流傳於中世紀的傳說而已。但是，這個傳說不完全是虛構的，在城堡的修建歷史上，雖然沒有出現真正的惡魔，但是它最初的主人裡，確實存在部分像惡魔一樣邪惡的人。他們大多是騎士，經常把路過的有錢人搶入堡中，導致人們經常以為城堡的唯一功能就是用來關押犯人。

其實，這些城堡是統治者為了鞏固統治而修建的。在封建社會，一個國王征服另一個國家的領地以後，為了犒勞那些與他出生入死的將軍，會封他們為貴族，並且給他們分封領土。得到土地的貴族會仿效國王，把領土再次分給他們手下的騎士。所謂「無功不受祿」，分到領土的騎士得到鼓勵，更會死心塌地的為貴族服務。

擁有土地之後，貴族和騎士們開始修建城堡來保護領土，並且成立自己的軍隊以鞏固地位。城堡附近的村莊也逐漸成為他們的勢力範圍，受到軍隊的保護，不再擔心外敵的入侵。就像劍有雙刃，村民們為此付出的代價也是巨大的：必須把自己用汗水澆灌成熟的糧食上交給貴族享用；如果發生戰爭，原本應該受到保護的村民們就要拿起武器，供貴族差遣。

為了保護自己的城堡，貴族和騎士們想出很多防衛措施，例如：挖掘深不見底的「護城河」，修建高大厚實的石牆，這兩項設計是最有默契的夥伴，合力把敵人阻隔在城堡外。

　　敵人想要進入城堡，必須通過護城河上的吊橋，但是每當他們發起進攻，堡內的人就會把吊橋升起來，這樣一來，除非長出翅膀，否則很難進入城堡內。即使敵人成功強渡護城河，來到城堡前面也進不去，因為還有堅固的「吊閘」和高大厚實的城牆擋在他們面前，這些刀槍不入的傢伙很難對付。

　　在城堡的城門處以及沿著城牆的地方，還有許多大型的高塔，塔上有狹窄的窗戶。這些窗戶不是用來觀賞風景，那是可以百步穿楊的弓箭手的陣地，他們可以從窗戶瞄準並且射箭，但是外面的敵人卻很難射進來。

　　城堡內部，有主人居住的「要塞」和馬廄，還有士兵和僕人的營房。城堡的地下是牢房和酷刑室。

　　敵人大舉進犯的時候，附近的村民有時候也會到城堡裡避難，因此城堡裡一般都儲備充足的糧食。

　　雖然大多數城堡都發揮保衛領土和抵禦外地的作用，但是在夜深人靜的時候，看到矗立在高地上的黑暗城堡，還是會讓人不寒而慄。

【塗鴉牆】——巴士底監獄

　　在法語中，「巴士底」就是城堡的意思。14世紀，為了抵抗英國人的入侵，法國國王查理五世命人按照軍事城堡的樣式修建這座要塞，成為控制巴黎的制高點。這座建築包括：8個巨大的塔樓，配置重炮的堅固城牆，又寬又深的壕溝，以及穩固靈活的吊橋。

　　在建成200年以後，巴士底監獄開始成為囚禁政治犯的監獄，成為法

國專制政權的象徵。它像一頭伏在地上的野獸，虎視眈眈地俯瞰巴黎。

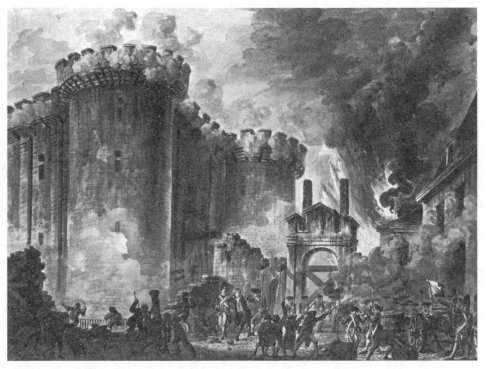

巴士底監獄被攻陷

第 40 章：神秘感十足的哥德式建築

現在，哥德式建築被認為是歐洲最特殊和最漂亮的建築類型之一，但是這種風格形成初期，沒有享受到這種被捧在手心的待遇，反而被踩進泥土裡。

這種建築雖然不是只會蓋矮小木棚的哥德人修建的，但也不是和哥德人毫無關聯。在以前，有些人認為除了希臘或羅馬的建築風格之外，其他建築都是粗俗鄙陋，不符合主流的審美觀。而且，他們認為哥德人正好符合粗俗野蠻的特點，就把這種建築稱為「哥德式建築」，這是那些自以為高貴的人對哥德人的諷刺和挖苦。

但是他們不知道，哥德式建築也是來自於羅馬建築。那些一邊對羅馬建築推崇備至，一邊對哥德式建築嗤之以鼻的人，實在可笑。

一直以來，教堂的中廳拱頂大多是使用木材，木材比較輕，搬運抬升都相對容易，但是缺點也非常明顯，如果發生火災，後果不堪設想。所以，很多建築師都想用不可燃的石頭代替木材。

此外，傳統教堂的中廳拱頂是寬大的筒形，為了穩固石塊，必須用很多木質支架作為支撐，這樣一來，還是要耗費大量木材。這是建築師在創新道路上遇到的另一個困難。

人類之所以偉大，就是因為有無窮的智慧和迎難而上的勇氣。經過漫長的摸索，終於有人找出解決方法，那就是在拱頂的四個角建造兩個相互交叉的拱肋，再把拱的其餘部分補齊。之後，跟隨十字軍東征的騎士們把小亞細亞人的尖拱建築樣式帶回歐洲，建築師發現變圓拱為尖拱的操作過

程不困難，而且可以帶來意想不到的好處。

　　圓拱和尖拱有很大不同，例如：在拱的高度方面，為了更清楚地說明這個道理，不妨先與我做一個簡單的實驗——請把你的雙手相對，指尖相按，手腕分開撐在桌子上，兩手就可以組成拱形，如果兩掌之間距離保持不變，你會發現可以隨心所欲做成許多不同高度的尖拱，但是圓拱只能做一個。也就是說，圓拱高度由寬度決定，拱頂越寬，高度就越高；尖拱就不一樣，它的高度和寬度沒有太大關係。

　　對建築師們來說，修建尖拱比圓拱更容易。但是尖拱也有缺點，它會對牆壁造成很大壓力，需要更厚更堅固的牆壁來支撐。所以，建築師想要走捷徑把教堂頂部修成尖拱，就要花費更多時間和材料輔以厚實的牆壁；最週邊的牆壁就像一座建築的臉面，過於厚重會使整座建築看來顯得非常笨重；再加上考慮到承重問題，無法安裝太多玻璃，教堂內部的採光也會受到影響。

　　綜合以上因素，建築師們走捷徑不成，反而繞了彎路，實在得不償失。直到人們發現十字拱頂這種建築方法，所有問題才迎刃而解，教堂也進入真正的「光明時期」。

　　十字拱頂的壓力只需要幾個角來承受，只要把角做穩固就可以。牆壁基本不負責承重，施工者可以放心地在上面安裝玻璃，邀請溫暖的光線進入這個神聖的殿堂。利用十字拱頂以後，教堂的外觀發生很大變化，厚實的牆壁被玻璃壁取代，還增加飛扶壁。所謂「飛扶壁」，不是長出翅膀會飛的牆壁，而是把原本被屋頂遮蓋的扶壁露在外面，用來分擔主牆受到的壓力。

　　哥德式建築都有交叉拱、玻璃與扶壁交替的牆壁、飛扶壁，這是這種建築風格最重要的三個特點。

　　追本溯源，羅馬建築是哥德式建築的源頭，但是新興的建築顯然沒有

哥德式建築特點——飛扶壁

完全繼承古希臘和古羅馬建築的風格。古希臘和古羅馬建築牢牢地固定在地上，建築的所有壓力都垂直向下；但是哥德式建築卻有新的發展，它把壓力施加到各個方向，以減輕地面承受的重量。

這些高大而神秘的哥德式教堂，聳立在歐洲大陸的各個角落，這是虔誠的教徒獻給上帝的頌歌。

【塗鴉牆】——哥德式建築的彩繪玻璃

「從彩色玻璃中投入的光線變成血紅的顏色，變成紫英石與黃玉的華彩，成為一團珠光寶氣的神秘火焰。奇異的照明，好像開向天國的窗戶。」這是法國文藝批評家丹納對哥德式建築上的彩繪玻璃藝術充滿激情的讚美。

哥德式建築的牆壁面積有限，內部骨架裸露不加修飾，主面間也是以一個又高又大的窗戶相接，巨大的窗戶是展示彩色玻璃工藝的最佳舞台。工匠們一般以象徵天空的藍色和象徵基督的鮮血的紅色為主色，以宗教故事為題材，繪製成彩色的圖畫，既可以向民眾傳達教義，又可以發揮裝飾建築的作用。窗戶形狀各異，有纖細柔和的「柳葉窗」，也有豐滿圓潤的「玫瑰窗」，令人驚豔不已。

第 41 章：法國的哥德式教堂

「正面三道尖頂拱門，鏤刻二十八座列王雕像神龕的鋸齒狀束帶層，正中巨大的花瓣格子窗戶……所有這一切，連同強有力依附於肅穆莊嚴整體的無數浮雕和雕塑與鏤鑿細部，都相繼又同時地，成群又有條不紊地展現在眼前。」你知道這段文字的出處嗎？或許你一時想不出來，我可以提醒你一下，這是法國文豪維克多‧雨果的作品。

你一定猜到了，這是世界名著《巴黎聖母院》的一段描寫，雨果毫不吝嗇地表達他對巴黎聖母院的讚美：「它是一曲用石頭譜寫的波瀾壯闊的交響樂。」

這座被各家溢美之詞環繞的建築始建於1163年，在現代社會，建一座高樓大廈只需要用幾個月時間，但是在生產力相對落後的時代，蓋一座哥德式建築卻要經過數十年甚至幾百年的時間，例如：巴黎聖母院建182年，1345年才全部完工，德國的科隆大教堂甚至耗時六百多年才建成。

哥德式教堂的建築過程非常嚴謹，凝結建築師和工匠們的心血，被認為是僅次於希臘建築的世界排名第二的最精美建築。這兩種建築風格不同，但是有一點是相通的，那就是工匠們的嚴謹性和責任感。

世界上最具代表性的哥德式教堂大多在法國，巴黎聖母院是其中之一。

巴黎聖母院的形狀是拉丁十字形，兩端的十字架臂叫做教堂的「翼」，兩翼在中廳交叉，形成交叉口，口上建著一座細長而挺拔的尖塔，除了這座塔之外，教堂內還有其他塔樓。

如果從正面欣賞，巴黎聖母院的精緻和華美無人可以質疑。但是，每座教堂都有完美的一面，也有不盡如人意的地方，這是一種自然而充滿活力的狀態，是一種殘缺美。如果執意把所有完美的部

巴黎聖母院正門

分拼貼在一起，未必可以得到完美的整體效果。巴黎聖母院的缺陷在於教堂的尖塔各不相同，這是因為它們不是建造於同一時期，風格自然有所出入。

同病相憐的還有著名的沙特爾大教堂，它的兩個尖塔也不盡相同。

沙特爾大教堂位於距離巴黎大約60英里的一座小城。它的獨特之處就是牆壁玻璃上色彩斑斕和精美絕倫的聖經圖案，當陽光穿過玻璃，照射到教堂內部，正在做禮拜的教徒甚至會產生宛如在天堂的錯覺。

巴黎聖禮拜教堂的牆壁大部分都是由玻璃構成的，只有少部分用來固定玻璃的石框架。由於玻璃的面積不夠大，聰明的人們用鉛條把單塊玻璃連在一起，固定在一種叫做「窗格」的石框裡，形成巨大的玻璃牆。

法國另一座精美的教堂——蘭斯大教堂的特別之處，在於它的入口和整體比例與教堂外牆的石雕。蘭斯大教堂誕生於戰火紛飛的十三世紀，在第一次世界大戰期間被炮火擊毀。但是人們沒有遺忘它，戰爭一結束，就重修這座教堂，基本恢復它的原貌。

在法國北部也有許多哥德式建築，這些教堂不是為聖母而建，而是為

上帝而建。這些金碧輝煌的教堂高聳入雲，彷彿為了距離天堂更近一些，以聆聽聖人的福音。

【塗鴉牆】——法國四大哥德式教堂

法國四大哥德式教堂，包括：蘭斯大教堂、沙特爾大教堂、亞眠大教堂、博韋大教堂。它們都有高大的尖拱形中殿，精美的門廊雕刻，閃閃發光的彩色玻璃，代表哥德式藝術的卓越成就。

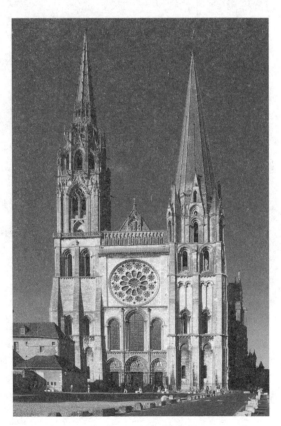

法國沙特爾大教堂

第 42 章：法國和英國各異其趣的教堂

雖然英法兩國同處歐洲，還算是近鄰，並且都受到哥德式建築風格的薰陶，但是兩國的教堂卻大不相同，差別主要表現為四點：

首先，兩國教堂的選址不同。法國的教堂幾乎都位於城市中心，像一顆璀璨的明珠照耀周圍的商店和住房等設施，形成以教堂為中心的繁華地帶。英國卻正好相反，它的教堂一般都建在相對偏遠的郊區，那裡環境優美而清淨，在青山綠水和藍天白雲的襯托下，莊嚴的教堂也增添幾分優雅迷人的氣質。

其次，由於兩國的教堂用途有差異，因此教堂的形狀也有所不同。英國教堂的東端是修道士做禱告的地方，由於修道士眾多，因此教堂比較長，才可以容納那些虔誠的信徒。法國的教堂是牧師為民眾講經佈道的場所，為了讓每個人都可以清晰地聽到牧師的聲音，一般會把教堂修得又短又寬。

第三，兩國教堂的門也各有講究。法國教堂的門都在西面，通往中廳和側廊。英國的教堂除了有西面的大門以外，在兩側還有旁門，外面有用來遮風擋雨的門廊。

最後，法國教堂是哥德式建築，教堂的西門入口處都有兩座高塔。英國也有許多哥德式教堂，但是它們只在中廳建造一座主塔，或是根本沒有塔。

可見，同一種建築風格在不同的國家也存在差異。這不是優劣好壞之分，只是各國人根據自己的需要而定。其實，教堂的建造過程非常複雜，

不可能一蹴而就。由於修建教堂的歷時性與長久性，與它有關的各種因素也會根據社會的變化而變化，就像農民要根據天氣安排農活，建築師也要根據現實的需要對建築進行改進。

隨著時間流逝和時代更迭，建築風格也在轉變，透過英國的教堂，就可以看出建築在不同時期的特點。由於建造教堂需要的時間太久，幾種不同的風格同時出現在一座教堂的情況也屢見不鮮。

例如：一座教堂最初修建的時候，可能被設計為羅馬式風格，隨著潮流的變化，哥德式風格又大為流行，最後可能導致一座教堂兼具許多風格。達勒姆大教堂就是這種情況，建築師們一邊修建一邊改動，最後這座建築既有碉堡式教堂的特點，又有諾曼式教堂的風格，拱頂上的大膽革新又使它兼具哥德式教堂的特點。

在英國，我們很難找到一座風格統一的教堂，包括那些非常著名的建築，例如：索爾茲伯里大教堂、格洛斯特大教堂、坎特伯雷大教堂，它們的整體風格都是不統一的，正好是這一點，成為英國教堂的獨特之處。

此外，還有兩座非常著名的教堂值得我們關注，一座是彼得伯勒大教堂，它的正面入口處有一排像屋頂一樣高的尖拱；另一座是韋爾斯大教堂，其橫翼和中廳的交叉處有一座迷人的高塔。

如果你對這些教堂非常熟悉，去歐洲旅行的時候就會遊刃有餘，不會感到陌生。只有初步的瞭解也沒有關係，等到你真的站在這些建築前面，就可以感受到眼前一亮的驚喜。

【塗鴉牆】——選址不同有原因

法國教堂的作用，除了舉行祈禱和拜神的宗教儀式，還兼具學校、劇院、會議廳的功能，城市對教堂的需求明顯高於鄉村，為了使教堂發揮更

大作用，法國人選擇把教堂建在市中心地帶。

　　英國的教堂主要是用來舉行宗教儀式，供修道士使用。因此，英國的教堂大多是修道士自己籌資修建，也給村民們提供做禮拜的場所，把教堂建在遠離城市的鄉村，有利於他們潛心修行。

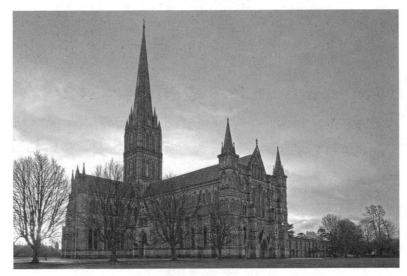

聖索爾茲伯里大教堂

第 43 章：一起環遊歐洲

　　我有一位美國朋友是建築師，他打算用一個夏天的時間，獨自騎著自行車環繞歐洲一圈。在未知的旅程中，他希望與更多更美的建築邂逅，迸發靈感的火花，並且加深對哥德式建築的瞭解。做出周密的計畫之後，他勇敢地騎著自行車上路，一直穿行大半個歐洲，沿途的自然風光以及美輪美奐的人文建築讓他眼花撩亂，流連往返。等他意識到還有很多被列入計畫的建築來不及參觀的時候，假期已經即將結束。於是，他只好和時間賽跑，丟下自行車，搭乘更快捷的飛機。

　　從蔚藍天空落地以後的第一站，他來到德國的科隆。因為古龍水也被翻譯為「科隆之水」，使得人們聽到科隆這個名字，就彷彿有一股或濃或淡的香味從鼻端飄過。但是，我的建築師朋友不是因為香水而來，他已經被宏偉的科隆大教堂深深吸引，如果目光也有質地，他的目光一定是鐵質的。此刻，這座哥德式的教堂像一塊巨大的磁鐵，牢牢鎖定他的視線。

　　科隆大教堂是北歐最大的哥德式教堂，始建於1248年，1880年完工，前後歷時六百多年。教堂的尖頂高達500英尺，差不多可以與一座30層的樓房一較高低。

　　科隆大教堂不僅宏偉壯觀，細節也是華麗精美，唯一的缺點就是整體比例不協調，主體很寬，西翼的雙塔和尖頂底部太大而笨重，顯得教堂的其他部分很小。你可以設想一個人正在你前面行走，長著讓人羨慕的修長而筆直的雙腿，但是當他回過頭，第一時間進入你視線的卻是臃腫而肥大的肚子，這種失衡的比例讓人感到有些不適。

但是，很多遊客顯然不在意這個微小的缺點，因為教堂裡數以千計的石雕人物和高聳入雲的塔尖，以及那些完美的飛扶壁，足以讓人忘記所有缺點，驚歎於它的神奇和華麗，這些細節正是讓科隆大教堂聞名世界的精髓。

從德國出發，我的建築師朋友又去比利時的安特衛普。安特衛普大教堂是比利時最華麗的宗教建築之一，雖然教堂西側留著兩座高塔的空間，實際上只建造一座高塔，進而避免高塔奪走教堂風光的尷尬。

科隆大教堂

比利時有許多獨立的塔，它們不是教堂這座龐大機器上的一枚螺絲，而是獨立的個體。這些塔叫做「唱歌塔」，多麼奇怪的名字，難道它們可以發出或婉轉或嘹亮的歌聲嗎？事實上，神奇的歌者是塔內的大鐘，每當撞鐘人敲響它，低沉悅耳的聲音就會響徹整座城市。城市歷史上很多重要的時刻都有鐘聲的伴隨，例如：召集民眾的時刻，出現危機的時刻，或是宣布勝利消息的時刻。

在這個國家，還有很多漂亮的非教堂的哥德式建築，例如：市政府的辦公大樓，供各個行會聚會的俱樂部……這些建築的屋頂是傾斜的，有許

多排天窗，那是建築望向天空的眼睛。

　　下一站是富有濃郁民族風情的西班牙之旅，世界上最大的哥德式教堂——布爾戈斯大教堂，就在西班牙北部的布爾戈斯小鎮。這座教堂的雙塔有兩個尖頂，中間有一座八邊形的高塔，教堂周圍有大主教的宮殿與教堂和迴廊，兼具法國和德國教堂的風格。這個小鎮曾經長期受到阿拉伯的摩爾人統治，因此建築又染上摩爾人建築的特色。

　　義大利的威尼斯，是此次歐洲之旅的最後一站。我的建築師朋友慕名來到聖馬可廣場，拜占庭建築風格的代表聖馬可大教堂屹立在廣場中央，還有四層樓高的哥德式總督府也吸引各地遊客。

　　這座總督府與其他哥德式建築又有所不同，上半部是由大理石砌成的平面牆壁，下面兩層卻是長長的遊廊，在平面牆壁的襯托下，精美的拱廊更加漂亮，就像一件被舊衣服映襯得更鮮豔亮麗的彩衣。這種比例很難控制，平面太大會過於單調，太小會顯得遊廊過於花俏俗豔。正是由於建築師掌握得恰到好處，總督府才成為聖馬可廣場上一道亮麗的風景線，並且躋身世界著名建築之列。

布爾戈斯大教堂

乘坐威尼斯小艇遊遍這座水城，我的朋友帶著發自內心的滿足和難以自抑的興奮，還有終生難忘的珍貴回憶，登上回美國的飛機。一個人一生中可以有機會見識這麼多偉大的建築，真是讓人羨慕！

【塗鴉牆】——科隆大教堂的「陰陽臉」

科隆大教堂裡有兩座連體高塔，一座在南一座在北，像孿生兄弟一樣肩並肩矗立著。如果你繞著教堂走一圈，就會發現一個奇怪的現象：整座教堂幾乎都是灰褐色的，但是北塔卻有半截是銀白色的！

這並非建築師為標新立異而刻意為之，而是城市裡的工業惹的禍。科隆是德國最大的褐煤生產中心，每天都有大量的工業廢氣通過高大的煙囪逃逸到空氣裡，於是由廢氣催生的酸雨也成為這座城市的常客。

到了雨季，帶著酸性的雨點頻繁光臨，毫不客氣地侵蝕教堂的石頭，幾乎整座教堂都由原來的銀白色變成黑褐色，只有半截北塔倖免於難。就這樣，科隆大教堂成為「陰陽臉」。

第 44 章：佛羅倫斯大教堂遺留的難題

　　如果把義大利的佛羅倫斯大教堂比喻為一個嬰兒，它誕生的過程非常艱辛。在教堂還沒有蓋好的時候，負責的建築師去世，當時教堂的圓形拱頂沒有建好。沒有人知道應該如何收拾這個爛攤子，建築師也沒有留下任何裝有妙計的錦囊。工程陷入停擺，在之後的兩百多年之中，一直處於停滯狀態，險些胎死腹中。

　　後來，建築師布魯內萊斯基出現了。他像一位醫術高超的醫生，挽救岌岌可危的佛羅倫斯大教堂。

　　當時，無奈的人們決定以比賽的形式選拔優秀的建築師完成教堂剩下的工程。眾多競賽者裡有許多毫無建築經驗的人，鬧出許多笑話。

　　有些人誇下海口說只需要一根木頭做支撐就可以做成圓頂；還有些人說可以先在教堂裡用金幣和泥土堆一個高大土丘，一直堆到拱頂高度，然後在這個土丘上建好圓頂，再把底部的泥土和金幣挖走，圓頂就可以騰空固定。

　　這些天方夜譚式的想法，真是讓人哭笑不得。

　　最終，布魯內萊斯基脫穎而出，贏得這場競賽。他的計畫裡既不包括支架，又節省很多木材，聽起來似乎也像吹牛。教堂負責人派一位叫做吉爾貝蒂的雕塑家前去幫忙，其實是監督布魯內萊斯基。

　　但是，吉爾貝蒂是雕塑家而非建築師，他根本不懂如何建築房屋。即使他每天都會到施工現場，卻基本上無事可做，他既不能提供參考意見，又無法配合具體工作，就像一棵沉默的樹矗立在工地上。另一方面，布魯

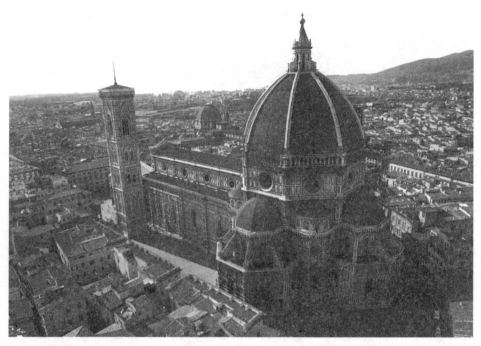

佛羅倫斯大教堂

內萊斯基卻忙得不可開交，一邊設計工程，一邊指導工匠，還要解答吉爾貝蒂的問題。

　　時間久了，布魯內萊斯基平靜的內心產生波瀾，並且逐漸擴大為洶湧的巨浪，因為吉爾貝蒂和自己拿相同的工資，卻幫不上任何忙，這簡直太不公平了！

　　內心失衡的布魯內萊斯基決定想辦法把吉爾貝蒂趕走。剛開始，他躺在家裡裝病，由於吉爾貝蒂根本不知道如何指揮工匠，工程只好暫停。但是即使這樣，還是沒有趕走吉爾貝蒂。

　　布魯內萊斯基想出一個更好的辦法。他向負責人提出，建造圓頂需要兩件複雜的工具，其一是泥瓦匠們要使用的高架，其二是將拱頂八個邊連在一起的鏈子，如果讓兩個建築師各自負責其中一件，可以縮短工期。負責人愉快地答應這個建議。

當然，布魯內萊斯基的目的也達到了：幾天之後，對建築毫無頭緒的吉爾貝蒂被解雇了，教堂的全部工程都由布魯內萊斯基一人負責。

布魯內萊斯基沒有辜負大家的期望，圓滿完成任務。他建造的圓頂由磚塊砌成，並且被分成八個部分，用很多石肋拱住，頂部還有一個像燈塔一樣的頂篷，只是裡面沒有藏著一盞可以幫助人們實現願望的神燈。

直到現在，這座圓形拱頂教堂還高聳在佛羅倫斯，成為世界上最著名的圓頂教堂之一，但是布魯內萊斯基從來沒有向任何人透露他是如何完成這項複雜的工程。為了紀念這位建築師，人們在教堂以布魯內萊斯基為原型塑造一座雕像，他抬頭仰望教堂頂部，好像正在全神貫注地思索。

此外，癡迷於古羅馬建築的布魯內萊斯基對義大利的建築風格也產生很大影響。根據自己對古羅馬建築的測量和研究結果，他提出一種全新的建築風格——文藝復興式。他把古羅馬建築的很多特點移植到自己的作品裡，並且使其煥發新的活力。

哥德式建築有很多優點，例如：它的每個部分都有特殊的作用：扶壁用來支撐牆壁；扶壁上的裝飾物會使扶壁更加牢固；彩色玻璃窗和雕塑可以讓不識字的人們讀懂《聖經》的故事。但是，由於義大利陽光炙熱，人們喜歡室內的涼爽，討厭陽光的直射。為了減少陽光的照射，他們不喜歡在教堂裡建造寬大的玻璃牆，所以哥德式建築不是特別受到歡迎。

義大利人最終更傾向於新文藝復興式建築。雖然這種建築的組成部分只能作為裝飾，甚至連圓柱和壁柱都不能發揮支撐作用。文藝復興時期，義大利人徹底拋棄哥德式建築風格，甚至欲蓋彌彰地在一些哥德式建築外部覆蓋文藝復興式的裝飾，使其看起來可以跟得上潮流。

由於宗教建築已經很多，沒有必要重建，所以陷入「建築熱」的人們修建很多宮殿和圖書館等公共建築，從這些建築可以得知，當時大部分的建築師都是文藝復興式風格的忠實擁護者。

【塗鴉牆】——佛羅倫斯大教堂的「天堂之門」

佛羅倫斯大教堂由教堂和鐘塔以及一座八角形的洗禮堂組成。洗禮堂的外牆用綠色和白色的大理石鑲嵌而成，一扇青銅浮雕門上鑲有十塊以《聖經·舊約》故事為主題的浮雕銅板，包括：亞當和夏娃被逐出伊甸園、該隱殺害他的兄弟亞伯、約瑟被販賣為奴、摩西接受十誡……

這扇門非常華麗，簡直就像用黃金打造而成。米開朗基羅第一次來到這座洗禮堂的時候，他站在金碧輝煌的門前不由得發出感歎：「啊！這真是一道美麗的門啊！通過這裡，應該就會到天堂吧！」「天堂之門」因此而來。

第 45 章：義大利文藝復興式建築

當哥倫布率領航海隊員們興致勃勃地登上神秘的美洲大陸時，義大利的建築師們正忙著在靴子狀的亞平寧半島上逐漸完善文藝復興式建築風格。這些建造於15世紀早期的文藝復興式建築，不僅具有藝術價值，還有很多實際用處。以佛羅倫斯的里卡迪宮來說，它不僅外觀看起來像一座威嚴而堅固的碉堡，在歷史上也確實被作為碉堡使用。

當時，佛羅倫斯適逢戰亂。修建里卡迪宮使用的建築材料都是最堅固的，它像一個全副武裝的戰士，矗立在大地上，威嚴而莊重，似乎隨時都處於備戰狀態。整個宮殿的底層是穩固的石塊，用鄉村式結構搭建起來。每兩塊岩石相鄰的地方稍微隆起，看起來十分牢靠。窗戶被粗重的鐵條封起來，有些像籠子，可以有效防止外面的敵人破窗而入。視線向上，可以看到建築頂部牆壁上的一圈飛簷，就像飛鳥正在展翅，立刻要衝上雲霄一樣。

除了作為碉堡，這座建築也非常適合居住，走進去就會發現它的內部設計比外部更有宮殿感。正中央是一個寬敞空曠的大廳，周圍是陽台。建築中還有巨大的宴會廳和藏書豐富的圖書館，以及許多裝潢華麗的房間。

這個宮殿是由著名的麥第奇家族設計並且建造的，建成以後被里卡迪家族買下來，因此得名為里卡迪宮。

透過這個宮殿，我們可以看出哥德式建築和文藝復興式建築的區別：前者的特色在於對垂直線條的運用，這類建築大多數都由高聳入雲的尖塔組成，觀賞的時候，人們的視線從地面向上延伸到屋頂，會真實的感受到

建築的高大；作為對比，文藝復興式建築的線條以水平為主，許多排圓拱的窗戶，還有與地面水平的飛簷，都從橫向展示建築的雄偉。

另一座文藝復興式建築的代表是聖彼得大教堂。這座教堂的建造史和佛羅倫斯大教堂十分相似，極為曲折。

最早，它是為羅馬教皇而建造的教堂，設計者是當時著名的建築師伯拉孟特。但是動工以後不久，他就不幸過世了。為了完成教堂的建造，又

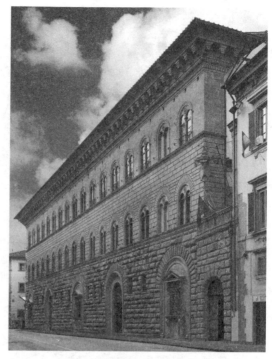
佛羅倫斯的里卡迪宮

有幾位建築師陸續加入，但是都無法使聖彼得大教堂最終完工。

我們現在看到的聖彼得大教堂，主體設計和建造是由米開朗基羅完成的。這位文藝復興時期的藝術巨匠不僅擅長雕刻，並且精通繪畫和建築設計，甚至還是一位偉大的詩人。在設計這座教堂的時候，他已經臨近暮年。直到他去世前夕，聖彼得大教堂仍然只是完成雛形。

米開朗基羅設計的聖彼得大教堂是希臘十字形的，教堂中央是一個漂亮的圓拱穹頂。米開朗基羅去世以後，另一位建築師接手他的工作。為了擋住米開朗基羅設計的精美圓頂，這位建築師在教堂的正面建造一個屏障，又將原來的希臘十字形改成拉丁十字形。

再後來，著名的建築師貝尼尼也參與教堂的建造，他在教堂的正面增添兩排柱廊，柱廊正好在教堂前面的空地邊緣，像兩排威武的士兵守衛這

片環形空地。就這樣，聖彼得大教堂終於竣工。

雖然聖彼得大教堂努力維持它的巨人身姿，但是因為缺少適當的參照物，這座教堂的宏偉壯觀反而不明顯。就連貝尼尼增添的漂亮廊柱也無法襯托教堂的雄偉，因為那些廊柱非常高大，矗立在教堂之前無法產生強烈的對比效果。但是，如果一個人站在聖彼得大教堂前面，它的壯觀就會立刻突顯出來。僅僅是這座建築的窗戶高度，就是一個成年男子身高的四倍！

除了聖彼得大教堂以外，在義大利還有很多各具特色的文藝復興式建築。後來，這種

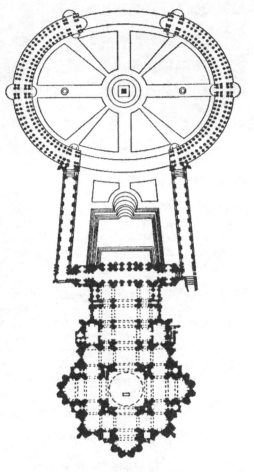

聖彼得大教堂平面圖

建築風格逐漸從義大利擴散到世界各地，並且相繼融入不同地域建築的特色元素。

文藝復興式建築像一朵蒲公英，隨著文藝復興之風的興起，飄散到歐洲甚至世界各地，扎根發芽，綻放美麗的花朵。

【塗鴉牆】聖彼得大教堂的三件「鎮宅之寶」

聖彼得大教堂內有許多雕刻藝術精品，其中最引人注目的三件可以並列為聖彼得大教堂的「鎮宅之寶」。

第一件是米開朗基羅的雕塑作品。他雕刻的是聖母懷抱死去的兒子的情景，母親眼神中流露悲痛和淒婉，但是又表現對上帝意旨的順從感，這幅偉大的作品是米開朗基羅24歲的時候完成的。

第二件是貝尼尼設計的青銅聖彼得寶座。椅背上有兩個天使，分別拿著開啟天國的鑰匙和教皇三重冠，寶座鍍金，還有很多象牙裝飾，十分貴重。

第三件是貝尼尼雕製的青銅華蓋。它有5層樓高，由4根螺旋形銅柱支撐，半圓形欄杆上永遠點燃99盞長明燈，華蓋下方的祭壇只有教皇才可以使用。

第 46 章：典雅的英倫風格

你有沒有被關在博物館或是圖書館裡的糟糕經歷？

我認識一個英國男孩，曾經在博物館裡度過難熬的一夜。那天，他去博物館看畫展，走得很累，於是隨便找一個沙發想要休息，就像你猜到的那樣，他竟然這樣睡著了！

那座博物館非常大，傍晚閉館的時候，工作人員一時疏忽，沒有發現蜷縮在沙發上的男孩，關燈和鎖門一氣呵成，剩下那個倒楣的正在呼呼大睡的孩子。

當男孩醒來時，周圍一片漆黑，伸手不見五指，他嚇得驚慌失措，摸索著衝到門口拼命捶打大門，「咚咚咚」的響聲讓寂靜的博物館顯得更恐怖。他敲了半天，沒有任何人理會，他只能在黑暗中蜷著身子，哆嗦著等待黎明的到來。

就是這個男孩告訴我，住在博物館裡是一件多麼難受的事情，他一邊說話，一邊皺起眉頭，好像想要努力擺脫那種糟糕的感覺。

人文氣息濃郁的英國有許多美術館和博物館，可能許多人都有和這個男孩相同的遭遇，並且在第二天早上揉著僵硬的身體抱怨：這些華麗的建築，住起來完全不舒服！

事實上，大多數保存完好的古建築都不適合居住。例如：帕德嫩神廟、聖索菲亞大教堂、比薩斜塔、蘭斯大教堂，雖然金碧輝煌和宏偉壯觀，但是有幾個人願意把家安在這樣的地方？這些建築又大又空曠，即使有大批僕從服侍，也不會讓人感覺到溫馨和舒適。但是，在建築史裡有舉

足輕重的地位，都是這些不適合居住的建築，人們的居所為何沒有留下濃墨重彩的一筆？

其實，古老的住房沒有保留下來的原因和建築材料有關。以前人們修建住房時，大多採用木質結構。於是，一部分舊房屋隨著時間的流逝腐朽坍塌，另一部分毀於戰爭和天災等各種災難中，還有一些由於建築用地的缺少而被拆掉。人們修建住房時，根本沒有想過讓這些居所像神廟或教堂一樣有流傳後世的價值，因此從建設初期到後期保存，大多順其自然，不會去刻意保護。

但是，論及建築的趣味性，普通住房比那些英國哥德式大教堂等各種有名的公共建築更加有趣。在接下來的介紹中，相信你可以體會到英國普通住房擁有的那種樸素的美麗。

英國的哥德式建築風格一直在改變，後期建築與早期建築完全不同。到了伊莉莎白一世時期，所謂的哥德式建築已經不具備任何哥德式的象徵。人們把這種後期的英國哥德式建築風格命名為「都鐸式」。

當時，整個英國都在都鐸家族的統治之下。在英國所有建築中，都鐸式建築最具英國特色，其風格介於哥德式與文藝復興式建築之間，又區別於這兩者，被打上英國人特有的生活烙印。

中世紀英國的建築師們沉迷於修建各種各樣的古堡。到了都鐸王朝時期，莊園取代古堡，成為建築師們的新寵兒，也成為主流建築。建造於這個時期的莊園，有一些被完整保存下來，讓後人有機會置身其中，感受幾百年以前英國人的生活環境。

這些莊園很有特色，牆面不是光滑完整的，有高大的突窗，這些窗戶都是平頂的，雖然大部分也像哥德式窗戶一樣有美麗的窗飾，但是又像之前提到的義大利文藝復興式建築一樣整齊地橫向排列。莊園主體建築的窗戶和煙囪不是無用的裝飾品，而是源於生活的需要。但是為了外表美觀，

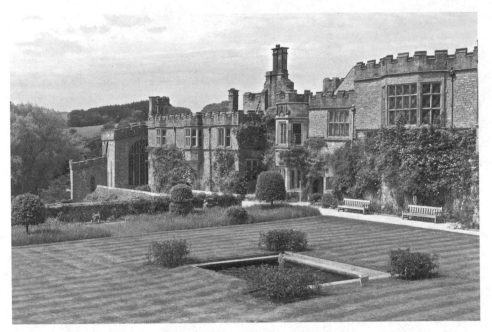

都鐸式建築風格的哈登莊園

煙囪通常被修建成圓柱形或螺旋形。

　　都鐸式的房屋外表十分樸素，看起來卻溫馨舒適，很好地展現英國人內斂的性格。它的最大特點就是可以很好地與周圍的環境融為一體，看起來渾然天成。這歸結於它的修建材料大多可以在鄰近的地區找到，像石頭和磚塊或是木材和石灰的混合物都是搭建房屋的必備材料。

　　推開樸實的房門，就會看到房屋內精緻的裝潢和特別的設計，那些細膩而不繁瑣，舒適而不奢侈的細節，可以讓你感受到在這裡生活是一件多麼幸福的事情。都鐸式房屋的內部才是設計的重點，不像義大利的文藝復興式建築只追求華麗的外觀，內部裝潢卻非常簡陋。

　　都鐸式建築的大致結構相同，一般來說一層都是大廳，用來接待客人；第二層是一條長廊或是一個可以貫穿整幢建築的大廳，長廊會將二層所有的房間連在一起。長廊的牆壁上，像電視劇中的莊園一樣，懸掛家庭成員的畫像。

如果我必須在英國住一段時間，我一定會選擇住在溫馨而美麗的莊園裡，拒絕踏入教堂和博物館或美術館華麗而冰冷的大門。你又會做出什麼樣的選擇？

【塗鴉牆】——都鐸王朝時期的「斑馬房」

　　在都鐸王朝時期，有一種「半木式架構建築」也十分有名，而且難得地保留到現在，例如：現在英國街頭的一些特別的旅店或酒館，都屬於這種建築風格。這樣的房屋一般面積不大，建在街邊。房屋的一層是磚塊堆砌而成，二層或是更高的樓層都是用橡木做框架，裡面填充磚塊和石灰而成。從外面看起來，黑白相間的牆壁十分顯眼，很多人稱這種房屋為「斑馬房」。

　　在英國，有兩座這樣的半木結構房屋吸引成千上萬的人來參觀。其一是偉大的戲劇家莎士比亞出生的房屋，另一間是莎士比亞的妻子安・哈瑟薇的房屋。

莎士比亞的故居

第 47 章：法國塞納河畔的名勝

　　建築工地上經常用的石棉布是一種特殊的防火材料，它還有一個好玩的外號，叫做「四足魚皮」。四足魚生活於16世紀，形似蜥蜴，皮膚像一件特製的防火衣，不怕火燒。鑒於它的特異功能，法國國王法蘭索瓦一世將其當作自己的象徵。凡是在法蘭索瓦一世統治時期修建的建築，大多貼著或刻有一個四足魚的圖案標示和大寫的國王名字首字母「F」。

　　法蘭索瓦一世統治時期，法國國力強盛，富有的帝王經常一擲千金，購買最好的畫作和金飾與雕刻，並且聘請最優秀的建築師大興土木。當時，為他工作的金匠與畫家和雕刻家大多是義大利人，但是大型建築基本都是由本國的建築師完成。法國的建築在這個時期逐漸形成自己的風格。

　　與義大利的建築相同，法國的建築大多數也是文藝復興式建築。但是法國的建築外表上更多保留哥德式的特點，建築的外部線條垂直於地面，像一柄劍一樣直上直下，不像義大利的文藝復興式建築完全背離哥德式風格，採用大量平行於地面的線條。

　　之所以會形成差異如此之大的建築風格，主要是因為兩國對建築風格的吸收和改進力度不同：法國建築的土壤是哥德式建築風格，它滋生於此，即使後來不斷做細微調整，骨子裡還是帶著天生的哥德式風韻；義大利的文藝復興式建築風格是對傳統風格的大刀闊斧式的改革，像一陣狂風捲走殘雲，只剩下一片明淨的天空供人肆意揮灑才華。

　　文藝復興式的宮殿和城堡在法國建築界享有盛名。城堡集中分布在盧瓦爾河兩岸，靈動的河水和威嚴的城堡，一動一靜，一柔一剛，一曲一

直，相互對比映襯下，讓這個「城堡之鄉」又多出幾分靈氣和風情。

必須提到的是布盧瓦城堡，它到現在還完好的保存，像一本立體的建築日記，記錄法國建築風格的轉變。

布盧瓦城堡的一部分建於文藝復興之前，被打上哥德式風格的烙印。

到了法蘭索瓦一世統治時期，文藝復興之風吹至法國，城堡剩下的部分呈現文藝復興式風格，這個部分的建築又有「法蘭索瓦一世之翼」的美稱。最具特色的是由大理石和石塊建成的旋轉樓梯，台階上刻著顯眼的四足魚圖案和大寫「F」。這個部分的建築雖然是文藝復興時期的產物，但是也有哥德式建築的痕跡，例如：屋頂和梯台上突出的滴水嘴。

法蘭索瓦一世對城市生活感到厭倦時，布盧瓦城堡就是他鍾愛的消遣休憩之所，但是如果要他給自己最喜歡的建築排名，榜首一定是無數人嚮往的楓丹白露宮。這座宮殿因為美麗的花園與秀麗的自然風光和色彩多樣的內部裝飾聞名。

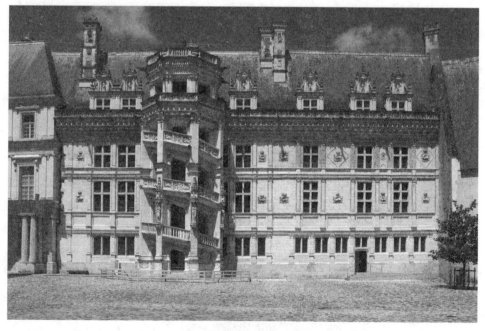

法國布魯瓦城堡

在法國的眾多著名宮殿中，楓丹白露宮不是最有名和最出色的一座。對於現代人而言，更熟悉的是巴黎的羅浮宮，這座昔日的皇室宮殿，如今已經成為聞名遐邇的博物館。皇室的高貴典雅，加上深沉的歷史和文化內蘊，使這座數百歲的宮殿被時光釀成一瓶香氣濃郁的美酒。

羅浮宮始建於13世紀初期，直到19世紀才全部完工，它的修建過程像一根細長的金絲線，貫穿整個法國文藝復興時期，建築風格上融合法國文藝復興式建築風格的各個時期。所以，在法國建築史上，這是一座必須提到而且最具代表性的建築。

由於羅浮宮不是一次建造而成，整座宮殿過於龐大，沒有一張照片可以完整地展現它全部的魅力。如果你有機會去法國旅行，一定要去巴黎，到了巴黎，一定要去羅浮宮。只有親眼目睹它的風采，才可以體會那種許多建築風格交織而成的混合而不雜糅、豐富但不繁綴的美麗。

在所有參與修建這座宮殿的著名建築師中，有兩個人必須要提到：一位是皮埃爾・萊斯科，他是法蘭索瓦一世的御用建築師；另一位是克勞德・比洛，他設計羅浮宮東面長排的科林斯對柱。更有趣的是，這位為羅浮宮設計做出卓越貢獻的比洛，本身的職業卻是御醫！這讓人不由得聯想，石柱上精美的花紋是不是比洛用鋒利的手術刀雕刻出來的？

法國歷任國王中，除了法蘭索瓦一世大興土木，建造許多城堡宮殿以外，路易十四的奢侈程度有過之而無不及。路易十四一生中揮霍重金打造凡爾賽宮，這座美輪美奐的宮殿被歷代法國國王精心維護和擴建，因此變得越來越富麗堂皇。這座建築的特殊歷史意義，在於第一次世界大戰的停戰協定就是在這裡簽署。

提到凡爾賽宮，就不能不提它的宮苑。這座比凡爾賽宮小得多的建築叫做小特里亞農宮，是由法國國王路易十五修建的，也是在法國大革命被斬首的瑪麗・安東尼王后最喜歡的居所之一。

法國大革命以後，法國興建許多聞名於世的建築，其中有被法國人奉為「神聖之地」的傷兵院。拿破崙的陵墓在這座建築下面，建築內部有象徵拿破崙標誌的大寫的「N」。

另一個有名的法國建築是萬神殿。萬神殿既是教堂，又是紀念巴黎守護神聖女熱納維耶芙的神社，裡面有記錄聖女熱納維耶芙生平事蹟的精美壁畫。法國的萬神殿和希臘的眾神廟有些相似，但是萬神殿的拱頂更小，而且拱頂底部有一圈細長的圓柱。

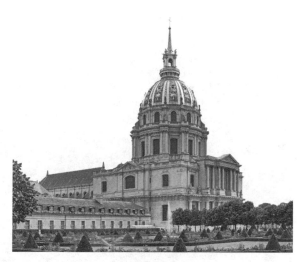

法國傷兵院

法國的知名建築還有很多，有我們熟悉的艾菲爾鐵塔、凱旋門、馬德萊娜教堂，還有很多我們叫不出名字的建築。為了不讓你被這些拗口的名字搞迷糊，我暫時先說到這裡。如果你仍然感到好奇，不妨到法國旅遊一次，或是拿起任何一本建築學方面的書籍或畫冊，都可以看到它們的身影。因為這些建築實在太有名，任何一個對建築有所研究的人都不會遺忘它們的名字。

【塗鴉牆】——互不相遇的樓梯

說到有趣的樓梯，在法國香波爾城堡最高的塔樓裡，就有一座神奇的「互不相遇的樓梯」。一個人從上向下走，另一個人從下向上走，這兩個

人絕對不會在樓梯上相遇。這是因為樓梯是由不在同一平面的兩座樓梯向上螺旋而成。這種奇妙的建造方法後來被許多建築師借鑒，美國自由女神像內部的鐵梯也是依照這種方式修建的。

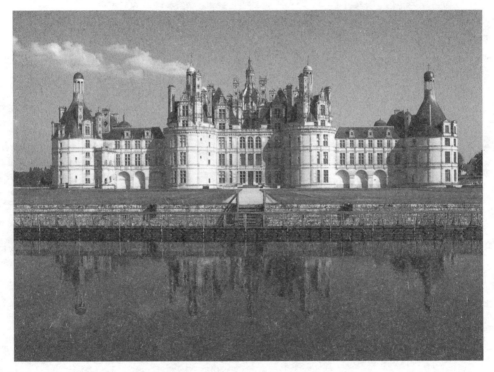

法國香波爾城堡

第 48 章：掙脫束縛的巴洛克風格

你是不是厭倦每天的早餐都是牛奶和吐司麵包？你是不是厭倦每天晚上10點之前必須上床睡覺的規定？你是不是厭倦老師上課之前總是不斷強調立刻又要考試……一成不變的東西總是會激發人們的反感，就像一直養貓的人特別喜歡鄰居家的狗，就像吃慣山珍海味的人會對別人餐桌上的家常菜流口水。

人們心裡都有一顆好奇的種子，如果破土而出，就會對新奇而陌生的事物充滿嚮往。這也是巴洛克風格誕生的歷史必然——大街上到處是成排的文藝復興式建築，嚴重的審美疲勞促使建築師們以這種建築為胚胎，培育嶄新的建築風格，巴洛克風格由此誕生。

「巴洛克」源自葡萄牙語，是「變形的珍珠」的意思。名如其實，巴洛克風格的建築就像變形的美麗珍珠，在建築史上熠熠生輝。它擺脫所有細節都必須遵循古羅馬建築理念的嚴苛規矩，成為文藝復興式建築的背叛者，最初甚至作為不守規矩的典型代表，被一些傳統建築師批判得一無是處。事實上，許多巴洛克風格的建築都異常精美。

巴洛克建築始於17世紀的義大利，它們大多外形自由和追求動態，並且注重布局，可以與周圍的景色和諧地融為一體。

但是，巴洛克式的建築看起來過於花俏，裡外都布滿裝飾，到處都是奇形怪狀的雕刻和圓柱，還有色彩多樣的大理石板，像一塊甜膩的奶油蛋糕，對於喜歡吃甜食的人來說固然值得欣喜，但是鍾愛樸素和淡雅之美的人經常對其望而卻步。

目前世界上最美麗的巴洛克建築在義大利的威尼斯運河旁邊，這就是著名的安康聖母教堂，它為威尼斯水道增添許多色彩。當年，一場可怕的瘟疫奪去三分之一威尼斯人的生命，得以倖存的人們修建這座漂亮的巴洛克式教堂，以表達對上帝的感恩之心。

安康聖母教堂呈現希臘十字形，正中央有一個巨大的圓頂，用來支撐圓頂的緞帶捲狀扶壁上刻滿各式各樣的雕像，十分精緻，但是顯得有些擁擠，從教堂高處通往地面的階梯非常漂亮。

除了威尼斯，在義大利的各個角落都可以看到巴洛克式的建築，就連臨近的西班牙和葡萄牙也有這種建築的蹤跡。在西班牙，各式各樣裝飾繁冗的巴洛克式建築矗立在城市中和鄉村裡，沐浴明媚的陽光，呼吸清新的空氣。在這個陽光強烈的國家，人們不覺得華麗和花俏的巴洛克式建築刺眼，它以藍天白雲和街道花草為背景，這一幕和諧自然而渾然天成。

17世紀，伴隨西班牙的殖民掠奪運動，巴洛克建築風格也被傳播到世界各地。西班牙的羅馬天主教有一個專門傳播教義的組織，類似中世紀的修道士，其成員都是耶穌會信徒。所到之處，他們不僅播撒宗教的種子，還建造為這些種子遮風避雨的溫暖苗圃——教堂，這些宗教建築大多採用巴洛克風格。

如果你熟悉歷史，很快就可以把巴洛克式建築的傳播足跡與17世紀西班牙和葡萄牙的殖民活動聯繫在一起。西班牙探險者以國王的名義東征西伐，近至歐洲鄰國，遠至南北美洲，他們把天主教的福音傳播過去，也把許多巴洛克風格的教堂栽種在那些廣袤的土地。在整個美洲，巴洛克式教堂甚至比西班牙本國還要多。這些教堂的根紮得很深，經歷多次地震，而且多年疏於修葺，依然屹立不倒。

【塗鴉牆】——巴洛克風格

巴洛克建築藝術大多具有以下特點：既有宗教的特色，又有享樂主義的色彩；打破理性，推崇藝術家的想像力，具有濃厚的浪漫主義色彩；運動與變化是它的靈魂；注重作品的空間感和立體感；強調藝術形式的綜合手段，不僅與雕刻和繪畫結合，還吸收文學、戲劇、音樂等領域裡的一些元素；宗教題材佔據主要地位；大多數巴洛克的藝術家會有遠離生活的傾向，所以在一些畫作中，會縮小人們的形象。

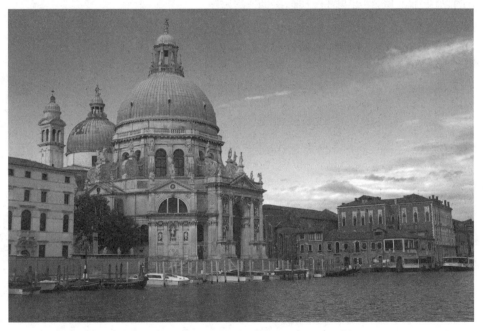

在運河旁邊的安康聖母教堂

第 49 章：最華麗的紀念碑

　　第一位把文藝復興式建築風格帶到英國的人是建築師英尼格・瓊斯。他曾經在義大利學習建築，就是在那個時候迷上這種典雅而莊重的建築風格。回到英國以後，英尼格・瓊斯設計第一幢文藝復興式建築，讓喜歡新鮮事物的英國人大開眼界。就像小朋友對糖果或玩具的渴望，英國的紳士和小姐們迫切地想要擁有一幢特別的房屋。

　　一陣春風掠過大地就可以喚醒沉睡的青草，文藝復興式建築搭乘英尼格・瓊斯帶來的春風，迅速在英國落地生根，並且逐漸蔓延。

　　雖然文藝復興式建築傳到英國的時間晚於其他國家，但是很快就掀起一股興建熱潮。走在這個潮流最前端的是英國皇室，他們聘請許多優秀的建築師設計和建造懷特霍爾宮，這座宮殿是英國文藝復興式建築的典型代表。

　　由於各種原因，整座宮殿只有宴會廳部分被建成。就是這個宴會廳，見證英國皇權百年變革的艱辛歷程：查理一世從這個宴會廳走向黑色的斷頭台；也是在這個地方，查理二世重新恢復王權。英尼格・瓊斯是這座宮殿的設計者之一，這是英國第一座基於羅馬和義大利設計理念修建的建築。

　　繼英尼格・瓊斯之後，又一位以文藝復興式建築聞名英國建築界的建築師是克里斯多佛・雷恩爵士。雷恩本來是一位天文學家，還是一所大學裡的教授。

　　1666年，倫敦發生有史以來最大一次火災，大火熊熊燃起，火勢無法

控制，沖天的火光映紅倫敦的天空，濃煙嗆得附近的居民直流眼淚。在這片火海中，包括聖保羅大教堂在內的五十多所教堂毀於一旦。

之後，雷恩受命重新設計和修建聖保羅大教堂和其他部分教堂，一舉成名，受到業內人士的普遍認同。雷恩本來就是文藝復興式建築的癡迷者，重建以後的聖保羅大教堂呈現一種嶄新的風貌。

英國的文藝復興式建築大多保留哥德式建築的特色，這一點在聖保羅大教堂的設計上也可以看出來。聖保羅大教堂與所有其他哥德式教堂一樣也是十字形，然而特殊的是，雷恩爵士在十字交叉處上方建造一座安有石頂燈的圓頂。這個圓頂總共有三層，最裡面是天花板，天花板上有一個用來支撐石頂燈重量的磚砌夾層，夾層的上面才是真正的圓頂。

再看聖保羅大教堂的外部，倫敦的聖保羅大教堂比羅馬的聖彼得大教堂多出柱廊。兩排柱廊一排在上一排在下，像宴會廳一樣排列，使主建築的比例更協調，看起來也更美觀。

但是，修建聖保羅大教堂的時候，使用的建築材料品質低劣，隨著時間的推移，教堂竟然逐漸成為一幢危樓。為了避免發生危險，工匠們及時對教堂的地基和支撐結構進行加固，使它可以繼續開放。

重新開放的聖保羅大教堂是倫敦最著名的地標性建築，它作為英國最大的教堂，吸引來自世界各地的遊客。

除了聖保羅大教堂，雷恩爵士總共設計將近五十座教堂，其中沒有哪兩座是相似的，每個作品都是獨一無二的，都在英國建築中佔據一席之地。有些教堂因為其獨特的外部設計聞名，有些教堂因為漂亮的內部裝飾受人推崇，但是最受歡迎的還是雷恩設計的優美尖塔。

【塗鴉牆】——雷恩爵士的墓誌銘

　　雷恩爵士去世以後，被葬在他用心血灌注而成的聖保羅大教堂，墓碑上寫著一行拉丁文的墓誌銘，意思是：「如果你想要看我的紀念碑，請環顧周圍。」世界上難道還有比這個更華麗和更有價值的紀念碑嗎？

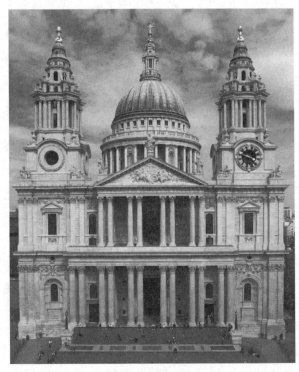

英國聖保羅大教堂

第 50 章：在美國盛行的「殖民式」風格

如果獨自一人置身杳無人煙的荒野，寒冷而黑暗的夜晚像一張大網，立刻就要從天而降。這個時候，你會為自己建造什麼模樣的住所？是挖一個洞穴，還是用石頭壘一間房屋，或是砍下周圍的樹木搭一個木屋？無論如何，你必須找到一個溫暖而安全的地方，躲在裡面，避開會把人凍僵的寒冷和會把人撕碎的野獸。

第一批來到美洲的英國人，就曾經面臨這樣的困境。面對眼前的荒野，他們想起在英國樹林裡看過的燒炭人的茅屋。於是，他們砍下樹枝為自己建造類似的簡陋住房。早期定居者的住房外形與印第安人的帳篷類似，尖尖的屋頂是用稻草堆成的。

第一個在美洲蓋起小木屋的人是誰？我相信一定也是英國殖民者，在他們踏上美洲大陸之前的漫長時間裡，當地居民似乎從來不知道那些豐富的木材資源可以用來蓋房屋。殖民者就地取材蓋起第一間木屋之後，它就成為開拓者和定居者紛紛仿效的模型，這種方法被迅速傳到美洲各地。

現在，美國肯塔基州的霍金維爾還保存一間小木屋，它被一幢高大的大理石建築圍在中間，看起來毫不起眼，卻有特殊的意義：這間木屋裡，曾經有一個男孩呱呱墜地，幾十年以後他在美國掀起狂風巨浪，他就是亞伯拉罕·林肯。

隨著時間的推移，小木屋逐漸被磚砌的房屋取代。早期的英國定居者在美國修建很多磚砌的哥德式建築，其中有一座名為「聖路加」的教堂至今還是保存完好，這個教堂有哥德式特有的尖窗和斜屋頂。雖然同一時

期，英國的哥德式建築風格早就
過時，但是在美國卻方興未艾，
漸入佳境。

美國聖路加教堂

　　同樣的情況還發生在新英格
蘭地區和維吉尼亞州，在這兩個
地方有許多由早期定居者修建的
哥德式房屋，這些古老的房屋被
很好地保存到現在。

　　房屋大多為木質結構，通常
裝有「豎鉸鏈窗」。所謂的豎鉸
鏈窗，就是在房屋旁邊用鉸鏈固
定的有許多玻璃窗格的窗戶。這
些房屋通常為雙層建築，第二層
會有一角突出來，或是第二層的面積大於第一層，導致第二層有一部分是
懸空的。不必擔心懸空部分會墜落下來，它們非常堅固，數百年的風雨也
沒有摧毀它們。

　　後來，一些建築方面的書籍慢慢傳入美國，美國的建築師們在設計建
造房屋的時候開始有參考。由於這些書籍大部分來自於英國，當時英國流
行的文藝復興式建築也大方地到遙遠的美洲做客，並且很快反客為主，成
為美國建築的主流風格，並且引發建造文藝復興式建築的熱潮。

　　文藝復興式被認為是對美國影響最大的建築風格，這種又被稱為「喬
治亞殖民式」的建築，在美國各大城市都很常見。

　　建築師們在修建喬治亞殖民式房屋時，會根據地域特色挑選建築用
材，例如：在森林資源豐富的北部，人們大多以木材為主要材料，南部的
房屋更多是磚質結構。

可是這種情況在賓夕法尼亞州又遭遇挑戰：這裡的喬治亞殖民式房屋的主要材料是石頭。這是因為當地的房屋都是由美國工匠仿照英國建築書籍的設計方案修建而成，沒有經過專業建築師的設計。

美國盛行的建築風格中，除了喬治亞殖民式，還有荷蘭殖民式。因為美國的部分領土曾經受到荷蘭的殖民統治。荷蘭殖民式房屋最大的特色是它的雙折線屋頂——屋頂從正面斜向下突出，並且夾蓋在門廊上方。這種建築風格大多出現在紐約州和紐澤西州等地，直到現在仍然被廣泛運用。

美國流行的殖民式風格建築，最迷人的地方是它的樸素和簡約。這些建築通常沒有太多裝飾，只有門道、壁爐架、樓梯、天花板的木板上有少量雕刻花紋。房屋的正門上方通常有一個刻著木窗飾的扇形氣窗，一陣陣清涼的微風彷彿正從「扇面」上吹過來。有些房屋大門兩旁有露出一半的方形或圓形木椿，還有些工匠採用的是羅馬風格的圓柱。

在發展比較慢的美國西部，流行的是另一種殖民式風格的建築——西班牙風格。在美國大革命時期，西班牙的方濟會修士通常會穿過加州進入他們在墨西哥的定居地。許多西班牙風格的建築和教堂被他們留在沿途的城市和鄉村，成為殖民者給美國文化烙上的一條印痕。

西班牙殖民式風格的建築通常由曬乾的磚塊和土坯建成，像中世紀的修道院一樣平實牢固。這類建築最早是西班牙方濟會修士的聚居地，又叫做「傳教院」。每個傳教院都有一個小教堂，庭院和房間用迴廊連接在一起，既簡單又實用。在今天，有一些古老的傳教院已經坍塌，但是還有一些被完整地保存下來。

除了西班牙殖民者修建的建築，美國西部的印第安人也有自己獨特的建築風格。在很多人的印象中，印第安人似乎都住在用樹皮和草葉搭建的帳篷裡。其實，居住在美國亞利桑那州和新墨西哥州西南部的印第安人的房屋是土磚結構，而且還是真正的公

寓，即同一個屋簷下有許多房間供全家人居住。

這種房屋被稱為「普韋布洛族印第安式建築」，都是平頂房，屋頂安置在牆頭突出的木樁上，有時候建築不止一層，房屋的樓梯單獨修建在屋外。

當其他殖民國家紛紛在美國土地打上自己國家的烙印時，法國人也不甘示弱，紐奧良地區古老建築明顯的長窗戶和鐵製露台就是法國建築風格的展現。

如果你問我，這個時期美國的建築風格到底是什麼？這個問題真的難倒我。我們不妨把它比喻為一個五彩斑斕的萬花筒，或是一座豐富多彩的萬國園，各種風格和特色在這裡交織雜糅，又煥發一種複雜多樣的美麗。

接下來，這個萬花筒裡出現的新景色是古希臘建築風格，其中最具代表性的建築是位於華盛頓的財政大樓，羅伯特・米爾斯是它的建築師。

米爾斯的作品除了這座希臘柱廊式的財政大樓，還包括位於巴爾的

華盛頓紀念碑

摩的美國首座華盛頓紀念碑，以及當時世界上最高的建築——華盛頓紀念碑。華盛頓紀念碑是一根巨大的多立克式石柱，柱頭安置華盛頓的雕像。華盛頓紀念碑是一座巨型的方尖石塔，建設過程耗時數年。時至今日，它們依然是華盛頓的地標性建築。

　　總之，美國早期建築風格各異，每種風格都與美國的發展史和其他國家的殖民運動緊緊相連。正是這些殖民者們，書寫美國的建築風格史。

【塗鴉牆】——美國總統設計的建築

　　眾所周知，起草《獨立宣言》的湯瑪斯·傑佛遜是一位偉大的美國總統，但是很少有人知道他還是當時傑出的建築師之一。他是古羅馬建築理念的忠實擁護者，設計和建造很多古羅馬風格的建築，其中最有名的是他的莊園蒙蒂塞洛以及維吉尼亞大學。

美國傑佛遜總統創建的維吉尼亞大學

由傑佛遜設計的建築已經不能歸為殖民式，因為當時美國已經獨立，這樣的建築風格更適合叫做早期共和國風格。以維吉尼亞大學來說，傑佛遜在設計的時候很巧妙的在校園正中留出空曠的方形草地，草地周圍有白色圓柱映襯的暗紅色磚房，看起來十分迷人。

第 51 章：誕生於荒地的美國首都

經過漫長革命的美國終於宣布獨立，這本來是一件歡天喜地的好事，但是當國會在紐約召開第一次會議時，為了建都選址問題，南北兩方議員發生激烈的爭吵。

這種情況不難理解，連孩子們也會經常抱怨為什麼學校沒有建在自家對面。北方議員希望把首都建在紐約，南方議員卻認為費城是最適合的建都位址，雙方爭得面紅耳赤，不可開交。

最終，他們只好互相妥協，決定把首都建在南北方的天然分界線——波多馬克河畔。那是一片灌木叢生之地，只有一些散落的村舍，誰可以想到繁華的美國首都華盛頓就是在這裡誕生的？

為了把這片荒蕪之地打扮得漂亮一些，美國人從法國聘請一位優秀的「城市化妝師」——皮耶・查理斯・郎方。

最初依照圖紙建造而成的根本不算是一座城市，僅僅是由泥土「街」連通的幾幢房屋。直到國會大廈和總統府等建築陸續被修建完工，這座城市才初具規模。

為了修建國會大廈，美國舉辦大型的設計競賽。威廉・桑頓爵士的設計方案，得到美國總統喬治・華盛頓和湯瑪斯・傑佛遜的一致認同。

在國會大廈建立的同年，總統府也投入建設之中。

在1812年爆發的英美戰爭中，英國士兵在華盛頓縱火燒毀國會大廈和總統府（現在稱為白宮）。我們現在看到的國會大廈和白宮都是經過重建或修繕以後的建築。

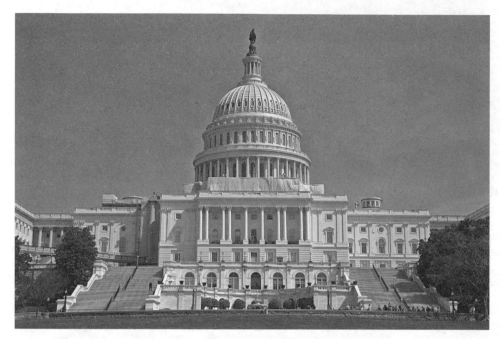

美國華盛頓國會大廈

　　重建國會大廈的時候，人們在原有建築的基礎上進行擴建，增加現在被稱為「參議院之翼」和「眾議院之翼」兩個部分，也擴建國會大廈正中央上方的水平拱頂。重建和擴建過程持續很多年，甚至在美國內戰期間，林肯總統也沒有放棄這項工程。因為在林肯看來，國會大樓圓頂的修建工作可以給北方的人民很大鼓舞。

　　重建國會大廈圓拱頂的時候，工匠們使用新式的建築材料——鐵。有常識的孩子都知道鐵遇水容易生鏽，並且沒有人可以阻止雨水的降落。為了保護國會大廈的圓頂不受雨水侵蝕，人們給它塗上油漆。全部粉刷工作大概使用80噸油漆！工程難度不容小覷，圓拱頂的宏偉程度也不難想像。

　　新建的國會大廈裡有一個展示廳，專門用來放置美國各州送來的著名人物雕像，每個州有兩個展位。

　　在這個展示廳的地板上，有一個標著金屬星形的特殊位置，無論是

誰，只要站在那裡輕輕地說一句話，整個房間的任何位置都可以聽到。或許有些孩子的腦海中已經上演一場精彩的諜戰大戲，但是我必須告訴你，這個位置沒有什麼特殊的竊聽裝置，只是約翰・昆西・亞當斯總統卸任以後當選國會議員擺放書桌的地方。可能是房間格局以及角度原因，從這個位置發出的聲波會由牆壁反射到房間的另一邊，一個人在這裡輕聲細語說的悄悄話都可能傳遍整個房間。

除此之外，國會大廈裡還有一條地下鐵路。這條鐵路連通國會大廈主樓，並且通往國會圖書館與參議院辦公樓和眾議院辦公樓。地下火車用電力驅動，可以幫助國會成員節省在相距遙遠的三個地方來回奔波的時間。

國會大廈不僅是世界上最莊嚴堂皇的政府大樓，也是一棟值得美國人民驕傲的建築。在整個建築界來說，這座大廈的設計實在是太過完美，致使美國各州修建州議會大廈的時候競相模仿。

除了國會大廈，華盛頓還有許多雄偉的建築。

林肯紀念堂完美地把希臘的傳統風格和美國人的創新精神融為一體。

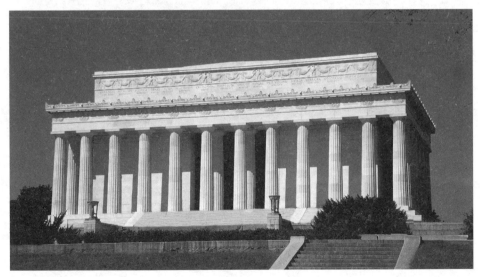

林肯紀念堂

在建築的圓柱和細節部分沿用古希臘建築規則，又沒有刻板地全套照搬，而是在一些地方做出適當的調整和創新，例如：省去圓柱上的三角楣飾。

華盛頓的聯合車站是一座古羅馬風格的建築，又融入現代建築的元素。

直到現在，華盛頓城的新建築也是依照當初皮耶‧郎方的設計圖修建的。這座世界上最繁華的都市，是世界上唯一一座還是荒地就被定為首都的城市。

【塗鴉牆】——白宮的得名

美國總統府又可以稱為「總統大廈」或「總統之宮」，初建的時候是一座灰色的沙石建築，1800年開始作為美國總統在任期內辦公並且和家人居住的地方。1812年，第二次英美戰爭爆發，華盛頓的許多建築毀於英國士兵點燃的一把大火中，總統府只剩下一具空殼和燒焦的外牆。

戰爭結束之後，美國人開始重修總統府。門羅總統下令在漆黑的外牆上塗上白漆，以掩飾被焚燒過的痕跡，後來，整棟官邸都被塗成白色，並且因此得名「白宮」。1901年，羅斯福總統正式把它命名為「白宮」，後來成為美國政府的代名詞。

第 52 章：架在陸地上的彩虹——橋樑

有一首詩歌名為《奮勇護橋的賀雷修斯》，講述一個羅馬英雄和他的夥伴奮不顧身阻止敵人切斷大橋進而拯救一座城市的故事。這首詩歌中的重要道具是當時羅馬唯一一座橋樑，這座橋樑是木質結構的，用斧頭就可以砍斷。據說，賀雷修斯和夥伴們保住橋樑並且保住整座城市以後，教士們籌資修建一座新橋，其中教皇是最主要的負責人。

如果把建築史當作一個舞台，除了作為主角的教堂和住宅等房屋以外，橋樑也是不可忽視的重要配角。設想一下，如果沒有橋樑把以水為界的不同地域連接在一起，很多人必須乘船出行，既不方便也不安全。橋樑就像架在陸地上的彩虹，把不同的人物和不同的風景串聯在一起，串出一個七彩的世界。

現在，就讓我們用熱烈的掌聲，歡迎建築界裡非常重要的橋樑逐一登場吧！

最早出現在人們生活裡的是獨木橋，這是世界上最早的橋樑。修建獨木橋大概是最容易的建築工程，只要把一根足夠長足夠寬足夠穩固的木頭放在小溪或河流兩端就可以宣布竣工。其實，後來出現的浮橋也是獨木橋的一種，只是木頭是架在船上而已。早在波斯帝國的薛西斯一世大帝入侵希臘的時候，也就是西元前480年，人們曾經修建一座橫跨達達尼爾海峽的浮橋。

第二種是拱橋，在中國十分常見。最具代表性的中國拱橋是安濟橋，這座石拱橋已經存在1300多年，依然屹立不倒，足以證明拱橋的牢固性。

第三種是吊橋，也可以稱為懸索橋。簡單的吊橋就像懸在兩棵樹之間的藤蔓。

第四種是懸臂橋，簡單來說，就是一端固定的獨木橋。它的原理十分簡單，以一個木板為例，懸臂橋就是你手持著木板的一端，讓木板的另一端貼著旁邊的桌子，但是木板卻不放在桌面上。一般懸臂橋每段都在中間支撐而非在橋面兩端，橋面的每段由河裡面同樣的結構支撐，使它保持平衡。各段相接的地方，有一個短小的墩距。

第五種是桁架橋。這種橋的外部有一個桁架，將橋樑各部分固定在一起。桁架既可以固定在橋面上，也可以在橋面下。

世界上所有的橋樑大概都可以歸入這五種，當你到處旅行時，不妨稍微辨別你眼前的橋樑屬於哪種。

我們之前已經介紹很多可以修建完美教堂和宮殿的卓越建築師，如果讓他們去修建橋樑，並非每個人都可以做得很完美。

希臘的建築師創造許多舉世聞名的建築，卻很少造橋。這一點和他們的生活環境有關。希臘的河流一般都比較窄，不必架橋就可以走過去。羅馬人不僅善於修建建築，也是架建橋樑的好手，不僅在義大利，在西班牙、法國、英國等地，都可以看見羅馬人修建的橋樑，有很多橋樑至今仍然在使用，把河流兩岸的人牽在一起。

這些存留下來的大部分是石橋，羅馬人建造石橋的工藝十分精湛，石塊和石塊的契合處就像骨頭嵌著骨頭，一點縫隙也沒有，甚至不需要用灰泥來填補。

但是羅馬人修建橋樑的最初目的不是方便行人，而是為了引水。在古希臘，人們如果想洗澡，可以隨時去河流或水井處打水，或是乾脆泡在小溪裡。但是羅馬沒有那麼豐富的水源，為了可以舒服的洗澡，羅馬人開動智慧，決定將水透過很長的高架渠從幾公里以外的山間小溪引入城區內。

在引水的過程中，高架渠穿過山谷的時候是直接騰空架過去。在法國尼姆附近的加爾河上，仍然保留當年古羅馬人搭建的高架渠，這就是有名的加爾橋。修建高架渠的過程中，羅馬人累積大量的修橋經驗，並且逐漸成為世界上有名的架橋高手。

隨著羅馬帝國的衰落，橋樑建築業也像傍晚的夕陽，逐漸衰敗。直到12世紀，歐洲各國基督教教士才開始陸續修建橋樑。他們甚至組建一個名為「橋樑兄弟社」的社團，修建許多富有特色的橋樑。最初，為了阻擋強盜和士兵衝過橋打劫行人，他們修建的橋樑中間部分都非常狹窄，一次只能容一個馬夫通過。

中世紀時期最著名的橋樑是橫跨泰晤士河的倫敦橋，早期這是一座木橋，由於橋墩不夠牢固，經常需要修繕，於是人們重新設計和修建新的倫敦橋。到了中世紀之後的文藝復興時期，人們又修建包括威尼斯的歎息橋、佛羅倫斯的老橋、巴黎的新橋在內的許多著名橋樑，其中大多數都是石橋。

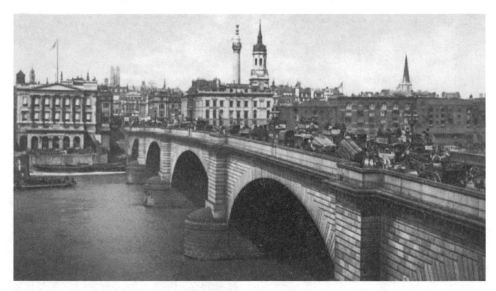

十九世紀的倫敦橋

現代的橋樑建築開始於1830年，最初人們修建許多鐵橋，隨著材料革新逐漸演變成鋼橋，後來鋼筋混凝土又成為最主流的橋樑材料，這種演變使橋樑越來越穩固，越來越美觀。現代的鋼筋混凝土橋大多為拱橋，鐵橋和鋼橋通常都是桁架橋。

世界上大多數橋樑都很漂亮，只是風格不同：有些像浮在靜溪上的一彎弧月，婉轉溫柔；有些是倚在長河上的一個駝峰，從正中隆起，有蓄勢待發之美；有些是橫臥大江的一條巨龍，於驚濤駭浪中鎮定自若。

只要你願意去發現，去瞭解，就可以感悟到不同的精彩，甚至還可以發掘一些有趣的故事。例如：在英國的巴恩斯特珀爾，有一座拱洞大小不一的橋樑，被稱為「世界上最醜的橋樑之一」。但是，如果你瞭解這些拱洞的大小不是源自建築師的設計，而是根據每個市民捐贈資金的多少來決定的，會不會覺得這是一件十分有趣的事情？

【塗鴉牆】——威尼斯的歎息橋

威尼斯的歎息橋建於1603年，在威尼斯總督府的側面，是一座石料製成的密封的巴洛克風格拱橋。橋樑兩側通常都是護欄或扶手，但是歎息橋兩側有牆壁，牆壁上有頂，被完全密封起來，只有側面石壁上有兩個窗戶，從側面看起來，就像一節沒有門的火車車廂。

這座橋樑的一端是威尼斯市政宮，也是當年威尼斯共和國法院和

威尼斯的歎息橋

總督府的所在地，另一端是威尼斯監獄。以前，這座橋樑是法院向監獄押送死囚的必經之路，被犯人視為通往死亡之地的石牢，當他們經過這裡時，難免要發出歎息聲，橋樑因此得名。

第 53 章：平地崛起的摩天大樓

地球上的人越來越密集，人們為了謀求更大的生活空間而努力。雖然孩子們更希望可以乘坐太空船遷居到外星球，順便再結交一些外星朋友，但是這種場景大概只能出現在科幻小說或是孩子們的夢裡。地球已經不可能再生長，人們只好向天空索要空間，建造許多高聳入雲的摩天大樓。

摩天大樓是美國人發明的，不要看他們在建築史上起步晚，但是發展的速度卻令人瞠目。僅僅紐約這座城市，至少有兩百多座摩天大樓，這個現代化都市簡直成為一座水泥森林。

走在街上，抬起頭來只能看見被許多高樓分割的狹長天空；爬到摩天大樓的頂部，向下俯視，路上的行人渺小的像螞蟻一樣，白天不敢高喊，唯恐驚散像棉花糖一樣的白雲，到了夜晚，似乎伸手就可以從天幕上摘下星星，真是一座既冰冷又夢幻的城市。

在摩天大樓還沒有被發明之前，城市中最高的建築是以高塔和聳立的尖頂著稱的哥德式建築。但是，哥德式建築和摩天大樓相比，只是小巫見大巫。也許你會認為，那麼高的摩天大樓是不是要建造幾百年？

以紐約帝國大廈來舉例，建成這座120層的摩天大樓，僅僅花費不到一年的時間。現代的高樓大廈都是使用自動卡車和吊車建造而成，速度非常快。

相較於具體施工，開工之前的準備工作更加重要。建築師和工程師需要花費大量時間認真繪製圖紙，成圖以後還要再三檢查。所有的建築材料都要預訂，以保證在需要的時候可以準時運送到施工現場。之後的施工過

紐約市的摩天大樓

程必須嚴格按照設計圖和時間表逐步推進，小到一節水管，大到一塊石頭和一條鋼桁，都必須放在既定的位置，每項步驟都不能拖延。如果細節上出現問題，可能影響整座建築的完工和使用，雜亂的工地還會影響附近的交通。

正是由於準備工作的充分，施工期間嚴格遵守要求和規範，才使得摩天大樓的工期比較短。

摩天大樓區別於一般建築的是：它大多採用鋼筋結構。也就是說，整棟大樓其實是由許多鋼筋籠組成，牆壁只是裝飾，所有壓力都由鋼筋籠承受。

與摩天大樓同時進入人們生活的是大量的電梯。電梯的出現，減輕人們爬樓梯的疲勞。摩天大樓和電梯的關係就像碗和筷子一樣，必須配套使用。隨著時代的發展，電梯也像火車一樣有常速和高速的區別，減少乘客們的等待時間。

新式摩天大樓的建築師對色彩的運用也逐漸靈活，紐約的美國暖氣公司大樓和舊金山的里奇菲爾德總部大樓就是這個方面的典範，它們的外牆是黑色的，樓道和頂樓被粉刷成金色，克萊斯勒總部大樓和帝國大廈的外部甚至使用不鏽鋼材料，呈現明亮的鎳色。

　　窗戶也是摩天大樓的設計重點之一。打通成百上千的窗戶，不只是為了給室內增加採光，美觀也是目的之一。設計師在設計窗戶時，為了將人們的視線往上拉，會把部分窗戶按照哥德式建築自下而上的線條排列，有些被設計為水平排列，還有一些窗戶像被堆砌在一起隨著高度的增加逐漸變小的方格。

　　雖然摩天大樓的建造工期不長，但是建築師們還是對細節進行精心設計。例如：摩天大樓的郵筒滑槽比較長，信件可能由於重力加速度的原因，在迅速滑落的過程中發生自燃。為了防止出現這種情況，設計師們特意在滑槽中增加可以減緩信件下滑速度的特殊裝置。

　　高樓的功能不同，有些是辦公樓，有些是商業樓，還有些是公寓。其中，辦公樓裡每天要容納上萬人，到了上下班尖峰時間，大量湧入和湧出的人潮會嚴重影響附近的交通流暢度，甚至形成交通堵塞。這一點到現在也沒有得到有效的解決。

　　現在，摩天大樓的建造過程中還存在各種需要被克服和留意

紐約市的帝國大廈

的問題，等待聰明的人們想出解決辦法。

　　總之，摩天大樓是19世紀建築史上最偉大的發明，它像一列朝天空行進的列車高速奔跑，科技是它的燃料，白雲是它的軌道，身處其中的每個乘客，都真實地感受時代的飛速前進。

【塗鴉牆】——赤裸的建築

　　19世紀末期，摩天大樓在全球興起。早期的摩天大樓長得很像豎立的鞋盒，外形醜陋，還會遮擋街道和周圍建築物的光線。後來，人們重新制定摩天大樓的修建規則，才阻止越來越多鞋盒形的醜陋建築出現在繁華的都市裡，新規則還對樓層的寬度和頂部的尖塔基座面積做出詳細規定，以避免出現一些下層過粗上層過細像收音機天線一樣的建築。

　　此外，舊式摩天大樓經常被設計師增加一些毫無實用的傳統建築元素，讓建築的線條變得冗雜繁亂。新建的摩天大樓沒有刻意模仿過去的任何建築風格，因此被稱為「赤裸的建築」。

第 54 章：注重功能主義的新式建築

現存的建築風格中，一部分是從古代建築風格延續並且演化而來，這些建築風格是被歷代建築師認同並且推崇的，是建築師沙裡淘金的成果。

除此之外，還有一部分原創的建築風格，它們在建築師的腦海中發芽和生長與成熟，沒有原型可以溯源。新的建築風格是乘坐新科技這輛快車趕上時代的步伐。如果沒有科技的高速發展，就不會有那麼多新材料和新技術，即使建築師的腦海中有再完美的設想，用想像力蓋建築也是天方夜譚。

現代建築的用途越來越豐富，越來越細緻，建築的設計風格也需要自由創新，就催生一種現代化建築風格——功能主義建築。

功能主義的建築風格要求建築物可以直接或間接展現其實用價值，不是用過多的裝飾和對傳統風格的模仿取代建築本來應該有的用途。也就是說，沒有必要把發電廠建成古羅馬式，也沒有必要把加油站建成哥德式，巴洛克式的工廠和文藝復興式的公廁都是對建築資源的浪費。在所有建築中，最可以展現功能主義建築風格的就是摩天大樓和逐漸發展的居民住房。

早期的摩天大樓經常被設計得不倫不類，入口處是古羅馬式或古希臘式的柱子，屋頂有文藝復興式的飛簷。逐漸地，就連建築師也覺得這些都是冗雜的修飾，不僅沒有實際意義，還有損建築的美觀。他們又發現摩天大樓和哥德式教堂一樣，都注重線條的垂直度，於是修建一批哥德式風格的摩天大樓，其中最著名的就是位於紐約的伍爾沃斯大樓。

之後，摩天大樓變得越來越簡單，那些像哥德式、古羅馬式、古希臘式的繁複雕飾越來越少，最後徹底消失。第二次世界大戰以後的摩天大樓一般都非常簡約，只是在鋼筋的架構之外，增添一層保護材料。位於紐約市的聯合國總部大樓就是這個時期摩天大樓的典範。

　　聯合國總部大樓沒有任何無意義的裝飾，看起來簡約漂亮。建築的線條不是垂直就是水平，看起來整潔俐落，外部的窗戶豐富大樓的外表，減少大樓壓力的同時還增加室內的光線。有些人統計，如果把這棟大樓窗戶上的所用玻璃平鋪在地上，大概可以鋪滿5英畝的土地。

　　為了適應全新的用途，現代的住房設計也開始放棄舊式的建築風格。地震頻繁的日本就有一座特別的飯店——東京防震的帝國飯店。它的設計者是美國建築師法蘭克·洛伊·萊特，他是世界上最早設計功能主義住房的建築師之一。

　　除了注重防震功能，歐洲也逐漸出現新的建築風格，新的功能主義住房更好地運用鋼筋、玻璃、磚塊、混凝土。這些住房的屋頂使用鋼筋，並且被設計為平整的造型，可以承受更厚的積雪。

　　新式住房也出現在荷蘭街頭，有些荷蘭人認為它們會損壞古樸的荷蘭式磚房的面貌。事實上，古老的磚房聚集的時候，反而會顯得凌亂不堪，集中的功能主義新式房屋反而顯得整齊美

日本東京的帝國飯店

觀，讓人心情舒暢。

在美國修建的功能主義風格建築，大多用作廠房、倉庫、商店、辦公樓。這些建築主要依靠流暢簡潔的線條和漂亮的外表吸引人。隨著時間的推移，這些建築的作用越來越大，為人們提供更多的便利。尤其是新式的廠房，不必打開窗戶，室內也可以保持潔淨的空氣和適宜的溫度，這都是默默工作的中央空調的功勞。

當然，除了這些簡約的功能主義建築，也有因為華麗裝飾聞名的現代裝飾風格。這種建築風格在圖書館和火車站等新興公共建築上得到很好的展現，還有一些注重造型的後期摩天大樓也借鑒這種風格。

最具代表性的是美國內布拉斯加州的議會大廈，它被評為世界上最受歡迎的新式建築之一。雖然外觀有些古怪，但是很少有人認為它醜，人們普遍因為其造型的獨特而讚賞有加，這座建築的設計者是美國建築師貝特朗·古德修。

現代建築的設計原則很重要的一點，就是要求建築必須與周圍環境相符。如果把一間鋼筋玻璃的摩天大樓建在一座布滿仿古建築的校園中，是不是會顯得很詭異？再例如，在幾座摩天大樓的夾縫之間修建一座木屋，會不會像把一隻羊羔趕入駱駝群之中一樣彆扭？強烈的對比效果固然可以吸引人們的目光，但是不一定可以營造美麗的氛圍。所以，設計建築的時候一定要考慮周圍的環境。

近年來，很多建築師都希望可以修建完美的花園城，這種設想非常注重居民生活的便利性。每個花園城都是獨立的社區，擁有屬於自己的商店與學校和教堂。

建築師們希望把這個想法運用於城市貧民窟的改建，因此必須充分考慮建築成本等問題，使貧民窟的大雜院變成窮人租得起的新式住房，使他們享受整潔舒適的環境，享受社會公共醫療和教育，還可以享受和富人一

樣溫暖的陽光和清新的空氣。

　　這個想法在歐洲部分國家已經開始試行，但是卻背離建築師們想要為窮人謀福利的初衷，因為這些花園城都是政府出錢為工人及其親屬修建，用來舒緩龐大的交通壓力。

　　現在，我們每天都會接收到很多資訊，其中有一部分和建築有關。也許有一天，你也可以提出一種全新的想法，讓建築變得更方便，更舒適，更美觀；也許有一天，你也會加入消除貧民窟的工作隊伍，讓那些像你小時候一樣對生活抱持美好憧憬的孩子，住在寬敞漂亮的現代化住房裡。

【塗鴉牆】——功能主義建築的代表：倫敦水晶宮

　　功能主義建築風格要求用純幾何體，鋼筋與玻璃作為建築的主要元素，特別是要借助模版，顯現粗獷痕跡無覆蓋的「素混凝土」外觀，使建

倫敦水晶宮

築物的材料樣貌清晰可見。

這種建築的最早代表是位於倫敦海德公園的水晶宮，它是為1851年倫敦世界博覽會而修建的展示館，是第一座以鋼鐵和玻璃為材料的超大型建築，不僅開創近代功能主義建築的先河，也成就第一屆偉大的世界博覽會。

雕塑篇

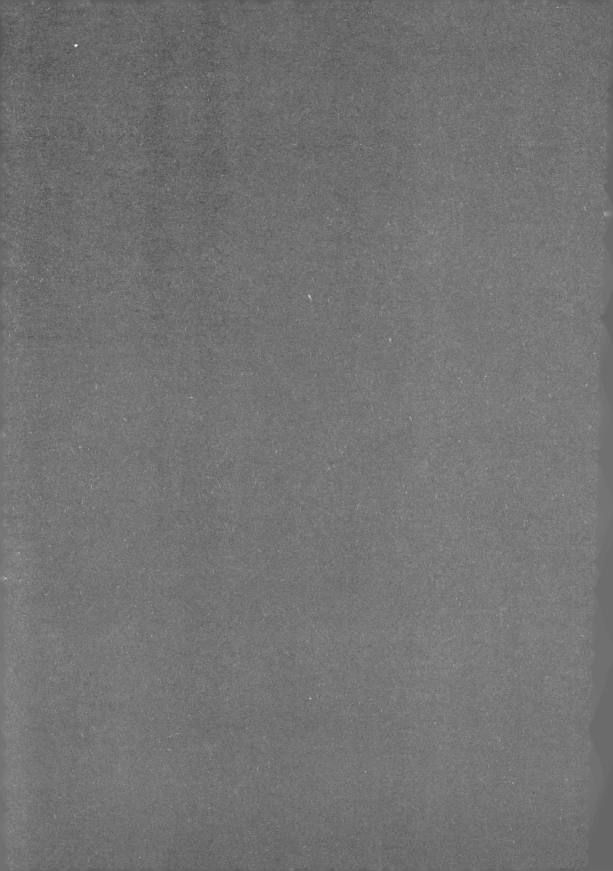

第 55 章：從有雕像開始

　　每個孩子都是出色的雕塑家，大地是他們的工作台，泥土是他們的材料，花草樹木和飛禽走獸是他們的模特兒，山川河流和陽光空氣是他們的觀眾。玩泥土是這些天才雕塑家向雕塑藝術跨出的第一步。

　　我的第一件作品是一個用黏土捏成的鳥窩：一隻鳥站立著，翅膀沒有張開，它稍微低頭，慈祥地注視腳下許多顆圓圓的鳥蛋。那個時候，我只有幾歲，對雕塑還沒有概念，當我開心地把這件藝術品捧給爸爸看時，他竟然皺著眉頭說：「這難道是泥土團爸爸和它的兒子們嗎？」雖然他的話讓我很沮喪，但是沒有打消我對捏泥土的興趣。

　　等到我稍微長大以後，不再在泥土裡滾來滾去，我迷上下雪的冬天，因為當紛飛的大雪給陸地鋪上白毯的時候，我就可以自由地堆雪人！我找來圓圓的黑煤塊給它當眼睛，烏溜溜地特別有精神，又把一支長長的掃帚插在它的腰間，就像一把長槍，如果可以把媽媽的圍裙披在它的身上當斗篷就好了，但是如果真的那樣做，一定會遭到媽媽的責罵！雖然我玩得津津有味，但是我不知道雪人也算是一件雕塑作品。

　　後來，我經常扯下麵包柔軟的部分，將它捏成一隻頭與尾巴和四肢俱全的小狗。我依然不知道那是雕塑，還被媽媽以「浪費糧食」的罪名關在廚房裡。

　　所以，12歲之前對雕塑毫無所知的我卻是一個雕塑家，等到我真正知道雕塑藝術是怎麼回事以後，卻喪失雕刻作品的興趣和能力。

　　真正的雕塑家們，從孩子到長大成人，始終都對雕塑充滿由衷的熱愛

和天生的敏感。例如：義大利的卡諾瓦就是其中之一，他從小就表現在雕塑方面的天賦。有一次，卡諾瓦在廚房裡待了一天。直到吃晚飯的時候，他捧出一隻用奶油雕刻的獅子。至於卡諾瓦長大以後的故事，我們以後再說。

雕刻與繪畫的歷史同樣悠久，那個時候，兩者非常相似。人們最初選擇在物體光滑的平面作畫，但是長時間置於室外的畫作很容易被風雨侵蝕，所以人們把線條逐漸刻深，便於作品長久地存在，繪畫搖身一變就成為雕刻。

這種雕刻叫做「陷浮雕」。陷浮雕的立體感很弱，幾乎與繪畫沒有太大區別。於是，最早的雕刻師在此基礎上進一步打磨和剔除多餘的背景，形成立體感比較強的淺浮雕或是低浮雕。如果你的腦海中無法形成明確的形象，請從你的口袋或是卡通型的存錢罐裡掏出一枚硬幣，硬幣上的圖案就是淺浮雕。

雕刻師在淺浮雕的基礎上繼續雕琢線條，剔除背景，立體感更加明顯。這種雕刻叫做「深浮雕」，又因為雕刻的主體只有一半依附在背景上，所以也叫做「半圓雕」。

如果雕刻師剔除作品的全部背景，使作品的任何角度都呈現立體感，就成為圓雕，也叫做立體雕。這種作品非常常見，請用你剛才掏出那枚硬幣乘坐公車到廣場和公園或博物館，那裡的人物和動物雕塑大多都是立體雕。

還有一種來自埃及一座神廟大門上的陷浮雕，非常特別。這種雕刻中的人物，無論是坐姿還是站姿，看起來都有些奇怪。只要你仔細觀察，就會發現幾乎所有的埃及刻畫或陷浮雕都存在明顯的錯誤：

第一，所有人物的身體都是扭曲的。這些人的肩膀朝向正前方，可是他們的腳和臉卻對著側面。世界上難道存在這樣肩膀朝前但是頭和腳卻側

著走路的怪人嗎？第二，人物眼睛的角度不合常理。瞧啊，他們的眼睛都是正面看到的形狀，但是臉卻側向一邊。

埃及盧克索神廟的陷浮雕

扭曲的身體和奇怪的眼睛，就是所有古埃及浮雕上人物的共同特點。如果你還記得我們講述埃及繪畫的時候提到的正面側身律，就不難理解。

此外，在所有壁畫和浮雕上，還有一個有趣的現象，那就是埃及國王和王后都沒有穿襪子，光著腳丫，而且他們身體的其他部位也露多遮少。這是因為埃及位於熱帶，天氣炎熱，人們無論貴賤基本都不穿鞋襪。從這一點上說，貴族和奴隸也難得的實現平等。

這讓我想起有一次去參加某國國宴，宴會上到處是衣著華貴的貴賓，打扮得體而高貴，但是都沒有穿襪子，反而讓穿著襪子的我十分尷尬。

或許是為了彌補沒有襪子的缺點，雕刻作品中的國王和王后都頭頂王冠。王冠的形狀非常像專門吃死屍的禿鷹，冠頂還嵌有兩枚獸角，中間是一個月亮。國王與王后的王冠大同小異，區別在於國王的王冠是雙層的。

伊西斯女神

埃及的大多數雕刻都是陷浮雕，但是也有少量淺浮雕。

　　古埃及神話中，有一位著名的伊西斯女神，有些人專門為她創作一件同名的淺浮雕雕像。雕像中的伊西斯女神，左手握著一個叫做「安卡架」的神奇物品，右手握著一根權杖，象徵王后的權威。我們可以清楚地看到她頭飾上的花紋和眼睛的形狀。

　　其實，雕刻中的這位伊西斯女神和撲克牌上的人物很像，因為淺浮雕的線條不是特別深，天長日久有些模糊，讓人覺得女神好像立刻要從「撲克牌」上消失似的。

【雕刻坊】——拉美西斯雕塑

　　拉美西斯二世是古埃及著名的法老，也是一位傑出的建築師。他生活在大約距今3300年以前，一生中最偉大的建築作品是阿布辛貝神殿。在這座宮殿的大門口，有四尊高20公尺的巨型坐姿法老雕像被直接鑿刻在山體

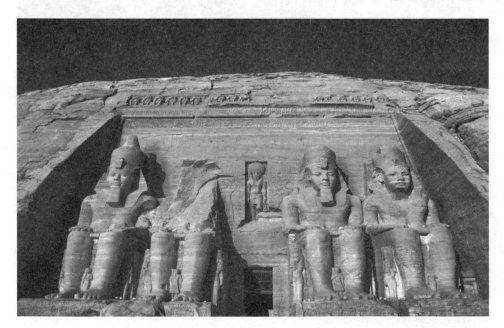

阿布辛貝神殿

的岩石中。

這些雕刻簡直可以用「龐然大物」來形容，一個正常身高的成年人抬起手也摸不到他們的膝蓋。雕像接近完全立體，只有一小部分依附在作為背景的岩石上。事實上，這四尊雕像雕刻的都是拉美西斯本人。「拉美西斯們」兩腳平放地上，雙手攤在膝蓋，上身筆直而僵硬。

如今這四座雕像中，只有最左邊的保存得比較完整，其餘三個的樣貌已經難以分辨。

第 56 章：巨人和小矮人並存的國家

古埃及的雕塑在大小上呈現嚴重的兩極分化，如果把最小的和最大的雕像放在一起，就像把一隻甲蟲放在一棟房屋旁邊。

此外，在處理不同人物的大小比例時，雕塑家們會把國王與王后和其他重要人物（例如：將軍）雕刻得非常巨大。在這些巨人面前，普通人被雕刻得像侏儒一樣矮小，難道是童話裡巨人谷和小人國的居民同時到埃及旅遊嗎？

當今世界上存在最大的雕像是埃及的史芬克斯獅身人面像，這個長著雄獅身體和人類頭部的奇怪傢伙，矗立在古夫金字塔的側面。據說，史芬克斯的頭像是以古夫本人為模特兒而完成。

將人與動物結合起來做成雕像，是古埃及人獨特的愛好。如果把一個人的頭安置在動物的身上，會增加雕像的神秘感，惹人遐想，但是如果把獸頭安置在人類身上，卻會讓人覺得非常恐怖。設想一下，如果一個人的身體上有一個蛇或貓頭鷹的頭，會不會令人感覺不舒服？

再逼真的雕像也不會眨眼，史芬克斯就這樣幾千年如一日面朝東方，在每個清晨迎接冉冉升起的太陽，因此古埃及人把這座獅身人面像視為清晨之神。史芬克斯像非常高大，僅一個鼻子就比真人還高。需要注意的是，它頭部兩側的三角形是一種奇怪的頭巾，不是人們通常以為的頭髮。

埃及有許多獅身人面像，但是其他的都比史芬克斯小很多。它們通常站成兩排，整齊地矗立在廟宇前面，就像兩排等待檢閱的士兵一樣，一動也不動。兩排雕像的中間，是通往廟宇內部的甬道。

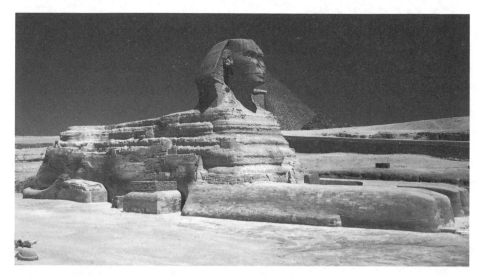

獅身人面像

　　在尼羅河上游，也有兩座面朝東方的巨型雕像。它們並肩坐在王座上，眺望遠方的平原。這兩座雕像的特別之處在於它們不是由不同的石塊雕刻拼湊而成，而是從一塊完整的巨石裡鑿刻出來。幾千年的風吹雨打，吹皺雕像的「皮膚」，使它們的表面布滿皺紋和傷痕，但是那股恢宏雄壯的氣度仍然未隨時光流逝而泯去。

　　這兩座巨型雕像本來矗立在阿蒙霍特普三世法老神殿前面，如今神殿已經消失不見，只剩下這兩座石像被考古人員挖掘出來。兩座雕像雕刻的是同一個人，也就是古埃及法老阿蒙霍特普三世。

　　有趣的是，為國王阿蒙霍特普做雕像的雕刻家竟然與國王同名，因此他成為少數幾個我們叫得出名字的古埃及雕刻家。當年，美國尚未廢除奴隸制度的時候，很多黑奴沒有自己的姓，而是跟著主人姓。所以有些人推測，雕刻家阿蒙霍特普可能是國王阿蒙霍特普的奴隸。

　　其中一座雕像非常神奇，可以發出聲音，被稱為「會歌唱的門農石像」。

　　每當太陽升起清晨來臨，兩座雕像中的歌者就會發出好聽的聲音，就

像在迎接嶄新的一天。但是這座雕像的「發聲原理」眾說紛紜，至今沒有科學家可以拿出令所有人信服的解釋。

可惜我們現在已經沒有機會聽到那個神奇的歌聲，從耶穌時代算起，門農石像已經有兩千年未曾發出聲音。據說，之前它曾經遭遇地震，被震倒在地，重新歸位之後就不再出聲，所以現在很多人對石像能否發聲提出質疑。史籍清楚地記載，兩千年以前，很多人不遠千里地來到這裡，就是為了聽門農石像唱歌。

有物理學家宣稱，歌唱的秘密在於早晨的陽光照射在石像身上，引起某種神秘的變化。這種解釋是否真實也無從驗證，反正古埃及的未解之謎多如牛毛，門農石像只是其中之一，這種神秘感也是古埃及文化的魅力所在。

除了可以長久存世的石像，古埃及雕刻家們也曾經創作木材雕塑，其中一件保留至今，成為世界上最古老的木雕。這件雕像的像主，既不是國王和王后或其他貴族，也不是神祇，而是一位老師！

或許正是因為像主的身分不夠高貴，這件雕像尺寸還不及真人。據說，雕像裡的光頭男子是一位叫做布拉克的校長。他又矮又胖，手拄拐杖，人們依據這個雕像來推測兩千年以前老師的模樣。

也有一些人反駁，當時社會分工不夠細緻，根本不可能有正規的學校和職業老師，所以「布拉克校長」應該是某個部落的酋長。

抱持「校長說」和「酋長說」的人各執一詞，誰也無法說服對方，還有人提出第三種觀點，認為這個雕像的像主其實是一個監視和督促工人修建金字塔的工頭，看他那副凶狠的模樣，真的有幾分像古時候凶惡的監工！

「布拉克校長」年代久遠，工藝上非常古樸、自然、逼真。古埃及人甚至曾經將其雙腳綁住，就是因為害怕他會突然活過來溜走。事實上，關

於他到底是誰這個問題，後人可以自由想像，反正這個光頭也不能出聲為自己辯駁。如今，「布拉克校長」被安置在埃及首都開羅的博物館裡。

古埃及雕像藝術造詣很高，並且流傳到世界各地。有一座雕像被人們從埃及運送到法國，放在巴黎的羅浮宮裡。

這座石像與「布拉克校長」差不多同時完成，石頭的顏色非常特別，是像人的皮膚一樣的紅色。雕像的主體是一個端坐的書吏，膝蓋上還覆著一張書寫紙。所謂書吏，就是以幫助人們寫信而謀生的人。古埃及社會裡，國王與王后這樣地位顯赫的人也不一定識字，更不要說整天埋首生計的普通百姓。所以代寫書信的書吏應運而生，既可以滿足社會需求，也可以自食其力。

古埃及也有一些專門製作小型雕像的雕刻家，他們的作品無論是國王和王后像，還是神像或聖物像，通常都只有幾英寸高。這些小型雕像十分堅硬，即使用現代最鋒利的切割工具也不容易將其切開，因為那是用最堅硬的岩石雕刻而成。

布拉克校長

【雕刻坊】——長著鬍子的埃及女法老

古埃及歷史上，有一位叫做哈特謝普蘇特的女法老，享有至高無上的權力。如今，開羅的博物館裡還保留這位女王的一座雕像。雕像身著男裝，束胸寬衣，手執權杖，威嚴無比。更有趣的是，下巴還有濃密的鬍鬚，鬍尖稍微向前和向上捲起。

在古埃及，鬍鬚被視為權力的象徵，這樣就不難理解女法老為何要佩戴假鬍鬚。

哈特謝普蘇特雕像

第 57 章：亞述人的雕塑藝術

聽過亞述這個國家嗎？如果沒有，你肯定不懂亞述語，但是你一定知道這個亞述語單詞：cherub，音譯過來就是「基路伯」。基路伯就是美國人通常所說的那種長著翅膀的天使頭領，也就是智天使。現在，人們經常用cherub來稱呼那些可愛的嬰兒。確實，哪個孩子不是大人們眼中的天使？

實際上，cherub在亞述文化中不是天使的意思，而是一種和天使形象相去甚遠的奇怪動物：它長著人的頭部、公牛或獅子的身體，而且還有鷹的翅膀。如果這樣一隻動物突然跑到你的身邊，你會不會嚇一跳？當然，可能也有一些勇敢而且充滿好奇心的孩子對這一幕非常嚮往。但是，這種奇怪的生物只存在於神話故事裡。

亞述人的雕刻中，經常出現基路伯的形象，它們大多被雕刻在白色的雪花石上，因為這種石頭質地比較軟，所以經常被用來作為雕刻石料。古埃及長著獅身人面的史芬克斯是臥在地上的，但是亞述人的人面牛身的基路伯卻是站立的。雖然我們不知道基路伯的人面模特兒是誰，卻可以推測他的毛髮一定非常捲曲，因為基路伯頭像上的頭髮和鬍鬚都捲在一起。

雕刻家在雕刻基路伯的時候獨具匠心，把它雕成五條腿的「怪物」。我們都知道公牛只有四條腿，經過這樣處理，如果從側面看起來，就會產生一種基路伯正在行走的錯覺，但是從正面看起來，它仍然一動也不動地站在原地。

人物雕像往往可以反映一個民族的審美趣味。在亞述人的觀念中，如

果把力量和美放在天平的兩端，天平絕對會保持平衡，因為這兩者是等價的，沒有高低之分。也就是說，漂亮的人一定也是強壯的人。所以，在他們的雕像裡，每位國王都是肌肉突起，結實高大。這和埃及人的雕像很不一樣，埃及雕像的人物明顯比較瘦，完全沒有健美發達的肌肉。

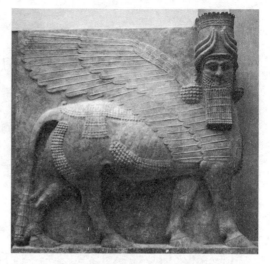

亞述的五腿巨獸——基路伯

和肌肉一樣，頭髮和鬍鬚也被亞述人視為力量和美的象徵，所以亞述那些強壯的男人們留著長鬍鬚，不會剃掉鬍鬚像女人一樣露出光滑的面頰。他們的頭髮也很長，不會輕易修剪。

這讓人想起《聖經》的故事：有一位叫做參孫的大力士，長著一頭長髮，後來他的頭髮被剪掉，力量也隨之消失。據說，這是因為參孫的力量之源在頭髮裡。不知道亞述人是不是也因為這個原因而不願意剪髮。

在亞述人的雕塑作品中，國王也留著長髮，鬍子糾結纏繞，如同繩索。但是，他身後的奴僕臉上卻非常「光滑」。這是因為，奴僕根本不可能和國王一樣強壯，否則他不會滿足於奴僕的身分。現在一些家庭的男管家也被要求將鬍子剃得乾淨，道理是一樣的。

此外，亞述人的雕像和埃及人的雕像一樣，也是在側臉上刻著正面的眼睛。但是，亞述人的吊穗披肩或裙子會一直遮到腳踝，腳上還踩著露趾的拖鞋，不像埃及人習慣赤腳。

亞述人浮雕的內容大多數圍繞狩獵和打仗，因為國王對這兩項活動非常感興趣。

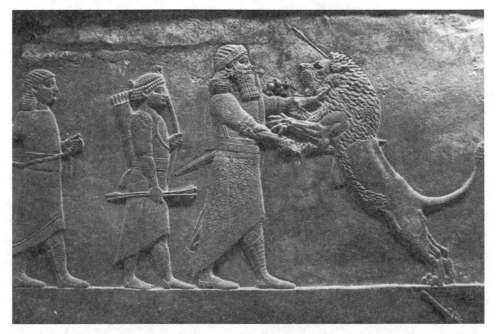

亞述國王狩獵圖

　　但是，真正展現亞述雕刻家最高水準的還是他們的動物雕像。不同於埃及人，亞述的雕刻家把動物雕刻得非常逼真。他們最喜歡雕刻駿馬，那些鬃毛和尾巴緊緊捲曲在一起並且鬥志昂揚的戰馬活靈活現，似乎已經聽到它們的嘶鳴，騰空的馬蹄如果踏在地上，一定會揚起漫漫塵土。

　　亞述人也非常喜歡利用雕塑藝術製作一些有趣物品，例如：在圓軸體的表面雕刻細小的淺浮雕，再在其中心的孔洞裡插入細小的軸木，這樣一來，當把這個物品壓在泥面或蠟面上來回滾動時，圓軸體上雕刻的圖案就會在泥面或蠟面上留下印痕。

　　透過這種方法，亞述人可以隨心所欲地製作各種浮雕，最常見的是印章。當時，紙張還沒有被發明出來，亞述人只能把文字寫在尚未曬乾的泥磚上。在「文章」的末尾，亞述人通常不會簽名，而是加蓋自己的印章，就像我們身邊很多老婦人在寫完信之後，會用一枚印章戒指印上她的名字一樣。

以上的介紹，是不是讓你萌生到亞述旅遊的衝動？先不要急著收拾行李，因為早在2600多年以前，亞述帝國就已經覆亡。但是，這個王國昔日的文化沒有和覆滅的政權一起化為塵埃，從殘缺的城市遺跡裡挖出的亞述雕塑，已經被送往倫敦的大英博物館、巴黎的羅浮宮、紐約的大都會博物館。古老的亞述文化在現代的繁華都市重新安家，正在等待各地的朋友前去做客。

【雕刻坊】——亞述雕塑的特徵

亞述雕塑的特徵可以簡單概括如下：長著五條腿的巨獸是基路伯，男子與動物都強壯有力，人物鬍髮像繩索一樣捲曲，淺浮雕刻畫的不是狩獵場面就是戰鬥場景，動物雕像栩栩如生，還有滾來滾去的圓軸體印章。

第 58 章：久負盛名的希臘大理石雕像

　　很多孩子都有收藏物品的嗜好，有些人喜歡收集花花綠綠的糖紙，有些人喜歡收集形狀各異的樹葉，有些人喜歡收集千姿百態的貝殼⋯⋯不要看這些東西都不值錢，即使你用一袋金幣和他們交換，他們也未必會理睬。

　　我小時候熱衷於收集石頭，家裡有一個漂亮的玻璃罐，裡面放著很多圓滑光潔的大理石、月光石、瑪瑙石，也有從沙灘上撿來的普通鵝卵石，每顆石頭具有不同的顏色和紋理，讓我愛不釋手。

　　某天，我無意間聽到爸爸和他的朋友正在談論大理石。爸爸說：「希臘人的大理石是全世界最棒的。」他的朋友應和：「沒錯，沒有人可以像希臘人一樣把大理石雕刻得那麼漂亮。」

　　他們把我弄糊塗：希臘人是什麼人？他們為什麼說希臘人的大理石最漂亮？我在哪裡才可以買到世界上最精美的大理石？

　　後來我才逐漸明白，他們談論的大理石和我拿來玩耍的大理石完全是兩碼事。他們所說的其實是西元前希臘人製作的大理石雕像，人們只是習慣將其簡稱為大理石。

　　心靈手巧的古希臘人，不僅為他們心目中的神和英雄編寫神話故事，還雕刻許多精美的雕像。現代人在很多方面都超越古希臘人，但是在雕塑領域卻始終對古希臘人甘拜下風，因為他們創造的雕像實在太完美。

　　古埃及人的花崗石太堅硬，亞述人的雪花石又過於柔軟，唯有大理石軟硬適中，因此成為古希臘人雕刻的首選材料，這也是古希臘人可以雕刻

漂亮作品的重要原因。

　　但是，只有適合的材料還不夠，例如：面對同樣的木材，有些人可以創作精美的木雕，有些人可以建造堅固的房屋，還有些人只能用它們來燒火煮飯，說明藝術活動的主體終歸是人。希臘的潘提里山和帕羅斯島同為世界上最美麗的大理石的出產地，但無論是現在的希臘人還是其他國家的人，再也無法像兩千年以前的古希臘人那樣，用這兩地出產的大理石雕刻完美的雕像。

　　最初，古希臘人的雕刻技術也很粗糙。古希臘城鎮邁錫尼的一個門道上的兩座獅像，是保存下來的最早的古希臘雕刻作品，獅子頭已經被歲月侵蝕得不見蹤影，即使頭部保存完好，只是正好與亞述人的雪花石獅像平分秋色。

　　希臘第二古老的雕刻作品以英雄帕修斯和梅杜莎的故事為主題。

　　美麗的少女梅杜莎長著一頭垂肩秀髮，這個女孩因為美麗而驕傲，甚至沒有把智慧女神雅典娜放在眼裡。被激怒的雅典娜施展法術將梅杜莎變成可怕的女妖，她最為得意的一頭秀髮也變成無數吐信的毒蛇。無論是誰，只要向梅杜莎看上一眼，就會立刻變成沒有生命的石頭。英雄帕修斯的敵人與他打賭，問他有沒有勇氣砍下梅杜莎的頭。雅典娜正好是帕修斯的朋友，聽說這件事情以後，她把帕修

帕修斯和梅杜莎，最左者為雅典娜

斯帶到梅杜莎的住處。當時，梅杜莎正在睡覺，帕修斯轉頭忍住不看，並且一刀砍下梅杜莎的頭，鮮血如河水一般湧出，還從中飛出一匹長著雙翅的天馬。

在古希臘雕刻家的手裡，天馬變成一匹嬌小的玩具馬，被梅杜莎抱在懷裡。它的後腿比前腿長很多，像一隻滑稽的袋鼠。為了把雅典娜的雙腳完整地雕刻出來，雕刻家做出這樣的處理：雅典娜女神面向前方，但是雙腳扭向側面。坐著的梅杜莎左腿大腿部分很短，所以右腿比左腿長很多。如果她站起來，雙腿長度上的差別將會更明顯。

這件作品完成於希臘剛成立之後，從年齡上來說，它是一位老人家，但是從雕刻手法而言，還像一個幼稚的小朋友。

獅像也好，帕修斯像也罷，都是希臘早期的深浮雕。以下要介紹一件後來完成的圓雕作品——《特內亞的阿波羅》。

在希臘神話體系裡，太陽神阿波羅被認為是最美的神，但是這件雕像好像與阿波羅的最美之名不太相稱。

這件雕像的原型可能是一個普通的長跑或跳高運動員，他的頭髮不自然的蜷曲，表情奇怪，眼睛外突。他面帶微笑，好像剛贏得一場比賽，這可能是世界上第一個「會微笑」的雕塑。他既不像埃及人的雕塑中的人物那樣瘦弱，也不像亞述人那樣強壯得誇張。

這件阿波羅雕塑大概只能算得上有趣，你或許已經忍不住要發問：完美的大理石雕像究竟在哪裡？不要著急，此後希臘人的雕刻藝術進步神速，越來越多和越來越精彩的雕塑作品即將問世，它們將掀起雕塑藝術史的高潮。

【雕刻坊】——古希臘人眼中的「最美」

　　世界上最美的東西是什麼？古希臘人給出的答案是人體。一個人只有同時擁有高貴的心靈和健壯的體格，才是古希臘城邦的完美公民，才可以符合古希臘藝術對典雅寧靜的理想形象的追求。

　　透過不間斷的體能訓練與體育鍛鍊和健康的生活方式，希臘人將自己的身體塑造得非常健美，並且在雕刻藝術中表達對健美人體的欣賞，很多雕像的模特兒都是當時最有名的運動員。提到健美，人們都會想到太陽神阿波羅，所以經常以阿波羅來比喻當今最健美的運動員。

特內亞的阿波羅

第 59 章：不一樣的雕像，一樣的「站姿」

　　還記得埃及的拉美西斯雕塑嗎？他雙手併攏，兩手放在膝蓋上，腰背筆直地端坐在座椅上。現實生活裡，你對這樣的姿勢一定不會感到陌生，不相信你就轉頭看正在認真聽課的同學，他的姿勢和拉美西斯的坐像至少有八分相似！

　　這座坐像和之後很多雕塑一樣，人物姿勢極其僵硬，簡直就像一根木棍。尤其在一些站立的雕像上，這個缺點更加明顯。我們之前提到的「布拉克校長」的站姿，可能是其中最自然的。事實上，在希臘雕塑家波利克萊塔斯出現之前，雕塑家們製作人物圓雕的時候，最常採用的就是兩手垂在身側，雙腳平行站立在地板上的姿勢。

　　波利克萊塔斯曾經雕刻一個扛著矛的運動員雕像，他的雙腳沒有保持平行，而是一前一後稍微傾斜，重心放在一條腿上，這就是著名的《持矛者》。比例精確和體形完美的《持矛者》，被希臘其他雕塑家引以為典範，並且紛紛參照其比例進行創作。

　　此外，這位手執長矛的勇士的手臂、雙腿、腹部的肌肉，都是崇尚健美人體的古希臘人所追求的。希臘人熱衷於鍛鍊身體，無論男女，都希望可以塑造完美的身材。

　　亞馬遜族是希臘的一個女性部落，非常好戰，甚至經常與男人進行戰鬥或決鬥，波利克萊塔斯曾經為她們雕刻一座名為《亞馬遜女戰士》的塑像。亞馬遜女戰士肌肉發達，如同男性，雖然現在很少有人會認為這樣的女性體形很美，但是在當時卻讓很多女性羨慕不已。

現在人們可以欣賞到的上述兩件雕像都是複製品，原作已經消失不見，既沒有已經毀滅的證據，也沒有人知道它們的下落。但是我們可以想到，原作必定非常精彩，否則後世的雕塑家不會花費這麼多精力和時間去製作仿製品。

米隆是古希臘另一位著名的雕刻家，在賦予雕像自然和動感這個方面，他比好朋友波利克萊塔斯做得更出色。米隆的代表作品是為人熟知的《擲鐵餅的人》，他捕捉的正是鐵餅即將扔出去的瞬間，運動員前腳腳趾緊緊抓著地面，後腳為了平衡身體而拖拽在地。

波利克萊塔斯《持矛者》複製品

鐵餅是鐵質的重圓盤，擲鐵餅就是用力將圓盤扔出去，比賽誰扔得更遠的體育項目。扔鐵餅的時候，運動員像打保齡球那樣低手往外扔，但是鐵餅是從空中飛出，而不是像保齡球那樣貼著地面滾動。

古時候，扔鐵餅的歷史記錄不到100英尺，鐵餅只有2.5磅重，所以這個距離其實不算遠，你自己嘗試一下就會知道這不是一個很難突破的記錄。現在的世界紀錄可以到155英尺，遠遠超過古時候，這是因為運動員改進技術，他們在扔鐵餅的時候會旋轉很多圈，以此增加鐵餅被甩出瞬間的力量。

這座雕塑的花崗石複製品，目前被收藏在歐洲的博物館。原作本來是用青銅雕刻而成，但是後來慢慢被腐蝕。所謂青銅，實際上就是銅錫合金，也是希臘人製作雕像的重要材料。

據說，米隆曾經雕刻一座青銅牛雕像，由於太過逼真，每個看見它的人都被嚇一跳，誤以為這是一隻正要衝向自己的真牛。但是，這座雕像已經失傳，就連複製品也沒有保存下來。

與青銅相比，大理石顯得比較穩定。大理石雕像通常可以駛過歲月的漫長通道，完好地抵達今人眼前，除非被巨大的力量打碎，青銅雕像往往會被貪婪的時間吞噬得一乾二淨。

【雕刻坊】——容易變色的雕刻材料

青銅不像黃金和白銀那樣昂貴，也不像鐵那樣容易生鏽。如果環境乾燥，青銅就可以保存很久。如果置身潮濕之地或是長時間經歷雨打風吹，青銅就會慢慢被腐蝕。長時間曝露在空氣中的青銅雕塑表面很容易生成一層棕褐色或深綠色的氧化物，這就是銅綠。銅綠顏色比較深，可以為青銅雕塑增添歷史滄桑感，而且它對銅製品還有一定的保護作用，在出土的大量古代銅製器中，多數均為銅綠覆蓋。

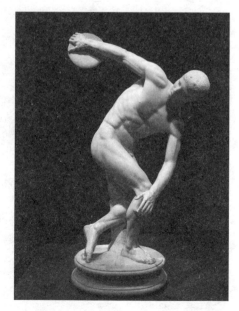

米隆《擲鐵餅的人》複製品

第 60 章：偉大的希臘雕塑家

曾經有人做出一個世界百位偉人排行榜，囊括古往今來最優秀政治家、作家、畫家、雕塑家，你知道其中排名最前面的雕塑家是誰嗎？他就是希臘的菲迪亞斯。

很多雕刻家（例如：波利克萊塔斯和米隆）主要為人做雕像，菲迪亞斯卻以神和英雄為雕刻對象。他最著名的作品之一是雅典娜神像，是為雅典衛城的帕德嫩神廟而雕刻的。雅典衛城的意思是「高處的城市」或「高丘上的城邦」，住在這座城市裡的希臘人把智慧女神雅典娜視為保護神，她就像一位母親關愛自己的孩子，賜予希臘人幸福的生活。

出於感恩，古希臘人在雅典衛城建造帕德嫩神廟，並且供奉一座高達12公尺的雅典娜神像。技藝高超的菲迪亞斯，被選為神像的雕刻者。

為了表現女神的高貴和優雅，菲迪亞斯沒有選用堅硬的大理石，而是以木材做粗胚，表面裝飾貴重的黃金和象牙，黃金做衣服，象牙為皮膚。

這座雅典娜雕像的身高為普通人的七倍，穿著一件直垂到地面的無袖長袍。

古希臘人認為蛇是最聰明的動物，因此女神的胸甲邊緣刻滿蛇形雕飾。在胸甲的中心，還雕刻滿頭毒蛇的梅杜莎，胸甲其餘地方刻滿亞馬遜女戰士大戰希臘人的場景。

女神像戴著堅固的頭盔，頭盔上有三個小雕像，中間是史芬克斯，兩邊是長著翅膀的天馬。

雅典娜神色安詳，體態端莊，右手托著一座正在向她捧獻花環的小型

勝利女神雕像，左手握著盾牌。雖然只是整座塑像的組成部分，但是這個盾牌也被雕刻得極其精緻，上面盤踞一條巨蛇，還有希臘人與外敵作戰並且互相投擲長矛的情景。

遺憾的是，我們現在只能看到一件尺寸小很多的複製品，原作已經消失在歷史長河中。有些人猜測這件雕塑應該是被人偷走，因為神像上的黃金和象牙非常貴重，對大多數人來說，都有很大的誘惑力。

每四年，雅典人就要舉行重大的祭祀儀式向雅典娜女神獻禮，禮物是只有處女才可以參與製作的黃金面紗。在祭祀儀式到來的那天，雅典的男女老少——無論是威武的騎士，還是奏樂的伶人，或是捧著禮物的小孩——都要參加遊行。當然，祭祀中必定少不了用來獻祭的動物。雖然我們無法回到幾千年以前親身體驗古希臘人莊重而熱鬧的祭

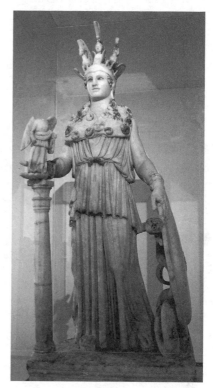

雅典娜神像複製品

祀活動，但還是可以從環繞帕德嫩神廟牆壁的中楣上感受當時的場景。

這幅以祭祀遊行活動為主題的巨大浮雕上有上千人，被認為是最完美的浮雕作品。它由菲迪亞斯親自設計，並且帶著學生一起完成。浮雕構圖統一，沒有任何突兀的部分會破壞整體的和諧美感。浮雕從神廟一端開始，一直到神廟的入口處結束，總長160公尺，非常壯美。

或許，在古希臘人眼裡，只有如此精美的藝術品才有資格呈現在女神的神廟裡，所以他們謹慎地刻下每根線條。

但是，由於中楣距離地面太遠，又被周圍的柱廊遮擋，所以人們在地面上看得不是很清楚。相對來說，塗有顏色的背景和人物反而更引人注意。

菲迪亞斯為希臘人創作無與倫比的藝術瑰寶，卻無法安享晚年。史料對此沒有統一的記載，有些說他因為貪汙黃金與象牙受到控訴，有些說他在雅典娜的盾牌上雕刻自己的畫像並且因此被關入獄中，晚景十分淒涼。

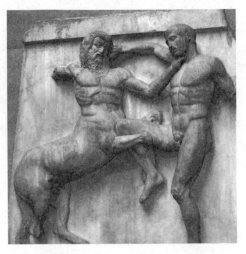

帕德嫩神廟《與半人馬的戰鬥》

另有一種刻畫戰爭場面的浮雕圖，掛在神廟周圍的柱子上方和柱子之間，被稱為「排檔間飾」，總共有92組。天上眾神和神話中半人半馬的動物是這些排檔間飾的主角，但大多數是「殘障演員」，不是沒有耳朵鼻子就是缺手臂少腿，在歲月流逝中變得破爛不堪。如果不是承載歷史文化，如果沒有觀賞者用想像力來填補，這些排檔間飾可能會被當作垃圾處理吧！

神廟兩端各有一個三角形的區域，像兩隻三角形的翅膀，翅膀上有很多漂亮的翎羽筆直地豎立——比普通人高大很多的超大型神像。它們沒有任何背景，完全獨立，屬於圓雕類雕塑。其中一側的三角形裡雕刻雅典娜的誕生，可惜雕像們已經零落散逸，沒有幾個還可以為今人所見。

雅典娜之所以被稱為智慧女神，是因為她非常聰明，大概和她出生於父神宙斯的大腦裡有很大關係。就像很多神話人物一樣，雅典娜一出生已經是成人。萬神之王宙斯也在雕像群中，而且理所當然地立在正中央，被或立或臥而姿態各異的諸神圍拱。左邊角落是名為《特修斯》的雕像，右

邊是只剩下軀幹的《命運三女神》，你可以發揮自己的想像力，在頭腦中復原它們最初的模樣嗎？

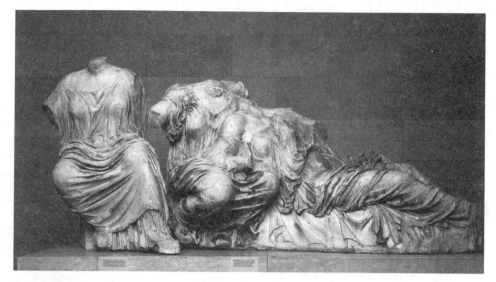

帕德嫩神廟《命運三女神》

由於這些雕像當時沒有受到足夠的重視，慢慢地就被損毀。後來，英國的額爾金勳爵只用30多萬美金就購買所有雕像，並且運回倫敦的大英博物館。古希臘人的雕像被冠上英國人的名字，成為「額爾金大理石雕像」。不知道那些到大英博物館參觀的希臘遊客，看到這些雕像的時候會發出怎樣的感慨。

【雕刻坊】——宙斯神像

宙斯神像是菲迪亞斯創作的另一座大型雕像。

宙斯是希臘神話中的主神，以雷電為武器，以公牛和鷹為坐騎。這座宙斯神像也是用黃金和象牙裝飾而成，雕像的一束頭髮就價值上千美元。

宙斯端坐在寶座上，像雅典娜神像一樣右手托舉小型的勝利女神雕像，左手高舉權杖。勝利女神和權杖都雕刻得異常精細，宙斯的衣衫上還雕刻動物和鮮花的圖案。

傳說，完成雕像的當天，宙斯打下一道天雷，直奔菲迪亞斯腳下，宙斯就是以這種方式告訴菲迪亞斯：「你的工作我很滿意。」

此外，古希臘詩人菲利普面對這座神像的時候，不由得發出感歎：「啊，菲迪亞斯！莫非神祇駕臨大地，於你面前顯形？莫非你攀上雲天，親睹神形？」

雖然這座神像的原物沒有保存下來，但是透過流傳下來的故事可以對它的藝術價值有所瞭解。

第 61 章：長著希臘鼻的神像

你認為什麼樣的鼻子最漂亮？幾乎每個人都會給出自己的答案，古希臘的雕塑家一定會斬釘截鐵地告訴你：「世界上最美的鼻子，當然是希臘鼻！」

所謂「希臘鼻」，就是鼻樑從側面看如同直線的鼻子。這樣命名不是表示所有古希臘人的鼻子都是這樣，而是因為古希臘雕塑家們創作的所有人物雕像都「長著」希臘鼻，幾乎是從同一個模具裡製作出來。例如：神使荷米斯雕像的臉上，就有這樣完美的希臘鼻。

雕塑荷米斯看起來非常年輕，強壯有力，他的手臂環抱宙斯交給他看護的男孩，另一隻手裡拿著一串葡萄。那些調皮的孩子怎麼可能乖乖地被大人抱在懷中，他們總是動來動去，小腿亂蹬，雙手揮舞。好動似乎是孩子的天性，現在的小孩總是試圖去抓爸爸的手錶或媽媽的項鍊，荷米斯生活的時代沒有這些，他懷裡的小孩卻沒有閒著，一直努力去抓他手裡的葡萄。但是從另一個角度來看，引起小孩興趣的或許是荷米斯的捲髮。

很不幸，雕塑中荷米斯的手臂和腿已經被損壞，但是這座雕像仍然非常迷人，並且讓作者普拉克西特列斯得以流芳百世。

根據納撒尼爾・霍桑曾經在《大理石雕像》記載，普拉克西特列斯曾經創作一座半人半羊的農牧神像，但是這座雕像是完全毀滅還是被深藏在地下，我們卻無從知曉。

古希臘雕像中，最為人熟知的是《維納斯女神像》，維納斯是希臘神話愛與美的化身。據說，這座雕像是普拉克西特列斯的一個學生完成的，

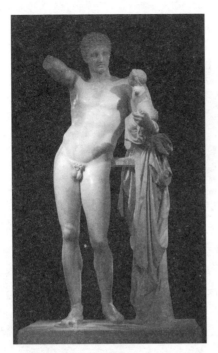

普拉克西特列斯《荷米斯》

但是作者的具體名諱已經無從考證。米洛斯島是維納斯神像被發現的地方，就像是她的故鄉，因此這座雕像又被稱為《米洛斯的維納斯》。

理所當然，維納斯雕像長著完美的希臘鼻，如果你仔細觀察她的側面，就會被那種觸目驚心的美麗震撼，並且被深深吸引。

雖然雕像不幸失去雙臂，但是軀體仍然表現流暢的曲線美。幾千年以來，熱衷於雕塑藝術的人們幾乎都思考同一個問題：維納斯不見的雙臂到底在做什麼？他們紛紛發揮想像力，各種創意如同許多綻放在夜空中的耀眼火花，「嗶嗶啵啵」地舞動。有些人說維納斯拿著堅固的盾牌，有些人說她拿著精緻的鏡子，還有些人說她拿著一顆金蘋果，也有些人說她其實兩手空空……

這樣完美的雕像，難道不應該被供奉在神殿裡嗎？事實上，它是在一座石灰窯附近被人偶然發現。更令人匪夷所思的是，這件雕塑最初的買主只花費相當於一塊破損大理石的價格，就把它帶回家，因為當時石灰窯的窯主正打算把它敲碎，然後投進爐子裡燒成石灰。

後來，法國的羅浮宮買下維納斯雕像，現在已經成為羅浮宮的鎮宮之寶，即使再有人開出天價，羅浮宮也不會把這座雕像賣掉。

另一件著名的古希臘雕塑是《雙翼勝利女神》，有些人說這是雕塑家斯科帕斯創作的，也有些人說是他學生的作品。

雕像表現的是海上征戰勝利歸來的女神昂首立於船頭，海風呼嘯著，

把薄薄的長衫緊緊地裹在她的身上，肩上的羽翼舒展，彷彿隨時要振翅高飛，觀賞者的耳邊似乎也響起呼呼的風聲。

雕像被發現的時候就已經沒有頭和雙臂，但是那種強烈的召喚力依然感染人們。看到這件殘缺的雕像，後世的雕塑家競相在腦海中勾勒它完整的形象。其中一些勤奮的實做家紛紛拿起工具，競相製作復原雙臂的複製品，但是他們必須遺憾地承認，任何一件完整的複製品，都會給人一種畫蛇添足的感覺，反而喪失原作殘缺而神秘的美感。最後，屢試無功的人們逐漸放棄努力，使這些希臘雕像保持其殘缺的美麗和「尊嚴」。

曾經有一個女孩告訴我，她腦海中的畫面比書上的插畫更美。所以每次讀自己喜歡的

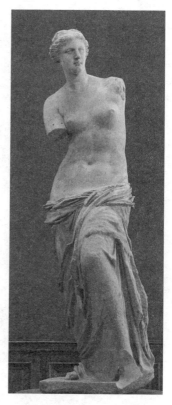

《米洛斯的維納斯》

書時，她總是用手遮住插畫，害怕自己的想像遭到破壞。你是否曾經想像完整的勝利女神或維納斯女神是什麼模樣？那些複製品是不是符合你的想像？

【雕刻坊】——最悲傷的雕塑

斯科帕斯是一位善於表現苦難主題的古希臘雕塑家，從他的代表作品尼俄伯雕塑上，就可以感受到一種難以消解的痛苦和絕望。

尼俄伯是希臘神話中底比斯王安菲翁的妻子，她是一位幸福的母親，生育七男七女總共14個孩子，她感到自豪和驕傲，忍不住向只生有一兒一

女的黑暗女神勒托炫耀。被激怒的女神產生殺念，命令兒子阿波羅和女兒阿提蜜斯分別殺死尼俄伯的所有兒子和女兒，並且這個懲罰要在尼俄伯面前執行。痛失兒女的尼俄伯每天痛哭流涕，後來主神把她變成石頭。

斯科帕斯的雕塑選取整個故事中最具悲劇性的瞬間：尼俄伯用身體保護最後一個女兒，幼小的孩子背對觀眾，把臉深深埋進母親的懷裡，母女二人雖然一動也不動，但是驚惶和哀求的心理卻表現得恰如其分。

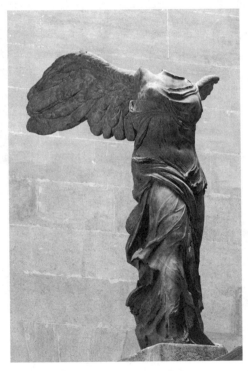

《雙翼勝利女神》

第 62 章：「受難」的雕塑

博物館真是一個奇妙的地方，那些陳列在展示櫃裡的畫像和雕塑，都是沒有生命的東西，卻像附著幾千年以前的古人味道，在密閉的空間裡安靜地呼吸，矜持地接受現代人的瞻仰和讚美。

小時候，我經常去博物館參觀，最吸引我的是那些古希臘偉大雕塑的石膏複製品。

不知道是不是所有男孩都像我一樣，長大以後就不再喜歡原來迷戀的東西，例如：小時候熱愛的泥土、玻璃球、彈弓，在現在的自己看來，已經和「幼稚」畫上等號。當時，讓我在博物館久久逗留而不願意離去的雕塑「垂死的角鬥士」，現在看起來似乎也不是多麼出色。

「什麼是角鬥士？」幼年時期的我，對那座雕像充滿好奇。

大人告訴我，角鬥士通常都是奴隸或囚犯。統治者為了取樂，將他們關在一個類似足球館的地方，強迫他們互相廝殺，除非一方死亡，否則「遊戲」就不能結束。

現在的我，不僅知道角鬥士遊戲的殘忍，還知道這座雕像正確的名字是《垂死的高盧人》。高盧人生活在現在的法國，他們非常好鬥，經常與希臘人做生死決鬥。

雕像刻畫的正是一位在戰鬥中身受重傷而即將死去的高盧戰士。他垂著頭，身體向右前方傾斜，右手撐在地面上，正在掙扎想要站起來。雖然已經戰敗，但是這位戰士眼神裡除了痛苦，還有不屈的意志。他的劍傷傷口仍然在滴血，雖然雕塑上有一張寫著「不要摸我」的卡片，但是年幼的

我還是忍不住伸手想要觸摸滴血的寶劍，因為實在太像真的。當然，現在的我絕對不會再做這樣的事情。

當時，媽媽阻止我觸摸雕塑的幼稚行為，並且說要帶我去看一座精緻的雕塑，名字是《觀景殿的阿波羅》。順著她手指的方向，我不由得驚叫：「這是阿波羅嗎？那分明是一個女人！」

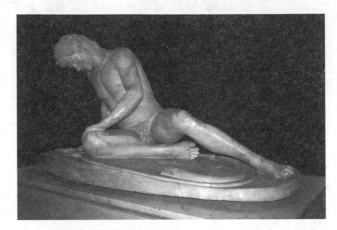

《垂死的高盧人》

「當然是男人。古希臘的男人都是留著長髮，並且像他一樣將頭髮盤在頭頂。」媽媽斬釘截鐵並且毫不客氣地指出我的錯誤。

貝爾維德爾在希臘語中的原意是「看起來很美」，但是這座雕塑之所以這樣命名，是因為它被放在梵蒂岡博物館裡的一個叫做貝爾維德爾的房間。

雕像中的阿波羅是一個英俊挺拔的少年，目光神采煥發，鼻樑挺直，面容飽滿，但是我們很難看出他正在做什麼。有些人說，他正準備拉開弓箭，射殺一條長得像龍的蟒蛇；也有些人說，他手持梅杜莎的頭顱，想要把看向自己的敵人變成石頭。

這座雕像非常漂亮，以至於外國文學作品經常用「觀景殿的阿波羅」比喻身材勻稱和面容俊美的男子。但是，留給我更深刻印象的卻是那些背後有可怕故事的雕像。例如：《拉奧孔與兒子們》，刻畫的是拉奧孔父子三人被巨蟒纏住無法脫身的故事。

在神話故事中，拉奧孔是特洛伊城的祭司，他有超乎常人的預言能力。在特洛伊戰爭中，希臘人征戰十年，也沒有攻克特洛伊城。後來，他們想出一個詭計：佯裝撤退，將一個巨大的木馬留在城外，奧德賽將軍和他率領的士兵就藏在木馬裡。

自以為獲勝的特洛伊人想要把木馬作為戰利品拉回城裡，遭到先知拉奧孔的反對。可是天上眾神已經決定毀滅特洛伊，於是雅典娜降下蟒蛇，將拉奧孔和他的兒子們活活纏死。

《觀景殿的阿波羅》

沒有反對的聲音，特洛伊人最終把木馬迎回城裡，等到特洛伊城被希臘人攻破，他們才知道拉奧孔說的都是真的。

這座雕像捕捉拉奧孔父子被巨蟒纏繞的瞬間。居於中間的拉奧孔因為拼命掙扎使神情和肌肉都處於緊繃狀態，他極力想把自己和孩子們從巨蟒的纏繞中解脫出來，但是無濟於事。三個人由於痛苦而身體扭曲，整座雕像瀰漫慘烈而緊張的氣氛。

據說，這座雕像是由三位雕刻家共同完成。這座以死亡和受難為主題的雕像，曾經引起我強烈的興趣，但是現在看來卻讓人感覺很不舒服。

似乎古人鍾愛殘忍的殺戮場面，古代有很多這類的雕塑或繪畫作品。如果把人類的進化發展史當作一個人的成長史，古人就是人類的幼年階段。奇怪的是，處於幼年時期的男孩往往也喜歡欣賞那些表現苦難的藝術

《拉奧孔與兒子們》

品。

　　但是，大部分我小時候喜歡的雕像，現在都無法再激起我的熱情，只有一個小雕像讓我始終難忘。那個雕像刻畫的是一個正在從赤腳上拔尖刺的男孩，男孩的表情非常生動，以至於看到的瞬間，我甚至感覺到疼痛，所以立刻記住他，一直到現在。

【雕刻坊】——世界上最大的阿波羅雕像

　　如果《觀景殿的阿波羅》是世界上最俊美的阿波羅雕像，位於羅德島海港入口處的阿波羅雕像就是世界上最大的阿波羅神像，它高達100英尺，

由大理石築成，並且用青銅包身，雙腿分開站在河流兩岸，每艘進出海港的船隻都要從他的胯下穿過，遠遠望去十分有趣。

這座阿波羅神像是世界七大奇蹟之一，可惜後來在一場強烈的地震中，它被震倒在地，後來又被阿拉伯入侵者運往敘利亞，從此銷聲匿跡。

第 63 章：袖珍雕塑

童話裡的小人國對孩子們充滿誘惑。在那個神奇的國家，一個手指大小的小人可能是一群孩子的爺爺，是不是非常有趣？還在襁褓中的嬰兒，會不會像一顆葵花籽那麼大？小人國裡到底有沒有螞蟻？即使有螞蟻，可能人們用肉眼也無法發現吧！

雖然在現實生活中我們沒有機會到小人國遊玩，但是可以欣賞古希臘人的袖珍雕塑，也可以感受到那種小巧的美。

可能有些人要問：希臘人不是喜歡製作巨型雕像嗎？不錯，希臘人的巨型雕像十分精美，但是他們也會製作一些必須用放大鏡才可以欣賞的袖珍雕像。

我曾經看過一個名為《寶石》的古希臘彩色雕像，只有多米諾骨牌大小，重量只有一盎司，不僅如寶石一樣小而珍貴，還具備寶石的另一個特徵：幾近透明。當燈光穿透這件彩色雕像時，就像觸發一個神秘機關，古希臘眾神淺浮雕會出現在眼前。

在這麼小的材料上進行雕刻的難度很大，可以想見，雕刻家們的刻刀必定又細又鋒利。

類似的「雕塑寶石」可以在倫敦的大英博物館找到，這些小雕像的作者和那些巨型雕像的作者一樣技藝高超。由於價格昂貴，普通人無法負擔，所以這類微型雕塑應該是專門為國王或富人製作。可能以前有些富裕的人熱衷收集「寶石，」就像現在的人喜歡收集郵票等物品。

通常「寶石」的背景是一種顏色，圖像是另一種顏色，這是因為這種

小雕刻的用材都是兩到三種顏色的彩石，最常見的彩石是黑瑪瑙和紅條紋瑪瑙。黑瑪瑙其實是指像斑馬一樣有黑白兩色的彩石，如果石頭的上層為紅色，下層為黑色或白色，它就是紅條紋瑪瑙。現在，這種彩石已經可以透過人工技術來合成。

　　大英博物館有一件非常有名的收藏品是波特蘭花瓶。這個花瓶本身是藍色的，上面有一層淺白色玻璃做成的淺浮雕圖案。很久之前，這個花瓶的主人是一個熱衷炫富的狂熱徒，他把這個花瓶擲於地上摔得粉碎。後來有人將之拾起，並且耐心地黏好，就像一個精密的縫合手術，可能是修補者「醫術」太過高超，結果竟然沒有留下任何傷痕。

　　在西元前的一段時間，還有一種印章「寶石」很流行，印章上的圖案印在蠟上以後會呈現凹凸感。當時，每個人都有一枚獨一無二的印章「寶石」，他們用它在屬於自己的物品上蓋章，以此來宣布自己對這件物品的所有權，並且把自己的東西與別人的東西做出區分。那個時候，很多人都不會寫自己的名字，因此出現大量的印章戒指。主人把印章戴在手指上，以便隨時使用。

大英博物館的波特蘭花瓶

　　古時候的勳章也經常被做成高浮雕，它和硬幣大小相當，但是不能購買任何物品。勳章不是用印模壓印出來的，而是把燒化的金屬液體灌澆在一個模型裡，等到它冷卻以後再取出，人們就可以得到漂亮的勳章。勳章是用來獎勵取得非凡成績的個人，或是為了紀念或慶祝特別的日子而專門鑄造。

　　現在，很多人家裡都收藏幾枚勳章，趕快去找出來，欣賞上面的浮雕

圖案吧！

【雕刻坊】——硬幣上的雕刻

硬幣也是一種袖珍浮雕，上面的圖案屬於淺浮雕。硬幣與寶石不同，每顆寶石都是獨一無二的，但是硬幣卻必須保持統一標準，因此會量產製作。說起製作硬幣的工藝水準，希臘人一直穩穩地坐著第一把交椅。

希臘人製作硬幣的時候，不會一枚一枚去雕刻，而是先由鑄幣工人製作淺浮雕的金屬模型或印模，然後用它壓出金幣、銀幣、銅幣。現在，各個國家的硬幣都做得非常精美，但是這些硬幣「雕刻」得很淺，不像古希臘人，他們的硬幣有很多都是高浮雕。

第 64 章：日常雕塑

我們小時候會用泥土捏橘子或蘋果，古希臘人卻經常用泥土或黏土為人物塑像，以土為原料的塑像大多是女性塑像，一般都非常小。雕刻家先把黏土雕像雕刻好，再用火焙燒，用火焙燒不僅不會損壞雕像，還會給它們穿上一層無形的防護衣，可以有效地防止雕像破裂，焙燒以後的雕像就成為陶俑。

絕大部分小雕像都以黏土的赤紅本色示人，但是也有許多小雕像顏色豔麗，還佩戴真金的小項鍊或銅質手環的飾品。小雕像的身體是空心的，只有頭部是用最堅實的黏土燒製的實心體。

陶俑一般是古希臘人放入墓穴的陪葬物。後來，人們在一個叫做塔納格拉的小鎮挖掘到上萬個這類陶製的雕像，現今都貯藏在博物館裡，這些雕像被稱為「塔納格拉小雕像」。很多女性雕像都拿著扇子或是撐著遮陽傘，扇子和傘的樣貌與現在相差不大，但是那些古希臘女性與現在的摩登女郎非常不同，她們都將自己包裹得很緊。

在小雕像中，有一部分是那些著名大型雕塑的複製品，雖然它們在工藝和價值上都比不上原作，但是仍然意義非凡。很多大型雕塑已經徹底消失於歷史長河中，如果沒有這些保留其模樣比例的小雕像，藝術寶庫將有多少空缺無法填補？如果流傳下來的只有那些雕塑的名稱，卻沒有原作或複製品供人參考，誰可以透過名字想像那些雕像究竟是站姿還是臥姿，究竟是長髮還是短髮，究竟穿著華美服飾還是裸體雕塑？

小雕像的意義還不止於此，因為著名雕像所刻畫的往往是神或運動員

和英雄，這些人只是神話傳說中的完美的人，或是希臘人之中最優秀的代表，與普通的希臘人相去甚遠。小雕像中那些原創的作品，正好可以填補這個空白。

塔納格拉小雕像

如果你想要知道日常生活裡的希臘人是什麼模樣，就去看看這些小雕像，有擠牛奶的女孩，有兩個正在嬉鬧的孩子，還有一個拄著拐杖的老翁……這些雕像或許在藝術上不夠完美，但是卻像許多被定格的生活畫面，還原生活在遙遠年代的希臘人的狀態。

這些小雕像是為了死去的人而製作，還有一種小型的雕塑會出現在大多數希臘人的日常生活中，那就是照明用的燈。

古希臘的燈絕對不是電燈，它們要麼是用陶土製成，要麼是用銅製成，體積很小，中央有塞著燈芯的孔洞，燈芯是用布條做成的，浸泡在橄欖油或油脂裡，一點即燃。這種燈發出的光線非常微弱，還不及火柴，但可能是因為古人睡得比較早，所以這種微弱的燈光已經可以滿足他們的需要。燈上有淺浮雕裝飾，內容一般是古希臘家喻戶曉的神靈或神話人物。

現代人從地底挖出許多模型，古希臘人就是用這些模型製作成千上萬的燈具。現在，其中一些燈模被當作文物而保存，還有一些被人們用來複製古式燈，作為紀念品，賣給到希臘旅行的遊客。

【雕刻坊】——新舊燈識別法

被挖掘出來的銅燈上多半有一層銅綠，雖然經過酸性溶液的浸泡，新製的銅燈也會附上銅綠，但是其邊沿與真正的古燈相比會鋒利許多。如果是黏土燒製的燈，新燈上的刻痕比舊燈上的刻痕清楚得多。

記住以上方法，借助銅燈上的銅綠和土燈上的刻痕，就可以準確地把舊燈從一堆仿製新燈裡挑出來！

第 65 章：半身像和浮雕

Bust和Burst這兩個單詞，長得真像一對孿生兄弟，只是後者比前者多繫一根腰帶，以至於我小時候經常把它們混淆。後來我終於知道，Bust是「胸像、半身像」的意思，既然是半身像，當然就不必繫腰帶；Burst是胖子的別稱，因為它有「膨脹、炸開」的意思。

我們現在要介紹的就是胸像雕塑，即只有上半身沒有下半身，只有頭頸與肩膀和胸部而沒有其他部分的人物雕像。

在工藝上，只有古羅馬人製作的半身像可以與古埃及人相提並論。古希臘人喜歡給絕大多數雕像刻上希臘鼻，雖然現實生活中長著標準希臘鼻的希臘人為數不多；古羅馬人就相對誠實許多，他們喜歡按照雕刻對象的本來面目做半身像。如果誰有一個鷹鉤鼻，他的雕像一定是鷹鉤鼻；如果誰有肥嘟嘟的雙下巴，他的雕像也一定是雙下巴；如果誰一天到晚愁眉苦臉，其半身像也一定有一張愁苦之相的臉。

如果一個古羅馬人坐在他自己的半身像前面，大概就像在照鏡子一樣，但是鏡子一端是一個鮮活的人，另一端是用大理石或青銅等材料雕刻的不會動的假人。

除了半身像以外，羅馬人對圓雕像做出的貢獻不多。征服希臘之後，那些著名的雕像都被羅馬人一掃而空，帶回羅馬城，甚至連希臘的著名雕刻家也被帶回來，以便為羅馬貴族服務。因此，很多「古羅馬雕像」其實都是古希臘著名雕像的複製品。也幸虧如此，我們才可以窺見那些已經失傳的古希臘雕像的模樣。像之前提到的米隆的《擲鐵餅的人》的原作已經

消失，我們現在看到的就是羅馬時期的複製品。

雖然在圓雕方面，羅馬人甘拜下風，但是他們留下的淺浮雕的藝術價值，卻比古希臘人更高一籌。例如：有一幅刻畫圖拉真大帝征戰場面的浮雕被刻畫在一根大理石柱上，像螺絲一般自下而上纏繞柱身。羅馬士兵行軍、露營、攻城、捕囚等許多活動，被生動具體地表現出來，展現極高的藝術水準。現在，這根「圖拉真凱旋柱」仍然立在羅馬城裡。

在奧古斯都和平祭壇上，有古羅馬的另一幅著名浮雕。西元前13年，羅馬皇帝奧古斯都成功鎮壓西部叛亂，為了紀念勝利和迎接皇帝，羅馬參議員下令修建和平祭壇，以祭祀和平女神，並且在祭壇周圍的牆垣上雕刻浮雕。浮雕總共有兩層，上層是人物群像，記錄當時一些有紀念意義的活動場景；下層是植物裝飾圖案，刻痕精緻，構圖優美。

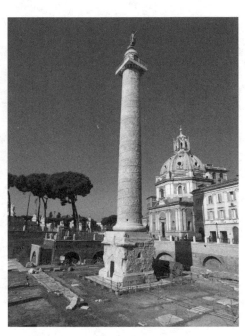

圖拉真凱旋柱

所以，如果有人問你古羅馬人最擅長的雕塑類型，你可以從容地告訴他們：「他們製作的半身像和浮雕，水準絕對一流。」

【雕刻坊】——每個家庭都有的半身像

只要付得起錢，每個羅馬家庭都會為家中的所有成員製作一座半身雕

像，並且一代一代地傳承下去。所以，在一些古老的家族裡，經常立著許多祖先的半身雕像。

　　如果家中不幸有人去世，送葬的隊伍裡除了有在世的親屬，還會有祖先們的半身雕像。由於隔代遺傳的原因，許多孫輩成員和他們手上捧著的爺爺的半身雕像往往非常相似，就像一個人捧著自己的雕像行走，畫面十分有趣。

奧古斯都和平祭壇上的浮雕作品

第 66 章：雕塑的棲身之地

　　如果現在突然有人像發怒的狂風一樣捲進教堂或博物館，拎著鐵錘或木棒將看到的所有雕像砸得粉碎，我們一定會認為這個人的精神不正常，應該被關進精神病院接受治療。

　　但是，在西元8世紀左右，這類擅闖教堂並且肆意破壞雕像的「精神病患者」不在少數，沒有人要求將他們關押起來。他們反對的當然不是雕像藝術，而是偶像崇拜。這些偶像破壞者像許多橫行霸道的坦克，雕塑就是他們要攻克的堡壘，履帶碾過之處滿目瘡痍。以雕刻為生的雕刻家們苦不堪言，最終只好離開被這些狂熱者控制的城市。

　　但是，小型的浮雕作品僥倖逃過一劫，那些偶像破壞者似乎對這些不起眼的雕像毫不在意。所以，現在我們才可以看到許多那個時代的精美浮雕，它們材質各異，有些是象牙，有些是白銀和黃金。象牙浮雕通常用於書籍的封皮、寫字板、小盒子。

　　現在，這類浮雕經常被博物館的工作人員安置在玻璃箱裡。人們每次看到這些浮雕，都會想到那些被偶像破壞者毀掉的巨型雕像。

　　在巨型雕像遭受不幸的時期，拜占庭的許多雕刻家紛紛來到法國，但是他們的創作還是受到影響。等到法國出現新一批世界聞名的精美雕像時，距離偶像破壞者橫行的時代已經過了幾百年。而且，這個時期的雕像大多出現在偶像破壞者最不希望其出現的地方——教堂裡，對那些高舉正義旗幟的破壞者真是莫大的諷刺。

　　這些雕像全部是為了教堂而量身雕刻，用材不再是古希臘人或古羅馬

人經常用的大理石，而是修建教堂的時候用的石頭。法國的沙特爾大教堂裡，就有數以萬計的人物和動物雕像。逐漸地，雕像成為教堂不可或缺的一部分，教堂的門道和屋頂，甚至是下水道，雕刻痕跡無處不在。

中世紀時期，大多數人既不能讀也不能寫，教堂裡的雕塑是他們瞭解《聖經》和聖徒故事的重要途徑，這也是教堂雕塑在裝飾之外的另一用處。

由於這個時期的教堂建築大多採用又高又大的哥德式風格，因此教堂裡的雕塑也被人們稱為「哥德式雕塑」。從石器時代艱難樸素的生活場景，到《聖經》裡各種各樣的故事，都是哥德式雕塑最常見的取材，現實生活也是一些雕塑極力表現的主題。由於這些雕像本身就是教堂的一部分，所以它們從一開始就向教堂的整體風格靠攏，看起來十分和諧。

法國沙特爾大教堂的哥德式雕塑

【雕刻坊】——會噴水的雕塑

就像魚兒會吐水泡，人們要漱口一樣，哥德式雕塑也會噴水。但是它們噴水既不是為了呼吸，也不是為了清潔，而是為了將建築屋頂上的積水引至地面，以避免建築受潮。這些雕塑就是建築屋頂上千奇百怪的滴水

嘴。

　　那些已經長眠地下的中世紀雕刻家一定對滴水嘴非常癡迷，他們總是把滴水嘴雕刻得千奇百怪：有些是吐舌扮鬼臉的三頭怪物，有些是鷹爪人首的怪獸，有些是長著蝙蝠的雙翼，面目猙獰的惡魔。總而言之，你可以在哥德式建築的屋頂上找到任何你可以想到的或是想不到的奇形怪狀的怪物。

巴黎聖母院的滴水嘴獸

第 67 章：天堂之門的由來

　　為了洗淨原有的罪惡，許多基督教徒都要經過一項重要的基督教儀式：洗禮。為此，很多教堂設有專門的洗禮堂。但是，我們現在要介紹的主角不是宏偉的洗禮堂，它只是開場的嘉賓而已。

　　在義大利佛羅倫斯的教堂裡，有一座八角形的洗禮堂，這座洗禮堂有四個門道，其中兩個門道的銅門上裝飾精美的浮雕。不錯，這些浮雕才是主角。

　　那個時候，住在佛羅倫斯的著名雕刻家屈指可數，為了挑選最優秀的雕刻家來裝飾洗禮堂的新門，人們舉行一場雕刻比賽，並且制定嚴格的規則：

　　首先，參賽雕刻家創作的浮雕需要與新門相匹配，而且必須以青銅為材質。

　　其次，浮雕內容必須涉及亞伯拉罕和以撒。

　　再者，本次比賽總共有34位裁判，期限為一年，將由所有裁判共同選出一位勝者來負責建造洗禮堂的新門。

　　在準備過程中，每位雕塑家都把自己的作品隱藏得很好，害怕別人剽竊自己的創意，只有洛倫佐·吉貝爾蒂不斷邀請其他雕刻家為自己的作品提供意見，並且在此基礎上不斷修改。果然，吉貝爾蒂的作品日臻完善。

　　一年的時間匆匆過去，許多令人歎為觀止的作品呈現在34位裁判面前，精緻的雕塑讓人眼花撩亂，新穎的創意讓人驚歎連連，裁判們一時之間也拿不定主意，導致最後竟然出現平局的結果，吉貝爾蒂和另一位義大

利藝術家布魯內萊斯基的作品並列第一。但是，布魯內萊斯基認為吉貝爾蒂的作品更勝一籌，於是主動退出，將吉貝爾蒂擁上冠軍寶座。所以，吉貝爾蒂最終成為那兩扇新門的負責人。

　　21年的時間，在吉貝爾蒂的辛勤雕刻中悄然流逝。當他把自己的作品展現出來的時候，所有人都被眼前精緻而完美的雕塑震驚，他們瞪大眼睛，喜出望外地奔相走告。很快的，整座佛羅倫斯城裡的居民都知道這位雕塑家的名字。

　　於是，佛羅倫斯人請求吉貝爾蒂再為洗禮堂的另一道門雕刻一組浮雕，吉貝爾蒂欣然應允。這一次，他又用27年的時間才將作品完成。這一組浮雕由十塊雕刻《聖經·舊約》故事的銅浮雕構成，這扇大門被後人稱為「天堂之門」。

　　走過這扇大門，當然無法抵達真正的天堂，但是卻可以讓人感受到一種夢幻和神秘的宗教氛圍。

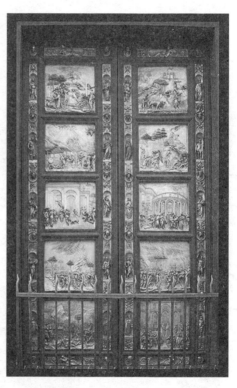

吉貝爾蒂雕刻的《天堂之門》

【雕刻坊】——教堂圓頂背後的故事

　　布魯內萊斯基是義大利文藝復興建築的先驅，除了競爭洗禮堂的雕刻任務，他也曾經用許多年時間，爭取聖母百花大教堂的設計權。

　　當時，布魯內萊斯基參加聖母百花大教堂圓頂方案的徵集評選。在討

論方案的時候，有人對布魯內萊斯基的教堂圓頂設計方案提出質疑他的設計方案，想要讓他把落實方案的細節解釋清楚，可是聰明的布魯內萊斯基不僅拒絕對方的要求，還給對方出一道難題。他拿出一個雞蛋，說：「誰可以不用手扶也不用支撐物，把這個雞蛋立起來？」

眾人你看看我，我看看你，完全摸不著頭腦。

於是，布魯內萊斯基把雞蛋在地上磕一下，輕鬆地就把雞蛋立起來。

對方不屑地說：「我也可以辦到。」

布魯內萊斯基嘲笑他：「如果我把圓頂設計方案告訴你，你一定也會這麼說。」

面紅耳赤的神父們喊來警衛，把布魯內萊斯基趕出教堂。

即使如此，布魯內萊斯基也沒有放棄設計方案，一直鬥爭十年，終於獲得這個工程的設計和修建權利，完成這座讓世人歎為觀止的宏偉教堂。

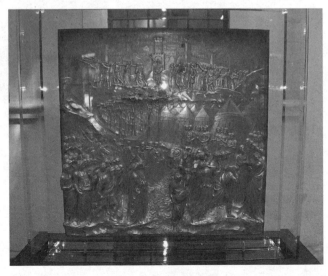

《天堂之門》的面板圖之一

第 68 章：爆發「春倦症」的歐洲

聽過「春倦症」這種疾病嗎？春倦症有兩種完全相反的症狀：第一種就是當春天到來時，患者什麼也不想做，甚至連平日最感興趣的美景和美食也毫無興致；第二種病症正好相反，患者覺得自己像一個充滿氣的氣球，全身都是力量，甚至被這股力量鼓動得焦躁不安，總是想要發狂奔跑，或是仰天長嘯。第二種春倦症患者經常會產生自己是世界之王的幻覺，並且認為沒有任何事情可以阻擋自己的步伐。

中世紀的歐洲一直置身於寒冷的冬夜，現在它終於迎來花紅柳綠和生機盎然的春天，欣喜之情難以自抑。於是，中世紀之後，整個歐洲都染上精力過盛的春倦症，並且「生病」很多年。廣闊的歐洲大陸不像普通病人一樣整天昏昏欲睡，而是像一隻被惹惱的公牛，有力的蹄子不停地刨在地上，揚起漫天塵埃。

首先染上春倦症的是西元1400年左右的義大利。無論是繪畫還是建築，無論是探索還是貿易，義大利在幾乎所有領域都得到突飛猛進的發展，這樣才是真正百花齊放的春天。

只要查閱歷史的時間縱軸，或許你就可以發現，我們所說的歐洲春倦症時期，其實就是之前多次提到的文藝復興時期。

那個時期，古代的知識和技術重新擦亮人們的眼睛，人們開始拼命發掘藏於地下的古代建築和雕像。古希臘和古羅馬時期的文藝佳作被陸續發現，人們掀起重新欣賞和闡釋古代藝術品的熱潮。

有一個叫做多那太羅的人開始有系統的研究古代雕像，他是第一位

研究古希臘和古羅馬古典主義雕像並且將其精髓發揚光大的雕塑家。他年輕的時候，曾經與布魯內萊斯基一起到羅馬旅行。兩個夥伴為了搜尋迷人的古羅馬藝術品，整天待在那些不知年月的廢墟裡，被人們稱為「尋寶人」。

「尋寶」歸來的多那太羅，長期受到古希臘和古羅馬藝術的薰陶，藝術水準大有長進，他雕刻一個大理石長廊，又在長廊外部雕刻許多像丘比特一樣的小孩，這些孩子又唱又跳，栩栩如生。這件雕刻作品被安置在佛羅倫斯大教堂一端，他的另一件著名雕像《聖喬治》也被佛羅倫斯大教堂納入囊中。

多那太羅不知道聖喬治的樣貌，怎麼畫出聖喬治的神韻？他知道聖喬治曾經做過軍官，於是他邀請一位勇敢英俊的基督軍官作為模特兒，並且按照他的模樣為聖喬治做雕像。由於作品太過完美，所以很多人都認為聖喬治應該就是多那太羅雕刻的模樣。

有些人曾經開玩笑地說：「這個雕像有一個嚴重的缺點，就是它不會說話！」不是嗎，多那太羅創作的雕塑稍微張著嘴，似乎正在開口說話，但是誰也聽不到他的聲音。

在這個時期，多那太羅的好朋友而且同屬文藝復興偉大雕刻家之列的盧卡‧德拉‧羅比

多那太羅《聖喬治》

亞，也有很多優秀的作品問世。

羅比亞也曾經雕刻大理石長廊，而且和多那太羅雕刻的畫廊正好相對，也是佛羅倫斯大教堂的一部分。在長廊的外部，羅比亞也雕刻許多男孩，但是他刻畫得更精細，多那太羅的作品相對比較粗糙。

由於大理石雕刻的成本非常昂貴，羅比亞逐漸有些無法負擔，於是他開始尋找替代材料。後來，羅比亞找到古希臘人曾經使用的黏土。但是，羅比亞沒有完全踩著古希臘人的足跡燒製陶器，而是找到另一條藝術之路。在燒製黏土雕像的過程中，羅比亞給雕像塗上一層釉。上釉的雕像不僅更加美觀，還可以承受風雨的侵蝕，可謂一舉兩得。其他雕刻家也曾經嘗試使用黏土並且採取上釉的工藝，但是他們的作品都不如羅比亞的完美。

後來，羅比亞將這個秘密武器傳給養子安德烈亞，安德烈亞又將其傳給自己的五個兒子，給陶像上釉的工藝成為羅比亞家族的秘密。

後來，安德烈亞的名氣直追其養父，他的大部分作品都是依靠家傳的上釉工藝而完成。勤奮好學的他，還在此基礎上進行改進，那就是在浮雕中運用更多顏色，使樸實的作品變得豐富多彩。

安德烈亞的代表作品是

安德烈亞《聖母與聖子》

《聖母與聖子》。他曾經為佛羅倫斯兒童醫院創作一組雕像，這組赤陶浮雕刻畫的是還在襁褓中的嬰兒，每個嬰兒都被單獨刻在一個圓形背景上，就像被包裹在一團祥和的聖光中。

【雕刻坊】——《唱歌的天使》

1453年，羅比亞在佛羅倫斯大教堂的唱詩席上創作一組浮雕，雕刻作品中有幾位穿著普通服裝的天使正在虔誠地唱詩歌。這些天使既沒有神聖的光環，背部也沒有雙翼，只是攤開讚美詩，互相搭著肩膀齊聲高唱讚歌，既莊重又親切，讓人感覺就像被飄逸的雲朵包圍，心裡浮動一種柔和而安詳的情緒。這組大理石浮雕被命名為《唱歌的天使》，彰顯羅比亞精湛的雕刻工藝。

第 69 章：義大利騎士雕像

現代社會，汽車是人們忠誠的座駕，載著勇敢的騎士們南馳北騁，攻克一場又一場會議、談判、競賽、演講……但是，在汽車被發明出來之前，騎士們最忠實的夥伴就是胯下的駿馬。很多雕刻家為偉人做雕像的時候，為了表現其高大和魁梧，經常刻畫偉人騎在馬背上的英武姿態。

但是，即使現在我們也沒有看過這樣的雕像——「坐在汽車裡的偉人」。因為像其他人造物品一樣，汽車不適合被做成雕像，雕刻家通常以人、動物、植物作為自己雕刻的對象。換言之，他們更喜歡自然生長的東西。

如果要刻畫馬匹和騎士，刻浮雕比製作圓雕更容易。因為製作圓雕作品的時候，雕刻家必須考慮如何讓馬的四肢支撐馬和騎士的身體，並且實現平衡。古希臘雕刻家菲迪亞斯在帕德嫩神廟裡雕刻的馬匹和騎士都是浮雕，但是羅馬人的駿馬雕像大多是圓雕，因為他們掌握讓馬的四肢支撐其身體的技術。

在古羅馬滅亡以後的將近千年裡，再也沒有出現優秀的騎士雕像。

直到多那太羅成名以後，人們才重新見到精美的騎士雕像。銅雕《加塔梅拉塔騎馬像》是多那太羅用十年時間完成的一件偉大作品，這座雕像被安置在義大利城市帕多瓦的聖安東尼教堂正門前的一塊高聳台基上。

加塔梅拉塔是威尼斯的一位雇傭兵隊長，他的名字在義大利語中是「狡點的貓」的意思，說明這位雇傭兵隊長不僅是一位勇敢的鬥士，還是一個足智多謀的帥才。加塔梅拉塔騎在馬上，神情剛毅，兩眼圓睜，左手

勒緊韁繩，右手握著武器，武器和繫在腰間的寶劍形成整個雕塑在構圖上的對角線。整座雕像呈現一種靜態的美麗，因為駿馬看起來像在悠閒地漫步健行。

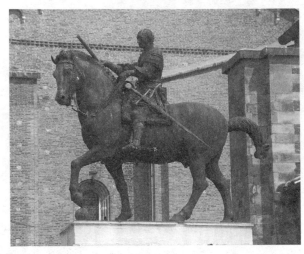

多那太羅《加塔梅拉塔騎馬像》

為了使雕像保持平衡，多那太羅在馬的一條腿下放一個球，只有這樣，坐在馬鞍上的騎士才可以穩如泰山，同時這個球體也可以被視為是地球的象徵，馬踏世界，昭示一種征服世界的雄心壯志。

多那太羅的作品非常傑出，但是如果要給騎士雕像排名，世界上最傑出的騎士雕像應該是《科萊奧尼騎馬像》。

《科萊奧尼騎馬像》的作者是安德烈·委羅基奧，他與多那太羅一樣，同為佛羅倫斯文藝復興時期的雕刻家。委羅基奧不是他的本名，而是他曾經師從的金匠的名字。在義大利語中，「委羅基奧」的意思是「真正好眼力」。委羅基奧以此為名可謂名副其實，他善於捕捉最精彩的生活瞬間，並且將其雕刻成像，供人們欣賞。

科萊奧尼是威尼斯軍隊的總司令，他在戰場上作戰英勇，指揮得力，並且平易近人，甚至會主動要求和跑得最快的士兵賽跑。這位將軍也十分謙遜，又勤奮好學，廣受軍中藝術家和學者的歡迎。臨死之前，科萊奧尼將所有財產捐給威尼斯共和國，但是提出一個要求，希望政府在聖馬可廣場上為自己立一座青銅雕像，可是這樣做違反威尼斯的法律。

後來，有人提出一個折衷的辦法，提議在聖馬可學校前面的「聖馬可

廣場」立雕像。最後，威尼斯人在這座「聖馬可廣場」上，為科萊奧尼立騎士像。嚴格說來，這樣已經違反科萊奧尼的遺囑，但是威尼斯人仍然拿到他的遺產。

與多那太羅的作品相比，這件雕塑動態感十足。雕塑中的馬三腿著地，左前腿離開地面伸向前方。駿馬蓄勢待發，像一張繃緊的弓，似乎隨時都會彈射出去。科萊奧尼披盔戴甲，手握權杖，腳蹬馬鐙，身軀扭動，好像正在發號施令。

由於平衡問題處理得很好，委羅基奧不需要在騎士像下方放置圓球。雖然科萊奧尼的五官被委羅基奧雕刻得十分誇張，但是因為整座雕像被放置在一個很高的基座上，人們仰視雕像的時候，反而覺得他的表情非常真實。

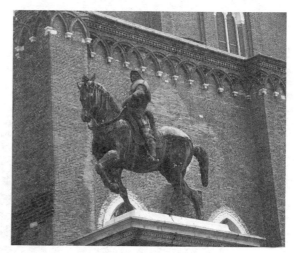

委羅基奧《科萊奧尼騎馬像》

【雕刻坊】——義大利的第三座騎馬雕像

在義大利，有三座著名的騎馬雕像，除了多那太羅的《加塔梅拉塔騎馬像》和委羅基奧的《科萊奧尼騎馬像》，還有一座以古羅馬皇帝奧里略為主角的《奧里略騎馬像》。

馬可・奧里略是古羅馬帝國衰落時期的帝王，他被認為是古羅馬「五賢君」之一，也是一位對柏拉圖理想國充滿嚮往之情的哲學家，從他的作品《沉思錄》中，我們可以窺見他的思想精華。但是當時嚴峻的政治鬥爭

和頻繁的自然災難接踵而至，擊碎他對政治和國家的所有完美設想，這座
《奧里略騎馬像》也散發惆悵和哀沉的情懷。

　　這位帝王毫無沉著堅定和居高臨下俯瞰世界的氣勢，就像正在騎馬漫
步遊走，神態之間盡現迷惘和疲憊，他的上眼皮稍微下垂，似乎連內心的
窗門也關閉。他的坐騎也是情緒低落，不像我們在其他藝術作品中看到的
戰馬那樣炯炯有神。

《奧里略騎馬像》

第 70 章：無人不知的全能型雕刻家

現在，讓我們來玩一個「猜猜他是誰」的遊戲，我將列出三個條件，看看你可以在第幾個環節猜出他是誰？

首先，他出生於1475年，佛羅倫斯是他的故鄉。

其次，他是一位畫家和建築師，還是一位詩人，至今仍然有人在吟誦他創作的詩歌。

第三，他被認為是菲迪亞斯之後世界上最偉大的雕塑家。

這位全能型的天才到底是誰？你心裡是否已經有答案？

如果我告訴大家，謎底是博那羅蒂，或許還是會有很多人感到困惑，因為大家更習慣稱呼他米開朗基羅。

之前我們已經介紹他繪製在羅馬西斯廷教堂的精美壁畫，但是比起畫家，他更認同自己是一位雕塑家的身分，可能是因為他最初就是學習大理石雕刻吧！

幼年時期的米開朗基羅就展現驚人的藝術天賦，他用雪砌成的一座雕像受到麥第奇家族的佛羅倫斯公爵欣賞，於是公爵邀請米開朗基羅參觀自己家中收藏的古希臘和古羅馬雕像。成年以後繼續深造的米開朗基羅，得到公爵許多的幫助。

《哀悼基督》是米開朗基羅年輕時期完成的大理石雕像，雕像的內容是聖母瑪麗亞把被絞死的耶穌抱在腿上。有些人認為這是米開朗基羅最好的作品，因為作品中的人物比他後期創作的雕塑人物更安詳平和，正是這件作品讓他在義大利聲名鵲起。

之後，米開朗基羅又完成舉世聞名的雕像《大衛》。當時，在佛羅倫斯有一塊很大的大理石，由於它的形狀過於窄長，很多雕塑家在嘗試之後，都深感無力駕馭，只能望而卻步。藝高膽大的米開朗基羅主動請纓，提出要用這塊大理石完成一座雕像的請求。

他用支架支撐大理石的兩端，還命人用籬笆把他圍在中間，就像建造一座小型監獄。米開朗基羅把自己「監禁」其中，每天的任務就是心無旁騖的打磨和雕刻石像，直到三年以後雕像完成的那天，他才將自己從這座「監獄」裡釋放出來。

米開朗基羅完成的大衛雕像，刻畫的是手拿投石器準備與巨人歌利亞決戰的青年大衛。有趣的是，雖然米開朗基羅雕刻的是與巨人作戰的大衛，但是世人卻習慣把雕像稱為「巨人」。也許是因為這座重達9噸並且高達18英尺的雕像確實稱得上是「巨人」吧！

為了使雕像更逼真和更有表現力，米開朗基羅曾經長時間地潛心研究解剖學。他不僅研究活人的身體，甚至親自操刀解剖屍體。

「不這樣做，怎麼可以真正瞭解我們皮膚之下的肌肉構造？」這是米開朗基羅的想法。

當然，他的辛勤研究也換來巨大的回報：由於對人體十分瞭解，他的雕像雖然造型誇張，但總是可以精準地表現人體的力量之美，他手裡的雕刻刀像一把手術刀，把雕像上的每塊肌肉應該有的張力都表現得恰到好處。

接受教皇的邀請，米開朗基羅曾經為其陵墓創作一座摩西雕像。晚生千年的米開朗基羅當然不可能知道摩西的樣貌，而且摩西時代也沒有留下任何圖片供後人追思參考。早期義大利語版本的《聖經》，曾經將摩西走下西奈山的時候籠罩他的光環翻譯為「牛角」，所以米開朗基羅發揮豐富的想像力，給雕塑中的摩西加上一對結實的牛角。正是這個有違常理的神

來之筆，令觀賞者心潮澎湃，難以忘懷。

作為麥第奇家族的好朋友，米開朗基羅曾經為這個家族中的兩個人雕刻墓碑雕像，它們被安置在聖羅倫佐大教堂的麥第奇家族的私人洗禮堂裡。兩座墓碑上，各有一男一女兩座雕像，這四座雕像分別叫做「晝、夜、晨、暮」，「晝」與「暮」是強壯的男性雕像，「夜」與「晨」是妖嬈的女性雕像。

後人認為米開朗基羅想要用性別來比喻人類生命各個時期的不同特徵，也充分證明米開朗基羅的雕塑作品內涵豐富的特點。

米開朗基羅《摩西像》

1564年，89歲的米開朗基羅離開人世。他的辭世像一個黑暗的咒語，籠罩整個雕刻藝術界。因為在他離去之後，雕刻藝術不僅沒有得到發展，反而更糟糕，這種奇怪的現象一直持續很多年。

【雕刻坊】——《哀悼基督》

《哀悼基督》是米開朗基羅為聖彼得大教堂創作的，取材於聖經故事中當耶穌被釘死在十字架上之後，聖母瑪麗亞抱著他的身體痛哭失聲的場景。

無論是在繪畫作品還是在雕塑作品中，聖母憐子的主題都曾經被反覆刻畫。這一次，米開朗基羅突破慣例，沒有把聖母雕刻為一位蒼老的長

者，而是把她雕刻為一位端莊秀麗的少女。少女美麗的臉龐上，是深沉而濃重的喪子之痛。這種巨大的反差，直接觸碰人們內心的柔軟角落，讓人心生不忍。

　　完成這件雕塑作品的時候，米開朗基羅把自己的全名刻在聖母胸前的衣帶上，這是他第一次把名字刻在作品中，也是唯一一次雕刻全名，據說他的全名有一公尺多長。

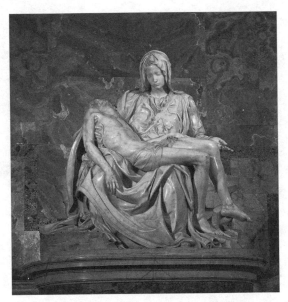

米開朗基羅《哀悼基督》

第 71 章：金匠巧手

本韋努托・切利尼是義大利文藝復興時期最有名的金匠，現在的博物館裡依然收藏他用金銀或寶石雕製的無價之寶。

雖然切利尼是一個金匠，卻總是自信滿滿地誇耀自己的雕刻作品同樣出色。人們不會因為這種過分的張揚和高調而討厭他，單純的吹噓就像許多美麗的肥皂泡，用手指輕輕一戳就會破碎，然而他總是可以用完美的青銅雕像證明自己沒有吹牛。

接受佛羅倫斯公爵的邀請，切利尼要製作一座以帕修斯刺殺梅杜莎的故事為題材的青銅雕像。現在雕塑家的工作要簡單得多，他們只要做好黏土模型，然後請鑄造廠向模型裡澆注燒化的青銅就可以，任何一座雕像都可以擁有一座和自己一模一樣的孿生兄弟姐妹。

在切利尼生活的時代，無論是製作模型還是鑄銅，都必須由雕塑家親自處理，鑄銅對大多數雕塑家來說，不是一件簡單的工作。更何況，公爵請切利尼製作的雕像尺寸比真人龐大許多。

當時，很多人都認為切利尼只是一個金匠，卻要嘗試鑄造這麼大的青銅雕像，簡直像一隻不自量力的妄圖用觸角絆倒大象的螞蟻。就連最初決定把這項任務交給切利尼的公爵，也因為這些言論開始打起退堂鼓。

但是切利尼就像一位熱愛迎著風浪前行的水手，這些如浪潮一樣洶湧的抨擊和懷疑反而激發他的鬥志，他下定決心絕對要完成這座雕像。

切利尼把做好的模型放在挖好的地窖裡，並且接上管道，使其與地面上用來煉化青銅的熔爐相接。這樣一來，熔爐裡熔化的青銅順著管道流到

模型裡以後就會冷卻，最後可以硬化為銅像。

切利尼成功地鑄造銅像中梅杜莎的部分，但是在製作帕修斯部分的時候卻遇到難題，因為這個部分的形狀非常奇怪，而且體積巨大，很難操作。熔爐日夜煆燒，就連切利尼家裡的屋頂被燒毀，他仍然沒有放棄，並且努力讓火燒得更旺。後來，勞累過度的切利尼病倒，只能躺在病床上指揮助手繼續工作。曾經有一度，切利尼覺得自己可能將要病死。

切利尼《帕修斯和梅杜莎》

但是，當他聽到助手的報告，得知因為青銅熔化的濃度不對，雕像可能已經報廢的時候，他不顧病情地從床上跳下來，衝到熔爐前面，把那些蠢笨的助手痛斥一頓。助手們戰戰兢兢，不敢應聲。

切利尼拖著沉重的病體，再次不分晝夜地投入工作。幾天之後，不幸再次降臨，切利尼家裡的屋頂再次被燒毀。

他只好和助手們一起為熔爐支起木板，以遮蔽連綿不斷的小雨，同時不斷攪動青銅液，力求調好其濃度。突然，一道強光閃過，緊接著熔爐裡傳來劇烈的爆炸聲，切利尼和助手們嚇呆了。肆虐的狂風像妖魔的大手，掀開熔爐的蓋子，裡面的青銅液就像受到驚嚇一樣，不停地翻滾扭動。

切利尼顧不得查看情況，下令打開管道，將青銅液灌下去。

由於爐溫過高，青銅液裡的錫被熔掉，所以青銅液無法順利流淌。情急之下，切利尼將家中所有鉛錫銻合金材料的餐具都扔進熔爐。就這樣，

青銅液死而復生，重新流動起來，並且順利地填滿帕修斯部分的模型，切利尼終於成功完成整座銅像。

完成的雕塑中，身材健美的青年帕修斯左手高舉梅杜莎的頭顱，右手持著一把血淋淋的刀，腳下踩著梅杜莎的屍體，緊張的身體還沒有隨著戰鬥的結束而放鬆。雕塑極其精緻，帕修斯輪廓清晰的肌肉和梅杜莎頭上纏繞的毒蛇，甚至刀刃和女妖頸部的鮮血都表現得一清二楚。

雖然切利尼的僕人必須在第二天重新購買碗碟，但是大功告成以後的興奮和成就感讓切利尼情緒大好，他的身體也很快不藥而癒。

【雕刻坊】——《楓丹白露女神》

《楓丹白露女神》是切利尼著名的青銅浮雕作品之一，現在被收藏於法國巴黎的羅浮宮。

這件作品不再像文藝復興時期的雕塑一樣一目瞭然，著重展現其華麗而濃郁的裝飾性。雕塑中的女神是月亮女神阿提蜜斯，她斜臥在地上，向

切利尼《楓丹白露女神》

外扭轉比例異於真人的身體：頭部被縮小，四肢被拉長。浮雕背景裡雕刻各種動物，最中間是一個突出於浮雕平面的鹿頭，也展現阿提蜜斯的另一身分——狩獵女神。這座浮雕被用來裝飾法國楓丹白露宮的弧形窗戶，並且因此得名。

第 72 章：低谷期的雕刻家們

雕塑藝術的發展史並非一條沒有起伏的海平線，而是像一道連綿不絕的山脈，有起有伏有高有低。如果米開朗基羅是漫長山脈中一座巍峨高峰，自從他去世之後，雕塑藝術一日不如一日，一直在走下坡，似乎立刻從山巔墜入深谷或盆地裡。

在米開朗基羅去世之後的二百年之間，成千上萬的雕塑家都朝向高山之巔努力攀爬，但是大多數都徘徊在半山腰上，可以到達頂峰的大師級人物少之又少。切利尼是少數人之中的一個，可以與他比肩的人物是法國的古戎和來自法蘭德斯地區的詹波隆那。

古戎的代表作品之一是淺浮雕《仙女像》，雕塑中的仙女題材取自希臘神話山林水澤女神的形象。她們美麗優雅而姿態各異地盈盈而立，身材曼妙，婀娜自然，從彷彿被水浸濕的衣衫上，看得出作者花費的心思。古戎還為每個女神都設計一個倒水的水罐，以示其確實為水之女神。這組雕刻總共有六塊，現在被收藏在法國羅浮宮裡，在此之前，它們被用來裝飾巴黎的著名噴泉「無辜者之泉」。

《墨丘利》是詹波隆那的代表作品，這是一座浮在空中的雕塑，明顯違背牛頓發現的萬有引力定律，一定會遭到你的質疑和反駁。但是，詹波隆那確實做到了，他到底是用什麼神奇方法？

首先，我們要先瞭解這座雕塑作品的主角。墨丘利是羅馬神話中神的信使，也就是希臘神話中的荷米斯。他多才多藝，主管商業、演講、禮儀等方面。據說，他還發明數字、天文學、音樂、字母表，非常傑

古戎《無辜者之泉的淺浮雕》

出。美國軍隊以他的手杖作為醫用象徵，因為他同時還是健康之神。他的手杖上纏繞兩條蛇，這兩條蛇曾經纏鬥不休，路過的墨丘利用手杖制止牠們的紛爭，後來這兩條蛇就纏繞其上，以彰顯手杖的魔力。此外，神話裡的墨丘利穿著飛行靴，頭頂上的帽子還長著雙翅。

詹波隆那雕刻的墨丘利青銅雕像可以浮在半空中，是因為詹波隆那還用青銅雕刻無形的風。風是一種奇怪的自然現象，任何人都沒有看過它的形象，但是彎曲的枝幹、嘩嘩作響的樹葉、泛著漣漪的湖面，似乎都是風的形狀。詹波隆那用有形的青銅雕塑創作無形的風，並且以此托住正在上面御風而行的墨丘利。

把無形的東西化作有形，真是一種神奇的魔法，你想不想擁有這種魔力？

【雕刻坊】——墨丘利的故事

　　有一天，墨丘利想要知道自己在人間是否受到尊重，於是化作凡人，走進一家雕像店。

　　他指著宙斯的雕像問：「這個多少錢？」

　　「一個銀元。」

　　墨丘利又問：「赫拉的雕像？」

　　「這個要貴一點。」店主回答：「你需要支付兩個銀元。」

　　這個時候，墨丘利看見自己的雕像。他心想，既然自己是商人的保護神，價格絕對不菲，於是問：「這個多少錢？」

　　店主回答：「如果你買剛才那兩個，這個可以送給你。」

　　墨丘利很不高興，厲聲責問：「你怎麼可以把墨丘利的雕像當作贈品，不怕受到懲罰嗎？」

　　店主驚詫地看著他，然後說：「墨丘利是商人的保護神，當然瞭解商人的銷售方式。再說，他是一位大度的神，怎麼會計較這些小事？」

　　聽到這番話，墨丘利無言以對，只好訕訕地離開。

第 73 章：雕塑界的慈善家們

繼米開朗基羅之後站在雕塑藝術高峰上，還有義大利的雕塑家卡諾瓦。卡諾瓦出生於1757年，死於1822年。這位雕塑家由爺爺奶奶撫養長大，卡諾瓦的爺爺是一位優秀的石匠，因此他從小就受到雕刻藝術的薰陶。8歲的時候，他雕刻兩座小巧玲瓏的大理石神殿；10歲的時候，他為貴族的晚宴雕刻一隻奶油獅子，讓對方非常開心，並且在這位貴族的資助下，踏上求學之路。

一直以來，卡諾瓦都希望成為一位雕刻家，為此他非常刻苦。長大以後，功成名就的卡諾瓦慷慨地把自己的錢捐贈給窮人。此外，他建立藝術學校，資助雕刻家，並且出錢獎勵創作優秀作品的雕刻家，從事很多慈善事業。

卡諾瓦的雕像雖然精美，但是由於其表面過於平滑，就像被金絲絨仔細打磨一樣，看起來缺乏力度。在神像創作方面，他的作品沒有什麼新意，似乎只是對古希臘羅馬藝術的重複和模仿。名人的半身像是卡諾瓦熱衷的作品類型，其中比較著名的是他為美國第一任總統喬治·華盛頓雕刻的半身像。

很多雕刻家都曾經以帕修斯和梅杜莎作為雕刻對象，卡諾瓦也湊上這個熱鬧。但是他的帕修斯像雖然有名，水準卻不及切利尼。

1797年，丹麥人托瓦爾森來到義大利，與正值事業巔峰的卡諾瓦結識。托瓦爾森對義大利的一切都非常著迷，一住就是23年。在此期間，他受到卡諾瓦的影響和鼓勵，逐漸成為一位雕刻家。

和卡諾瓦一樣，托瓦爾森也喜歡模仿古希臘羅馬的雕塑風格，但是他在這個方面比卡諾瓦成功許多。然而，他的代表作品《垂死獅子像》不是古代風格，反而充滿當代的藝術氣息。

這座雕像用堅硬的石頭雕成，雕刻的是一隻躺在法國王室破裂徽章上的垂死獅子。托瓦爾森創作這個作品，是為了紀念法國大革命時期因為包圍杜樂麗宮而犧牲的六百多位瑞士衛兵。

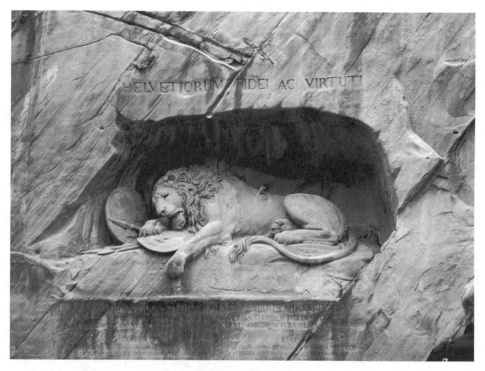

托瓦爾森《垂死獅子像》

23年以後，托瓦爾森重回丹麥的時候，已經成為著名於世的雕刻家，哥本哈根大教堂邀請他為教堂雕刻雕像。這組雕像要求以耶穌和十二使徒為對象，尺寸遠遠超過真人。

這項工程花費托瓦爾森二十年的時間和心血。現在，美國巴爾的摩的

約翰‧霍普金斯醫院的大廳裡，就豎立其中一座基督像的複製品。

　　不知是否也受到卡諾瓦的影響，托瓦爾森也熱衷於公益事業。在去世之前，他立下遺囑，要求將自己的房產和大部分財產捐獻出去，在哥本哈根建造一座藝術博物館。後來，他自己的作品和多年以來收集的其他雕刻大師的作品都被這家博物館收藏，托瓦爾森的遺體也被安葬在博物館的庭院裡。

【雕刻坊】——機靈的卡諾瓦

　　卡諾瓦小時候家境貧寒，只好外出打工以謀求生路。後來，他在當地公爵家裡找到一份差事。

　　有一天，這位公爵在家中大擺筵席，招待客人。開席之前，管家突然發現擺放在餐桌上的甜點裝飾品不知道為什麼被弄得亂七八糟。所有人都一籌莫展，在這個緊急關頭，卡諾瓦主動請纓，說自己可以製作一個新的飾品，無奈的管家只好讓他試試。於是，卡諾瓦不慌不忙地把一大團奶油塑成一隻威武雄壯的獅子。管家目瞪口呆，簡直不敢相信這樣精緻的獅子雕塑竟然是在這個孩子手裡誕生的。

　　宴席開始之後，這隻獅子成為眾人眼中的一個亮點，有些人甚至詢問這是哪個雕塑家的傑作。於是，管家將卡諾瓦介紹給大家，眾人紛紛讚不絕口。後來，宴會的舉辦者也就是公爵，決定資助這個孩子讀書，卡諾瓦在他的幫助下，走上藝術之路。

第 74 章：喜歡雕刻動物的雕刻家

巴里本來是一位金匠，在巴黎一家珠寶店工作，但是他更廣為人知的身分是19世紀的雕刻藝術家，動物是他最喜歡的雕刻對象。

那個時候，照相和攝影技術不像現在這麼發達，所以巴里經常拿著紙筆，奔走在巴黎的動物園裡，為動物寫生。回家之後，這些寫生畫作就成為他製作動物雕像的「底本」。在店裡工作時，巴里經常要雕刻項鍊和手錶鏈上的動物金像，以及用來做鐘錶配飾的動物青銅像。經過不斷地錘煉，巴里的雕刻技藝越來越好。

成名以後，巴里雕刻的獅子和老虎深受美國人的歡迎，其中《漫步的獅子》是最有名的，其知名度不亞於迪士尼動畫中那些享譽世界的動物形象。

巴里有一種獨特的審美觀念，不僅兒童不宜，可能一般成人也難以接受：他樂於表現美洲豹吃兔子或老虎吃鱷魚等內容，其中沒有湯姆和傑瑞鬥智鬥勇的喜感，只有動物互相殘殺時的凶殘。

巴里的青銅雕像不適合用來做紀念碑，因為它們的尺寸

巴里《漫步的獅子》

太小。他不注重在尺寸之間精雕細琢，他的雕像沒有過多的細節，風格與大紀念碑沒有什麼不同，所以人們仍然把他的雕像當作紀念性雕像。我經常說巴里的雕像「外形誇張」，這不是貶義，不是說他的雕像笨重，而是說雕像從各個角度看都很漂亮。

弗雷米耶也擅長雕刻動物，與巴里一樣，他也是法國人。可能有些人要問，他的審美觀念是不是也和巴里一樣獨特？看看他的《潘和兩隻小熊》就知道。那個雕像表現的是潘用稻草逗兩隻小熊取樂的場景，畫面一派和諧，其樂融融，是弗雷米耶眾多傑出的動物雕像中的一件。

此外，弗雷米耶的人物雕像也為人稱道。人們都說，在所有騎士雕像裡，弗雷米耶的騎士雕像是最棒的，《聖女貞德像》是弗雷米耶在這個方面的代表作品。雕像中的聖女貞德身穿盔甲，手上高舉象徵法國國王的旗幟，正在領導國王的士兵作戰。

弗雷米耶《潘和兩隻小熊》

另一位讓法國人引以為榮的人物是戰功赫赫的拿破崙。世人皆知，出生於法國科西嘉島的拿破崙，從小就進入軍事學校學習。從上尉到將軍，再到法國國王，拿破崙就像踩著一架通往雲端的天梯，逐漸完成自己的野心和夢想。

他被打敗以後，第一次從王位上被人趕下來，被流放到地中海的厄爾巴島。可是不甘失敗的他秘密召集舊部，又殺回來，再次君臨天下。

但是，最終他在滑鐵盧遭受慘敗，再無回天之力，從高聳的雲梯上墜落下來，在被流放地聖赫倫那島度過六年之後，他終於離開這個曾經以他為中心的世界舞台。

如果不瞭解這些背景，就很難理解瑞士雕塑家文森索‧維拉的作品。雕像中的拿破崙正處於倒楣時期，他像一隻被困在聖赫倫那島的猛獸，一拳緊握，一手攤開，既為自己失勢而憤怒，又為回國無望而傷懷。攤在他膝頭的一張歐洲地圖，正好曝露他的心事，他就像一個殷切盼望要出去尋寶卻被人鎖在禁閉室裡的充滿野心的年輕人，孤獨而絕望。

弗雷米耶《聖女貞德像》

這種表現某些故事情節的雕像被人稱為「景雕」。你喜歡景雕嗎？或是說，你喜歡探尋景雕背後的故事嗎？在雕塑人物的一顰一笑和一舉一動中，都藏著許多值得探尋的故事，其精彩程度完全不會比爺爺奶奶講述的睡前童話遜色。

【雕刻坊】——最瞭解動物的雕塑家

如果米開朗基羅是最瞭解人體結構的雕塑家，巴里就是對動物最瞭解的雕塑家。巴里的動物雕塑主要取材於猛獸之間的搏鬥和廝殺，在他的作

品中，對動物的每個表情與眼神和動作都被表現得栩栩如生，甚至眼神的雕刻已經達到精準的境界，而且動物的整體造型也被塑造得維妙維肖。

　　米開朗基羅曾經為了瞭解人體而解剖屍體，巴里雖然沒有那麼狂熱，但是他的雕塑作品也是經常觀察動物和研究動物的成果。

文森佐・維拉《晚年拿破崙》

第 75 章：自由照耀世界

總是覺得中國神話中的如來佛應該有一隻大到不可思議的手，因為一個跟頭可以翻出十萬八千里的孫悟空也沒有翻出他的手掌。當然，這樣的大手只存在於神話中。

但是，現實世界中的美國自由女神像，也有一隻很大的手掌：她攤開手掌，可以捧起數隻大象。如果有人想要給她戴上戒指，戒指會比籃框還要大。除了大手，她還有一個可以同時容納16個人的頭！

在紐約港，自由女神像立在石頭基座上，高舉火炬遙望遠方。女神的右臂裡藏有梯子，人們可以順著梯子爬到火炬裡，在裡面自由行走。女神的左手緊抱一塊比我們的餐桌還要大的銅板，上面刻著：

JULY IV MDCCLXXVl（1776年7月4日）

到目前為止，世界上其他青銅雕像的尺寸，沒有哪一個可以與自由女神像相提並論。

自由女神像的作者是法國的雕塑家弗里德里克・奧古斯特・巴特勒迪。從前期的選址到雕像的督造，巴特勒迪全程參與。

要將一座這麼大的青銅像跨洋運送到美國是不太可能的。所以，巴特勒迪先雕刻女神像各個部位的青銅塊，再將其運送到美國，在紐約本土拼裝完成。自由女神像內部有電梯供遊人攀登，在這個過程中，你就可以發現女神像是由許多青銅片拼接而成，但是不要試圖數清楚它們到底總共有多少塊，迅速爬升的電梯一定會打亂你計數的節奏。

自由女神像其實是美法兩國人民偉大友誼的象徵，它是法國人民送

給美國人民的超大號禮物。到了晚上，雕像裡的探照燈就會被點亮，女神以慈祥的眼神望著進出紐約港的船隻，為他們保駕護航。從國外回來的遊子，就像看到小時候媽媽為晚歸的自己留下的照明燈，倍感親切。

【雕刻坊】——自由女神

自由女神像雖然是由法國設計師完成，但是她沒有穿著傳統的法國淑女服飾，而是穿著一件古希臘風格的長袍，頭上戴著一頂巨大的冠冕，四射的光芒象徵世界七大洲和四大洋。女神右手高舉火炬，象徵自由，據說火炬的邊沿可以站上12個成年人，她的左手捧著一本法律典籍，封面刻著「1776年7月4日」的字樣。自由女神的腳下是打碎的手銬與腳鐐和鎖鏈，象徵人們終於掙脫暴政，獲得自由。

巴特勒迪《自由女神像》

第 76 章：正在思考的雕像

藝術雖然奇妙，但是如何才可以表現無形的東西？例如：畫風的時候，可以畫一叢全部彎向一方的竹子，風的強勁立刻躍然紙上。

如果畫風是給畫家出的難題，怎樣用青銅和大理石表現思想，就是對全世界雕塑家的挑戰。

古希臘人把雅典娜當作智慧女神，並且為其製作很多雕像，但是人們從中只看到形態各異的女神，嘖嘖稱讚甚至驚為天人者不在少數，但是幾乎沒有人可以聯想到思想本身。

不能責怪古希臘人雕塑技藝不高，像雅典娜這樣真正有智慧的人，思考的時候也是一副輕鬆自得的模樣，人們根本看不出她是否在思考。所以，古希臘人只是選擇一個不適宜的載體。

在這個方面，法國的奧古斯特・羅丹做得很好，他表達「思考」這個主題的時候，選擇的對象是肌肉發達並且更接近動物的野人——只有不夠聰明的人思考的時候，才會咬牙切齒和緊皺眉頭，就像做不出算術題的小朋友經常表現出來的那樣。於是，讓世人為之驚歎的雕像《沉思者》由此問世。

這樣的選擇，就像用竹子來表現風，比用牆頭草來表現不知道高明幾倍。

比起卡諾瓦平滑漂亮的女神像，羅丹的《沉思者》表面非常粗糙，符合雕刻對象的身分——一個智力尚未完全發育的野人。他雙手抱頭坐在那裡，沉思的時候過於用力，以至於腳趾與地板也「糾結」在一起。

羅丹喜歡對比，他將被其他雕塑家視為「邊角料」的大理石也保留下來。如此一來，雕像就像是從大理石裡生長出來。已雕刻的部分和未雕刻的部分形成鮮明對比，就像在枯萎的樹幹上忽然開出一朵漂亮的花朵。

【雕刻坊】——坎坷的求學經歷

羅丹最初的專業是裝幀藝術和製圖，就是在學習這些課程的時候，他遇到恩師荷拉斯·勒考克。他鼓勵羅丹忠實於真正的藝術感覺，不要被學院派的教條束縛，這句話也影響羅丹的一生。

在學校期間，羅丹經常去羅浮宮臨摹大師的名畫。因為買不起油畫顏料，他轉到雕塑班，沒有想到，竟然從此愛上雕塑。勒考克還介紹他到法國著名的動物雕塑家巴里那裡去學習。三年之後，羅丹報考巴黎美術學院，卻意外落選。第二年，躊躇滿志的羅丹再次上考

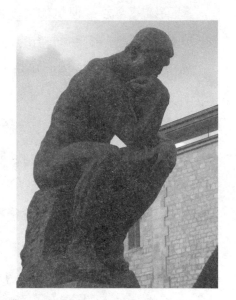

羅丹《沉思者》

場，依然名落孫山。第三年，主考官竟然在羅丹的名字旁邊寫上一行字：「此生毫無才能，繼續報考，也是浪費。」就這樣，未來的歐洲雕刻巨匠被巴黎美術學院拒之門外。

對渴望成為雕塑家的羅丹來說，這是一個很大的打擊，幸好他沒有放棄夢想，事實也證明他的才華。他的作品展現深刻的思想和永恆的魅力，帶給人們感動和啟迪。羅丹和他的兩個學生，更是被譽為歐洲雕刻界的「三大支柱」。

第 77 章：繼往開來的非寫實派

還記得著名科學家愛因斯坦在手工課上製作的那個板凳嗎？因為它很醜陋，遭到其他孩子的嘲笑，但是在非寫實派的雕塑家看來，愛因斯坦的板凳不一定是「醜」的——與物品是不是相像，不是他們判斷作品美醜的標準，甚至他們反對對物品的粗糙複製，而是著力表現他們看到某件物品時的內心感受。

非寫實派有一位著名的雕塑家，他就是康斯坦丁·布朗庫西。《空中飛鳥》是他的代表作品，雖然作品的名字中有「鳥」的字眼，但是卻沒有鳥的頭或鳥的羽毛，也沒有鳥的尾巴，甚至沒有鳥的身體，無論如何，它都不太像「鳥」。但是，如果你可以靜下心來凝視雕塑流線型的造型，說不定眼前會閃現飛鳥飛翔的圖景。

出生於羅馬尼亞的布朗庫西曾經在羅丹的工作室裡工作，早期他受到羅丹的影響，也是寫實派，但是後來他很快就轉向，並且成為最早的非寫實派雕刻家。木材、銅塊、大理石、玻璃等新材料，在他手裡都具有化腐朽為神奇的力量，變身為風格各異的雕塑作品。

與《空中飛鳥》相比，美國雕塑家雨果·羅布斯的《洗髮少女》更傾向於寫實，畢竟可以看出少女洗髮時的曲線，但是那個洗髮的「少女」既沒有眼睛，也沒有鼻子和嘴巴，所以也被歸為非寫實派的雕塑。沒有人知道這個少女是誰，除了羅布斯以外，但是他覺得就算把少女雕刻得美若天仙，也不會對表現她洗頭髮的動作有任何幫助。

但是，並非所有的現代雕塑都是走非寫實的路線，例如：美國著名雕

塑家保羅・曼西普的《普羅米修斯》。在紐約洛克菲勒中心之前，金色的普羅米修斯凝望和沉思著，誰都不會認錯他是誰。

過去的雕塑很多是為神靈君王和王公貴族而做，或正襟危坐，或莊重威嚴，我雖然欣賞但是不喜歡，現代雕塑對平民生活和喜怒哀樂的關注更可以引起我的興趣。你和我，都可能成為雕塑的主角，這樣不是更好嗎？那些距離我們非常遙遠的神祇，和我們又有什麼關係？

【雕刻坊】——《吻》

布朗庫西在美術學校畢業以後，就進入羅丹的工作室，可是他只待一個月就離開。朋友們感到不解，他做出解釋：「在大樹下，小草是無法自由生長的。」

此後，布朗庫西踏上找尋自己創作風格的道路。這個時期雖然是他最困苦的時期，也是他不斷探尋雕刻祕密的重要時期。1908年，布朗庫西

布朗庫西《吻》

運用他最純淨的想像創作雕塑《吻》，成為這個時代抽象雕刻的代名詞。
同時，他的一句話也給後世雕塑家留下重要啟發：「東西外表的形象不真
實，真實的是東西內在的本質。」

作者　　　維吉爾‧希利爾
譯者　　　王奕偉
美術構成　騾賴耙工作室
封面設計　斐類設計工作室
發行人　　羅清維
企劃執行　張緯倫、林義傑
責任行政　陳淑貞

企劃出版　海鷹文化
出版登記　行政院新聞局局版北市業字第780號
發行部　　台北市信義區林口街54-4號1樓
電話　　　02-2727-3008
傳真　　　02-2727-0603
E-mail　　seadove.book@msa.hinet.net

總經銷　　知遠文化事業有限公司
地址　　　新北市深坑區北深路三段155巷25號5樓
電話　　　02-2664-8800
傳真　　　02-2664-8801
網址　　　www.booknews.com.tw

香港總經銷　和平圖書有限公司
地址　　　香港柴灣嘉業街12號百樂門大廈17樓
電話　　　（852）2804-6687
傳真　　　（852）2804-6409

CVS總代理　美璟文化有限公司
電話　　　02-2723-9968
E-mail　　net@uth.com.tw

出版日期　2022年04月01日　二版一刷
定價　　　350元
郵政劃撥　18989626　戶名：海鴿文化出版圖書有限公司

汲古閣 17

希利爾的藝術史

國家圖書館出版品預行編目（CIP）資料

希利爾的藝術史 ／ 維吉爾‧希利爾作 ； 王奕偉譯.
-- 二版. -- 臺北市 ： 海鴿文化，2022.04
面 ； 公分. --（汲古閣；17）
ISBN 978-986-392-436-4（平裝）

1. 藝術史 2. 通俗作品

909　　　　　　　　　　　　　　　111002804